OEUVRES

DE

J. F. DUCIS

IMPRIMERIE DE FIRMIN DIDOT,
RUE JACOB, N° 24.

OEUVRES
DE
J. F. DUCIS.

TOME QUATRIÈME.

PARIS,
L. DE BURE, LIBRAIRE, RUE GUÉNÉGAUD, N° 27.

M DCCC XXIV.

OEDIPE
A COLONE,
TRAGÉDIE
REMISE EN TROIS ACTES,

Et représentée, pour la première fois, en 1797.

NOMS DES PERSONNAGES.

THÉSÉE, roi d'Athènes.
OEDIPE, ancien roi de Thèbes.
ANTIGONE, sa fille.
POLYNICE, son fils.
Le Grand-Prêtre du temple des Euménides.
ARCAS,
PHOENIX, } officiers de Thésée.
EURYBATE,

Personnages muets.

Habitants du bourg de Colone.
Suite du Grand-Prêtre.
Gardes de Thésée.

L'action se passe à Athènes, dans le palais de Thésée, pendant le premier acte; et pendant le deuxième et le troisième, aux environs de Colone, devant le temple des Furies.

OEDIPE A COLONE,

TRAGÉDIE.

ACTE PREMIER.

SCÈNE I.

THÉSÉE, ARCAS.

ARCAS.

Où courez-vous, seigneur, par la terreur frappé ?
D'où vous vient cet effroi, ce front préoccupé,
Ce visage abattu, couvert par la tristesse ?
Votre père accablé d'une longue vieillesse,

L'objet de tant de soins, d'un respect assidu,
Égée aux sombres bords serait-il descendu ?
Pour Antiope, hélas ! votre fidèle épouse,
Craignez-vous les regards de la parque jalouse ?
Ou l'aîné de vos fils, Hippolyte au berceau,
Est-il près de sentir son funeste ciseau ?
Quel noir pressentiment, quel chagrin, quelle peine
Fait gémir en secret le défenseur d'Athène ?
Seigneur, vous frémissez !

THÉSÉE.

Que dis-tu ? moi !

ARCAS.

Je sens
De votre voix, seigneur, s'altérer les accents.
Ah ! redouteriez-vous quelques complots impies ?

THÉSÉE.

Tu vois près de ces lieux le temple des furies.

ARCAS.

Eh ! pourquoi son aspect blesserait-il vos yeux ?
Nous devons leurs autels à l'équité des dieux.
J'aime à leur voir punir l'assassin, le parjure.
Où le crime pâlit, la vertu se rassure.
Vous voulez me parler ?

THÉSÉE, à part.

Non, ce n'est rien.

ACTE I, SCÈNE I.

ARCAS.

Seigneur,
Depuis quand craignez-vous de m'ouvrir votre cœur?

THÉSÉE.

Ce songe me trompait.

ARCAS.

Quoi! c'est vous, c'est Thésée
Dont l'ame est d'une erreur, d'un vain songe abusée!
C'est vous! l'ami d'Hercule! Ah! vainqueur tant de fois,
Triomphez d'un fantôme, et comptez vos exploits:
Procruste, Cercyon, le sang du Minotaure,
De Scirron, de Sinnis, du géant d'Épidaure.

THÉSÉE.

Tu sais le sort d'OEdipe?

ARCAS.

Eh bien?

THÉSÉE.

Dans son courroux,
Si la fatalité pesait aussi sur nous!

ARCAS.

O ciel! quel est l'abyme où votre esprit se plonge?

THÉSÉE.

Écoute, en frémissant, cet effroyable songe.
Je croyais voir, Arcas, un enfant nouveau né,
Sur un mont solitaire, à périr destiné.

Trop fatal ascendant d'une étoile ennemie !
D'incroyables forfaits devaient marquer sa vie ;
Et, cruels par pitié, les auteurs de ses jours,
Pour le soustraire au crime, au crime avaient recours.
Cet innocent, proscrit par le pouvoir céleste,
Expirait lentement sous un cyprès funeste ;
Et, passant par ses pieds, un lien rigoureux
L'y tenait suspendu par d'exécrables nœuds.
Le sang sortait encor de sa double blessure.
« Pauvre enfant, qu'as-tu fait, disais-je, à la nature ?
« Tu n'auras point connu l'asile du tombeau,
« Le souris d'une mère, et l'abri d'un berceau. »
J'allais le détacher, lui tenir lieu de père ;
J'allais... Mes pieds, Arcas, m'attachent à la terre,
M'y retiennent sans force, immobile ; et les vents
M'apportaient sa douleur et ses cris déchirants.
Près de là, sous un roc, une horrible furie
Des festons de l'hymen ornait sa torche impie ;
Et plus loin, tout-à-coup, j'observe en frémissant
Un sentier qui fumait d'un meurtre encor récent.
De ces affreux objets admirant l'assemblage,
J'ai cru voir devant moi s'éclaircir un nuage ;
Mais bientôt, trop instruit, muet, épouvanté,
Je reconnus OEdipe et sa fatalité.
Le Cythéron m'offrit son aspect redoutable.

ACTE I, SCÈNE I.

Mais, ô trop douce erreur! plaisir inexplicable!
Soudain, dans ce palais, encor tout éperdu,
Près d'Antiope, ami, cette erreur m'a rendu.
Jamais, jamais mon œil ne la vit plus charmante.
Arcas, oui, les accents de sa voix si touchante,
Timides confidents de sa chaste langueur,
Descendaient lentement jusqu'au fond de mon cœur.
J'y sentais ce repos, ce bonheur, cette flamme,
Garant de l'innocence, enchantement de l'ame,
Dont jamais n'approcha le remords, ni l'effroi.
Le Cythéron, Arcas, avait fui loin de moi.
J'admirais, enivré d'une volupté pure,
Sa vertu sans orgueil, sa beauté sans parure,
Ses moindres mouvements, par la grace animés,
Sous un flexible lin mollement exprimés.
Sans transports empressée, et sans art attentive,
Avec quel doux souris sa tendresse naïve
Sur son sein maternel m'apportait mes enfants!
J'abandonnais ma bouche à leurs bras caressants.
Je respirais, Arcas : noirci de feux livides,
Ce palais tout-à-coup s'est rempli d'Euménides.
L'une, en le réveillant, l'œil de rage agité,
Frappait d'un long serpent mon père épouvanté.
L'autre irritait, Arcas, sa torche étincelante
Sur mes fils renversés, sur leur mère expirante.

OEdipe, se jetant sous leurs flambeaux affreux,
Conjurait leur fureur par des cris douloureux.
Sa fille encor l'aidait de son bras secourable.
Cet enfant, ce cyprès, ce lien détestable,
Ce sentier tout fumant, ce désert plein d'effroi,
Ce fatal Cythéron, erraient autour de moi.
Je voyais les ingrats, les traitres, les impies
Tremblants et déchirés sous le fouet des furies.
Leurs feux vengeurs pleuvaient sur des rois inhumains
Dont les sceptres brûlants s'attachaient à leurs mains.
Là hurlait Tisiphone, et là riait Mégère.
Vers un autel sanglant elle entraînait mon père,
L'armait de son poignard, et, malgré sa langueur,
Hâtait, poussait sa main, la tournait sur mon cœur.
Mon père frémissait en détournant la vue,
Et retirait la mort sur mon sein étendue.
Et la foudre et l'éclair, en découvrant les cieux,
Ont tout fait, dans l'instant, disparaître à mes yeux.

SCÈNE II.

THÉSÉE, ARCAS, PHOENIX.

PHOENIX.

Seigneur, un étranger vous demande audience:

ACTE I, SCÈNE II.

Tout annonce dans lui son rang et sa naissance.
Il a quelques projets qu'il veut vous révéler;
Mais ce n'est qu'à vous seul qu'il prétend en parler.
Il ne dit point son nom.

THÉSÉE.

Et pourquoi nous le taire?
Quel serait le motif d'un semblable mystère?
Sur nos bords en secret pourquoi s'est-il rendu?
Qu'espère-t-il, Phœnix? Mais tu l'as entendu,
Tes yeux l'ont vu de près : dans son air, dans son geste,
Qu'aurais-tu remarqué d'heureux ou de funeste,
Qui te le rendît cher, où t'éloignât de lui?
Qui peut-il être enfin?

PHŒNIX.

Dans son superbe ennui,
Il m'a paru porter, renfermant sa vengeance,
Le poids d'un grand malheur et d'une grande offense.
On voit percer la haine et l'orgueil irrité
A travers sa douleur et son calme affecté.
Quelque tourment secret l'agite et le déchire.
Pourtant il intéresse, il plaît, il vous attire;
Par son air, par sa grace, on se laisse charmer;
Mais quand son œil se trouble, on frémit de l'aimer.
Dans ses mobiles traits, où tout fuit et tout change,
Le crime et la vertu font un affreux mélange.

Dans un bois, près du temple à Minerve élevé,
Quand il se croyait seul, je l'ai seul observé.
Je ne sais quel ennui, quelle morne tristesse
Flétrissait sur son front les fleurs de la jeunesse.
Croissant à chaque pas, ses maux semblaient l'aigrir.
Il s'arrête, il soupire, il paraît s'attendrir,
Et de rage soudain son regard étincelle.
De ses sombres transports l'accès se renouvelle ;
Son œil devient sanglant, terrible ; et ses cheveux
Se dressent en fureur sur son front ténébreux.
Il croit avoir vaincu l'ennemi qu'il abhorre ;
Il l'observe mourant, sourit, le perce encore,
L'insulte, et semble boire, à ses flancs attaché,
Sans apaiser sa soif, le sang qu'il a cherché.
J'ai peine à déguiser la terreur qu'il m'inspire :
Auprès de vous, seigneur, faudra-t-il l'introduire?

THÉSÉE.

La haine est son tourment, c'est son plus grand danger;
Et contre lui sur-tout je dois le protéger.
Va l'avertir, Phœnix ; il peut ici se rendre.

(Phœnix sort.)

Laisse-moi seul, Arcas, et le voir et l'entendre.

SCÈNE III.

THÉSÉE, POLYNICE.

THÉSÉE.

Noble et jeune étranger, quel sort injurieux,
Seul et sans appareil, vous amène à mes yeux ?
Pourquoi sur-tout, pourquoi, cachant votre naissance,
Avec un front troublé cherchez-vous ma présence ?
Quel étonnant dessein, que je ne connais pas,
En secret dans Athène a pu guider vos pas ?

POLYNICE.

Sorti d'un sang illustre, et que la Grèce honore,
J'ai près de vous, seigneur, un autre titre encore,
C'est celui du malheur ; et, pour le conjurer,
J'espère vos secours, et viens les implorer.
Sans que je nomme ici le sang qui m'a fait naître,
Vous sentirez pour moi quelque intérêt peut-être,
En apprenant le nom de l'indigne ennemi
Dont un astre fatal m'avait rendu l'ami ;
D'un ennemi parjure, ingrat, lâche, implacable,
Qui toujours, sans rien craindre, et toujours indomptable,

Croit fouler sous les pieds la nature et les lois.
Il me rendra bientôt mon honneur et mes droits.
Ce n'est que dans son sang, qu'éteignant ma colère...

THÉSÉE.

Vous le haïssez trop pour n'être pas son frère.
Vous me dites, seigneur, par cet ardent courroux,
Ce que vous vouliez taire, et je l'apprends de vous.
Vous parlez d'Étéocle, et je vois Polynice.

POLYNICE.

Eh bien! oui, je le hais; mais c'est avec justice.
Vous voyez ma fureur... Thésée, ah! qu'il est doux,
Tranquille et sans remords, de régner comme vous!
Vous n'avez point du trône exilé votre père!

THÉSÉE.

Seigneur, je vous entends. Hélas! sur sa misère
Quel cœur, s'il est humain, ne s'attendrirait pas!
Que n'a-t-il vers nos bords daigné tourner ses pas!
Ici, dans ce palais, notre douleur commune
A plaint depuis long-temps son auguste infortune.
Plus il est malheureux, plus OEdipe est sacré.

POLYNICE, à part.

De quel trait déchirant mon cœur est pénétré!

(haut.)

C'est mon frère, envers lui, qui m'a rendu barbare.
Hélas! pour un vieillard, si vertueux, si rare,

ACTE I, SCÈNE III.

La terre est sans asile, et le ciel sans flambeau;
L'univers, dès long-temps, n'est pour lui qu'un tombeau.
Mais j'entrevois le jour, il n'est pas loin peut-être,
Où de mon trône, enfin, je vais chasser un traître;
Et dans Thèbe, à mon tour, puissant, victorieux,
Reprendre avec éclat le rang de mes aïeux;
D'avance contre lui j'ai conjuré la Grèce.
De ses princes unis la fureur vengeresse
Va poursuivre Étéocle, et défendre mes droits :
Mais ma cause a sur-tout besoin de vos exploits.
Mon ennemi n'est plus, ma victoire est certaine,
Si j'arme le héros, le fondateur d'Athène.
Aidé de vos secours, quel que soit le danger,
Je n'aurai plus bientôt mon injure à venger.

THÉSÉE.

Je n'examine point si votre cause est juste.
Je songe à mes devoirs; et, dans mon rang auguste,
Pour servir vos projets, il ne m'est pas permis
D'appeler contre nous de nouveaux ennemis.
Seigneur, vous le savez : les exploits de mon père
N'ont que trop épuisé ses états par la guerre.
Je me tais, et le plains. Ses triomphes guerriers
Du sang de tout un peuple ont rougi ses lauriers :
Et quand les cris plaintifs de ma triste patrie

Raniment la pitié dans mon ame attendrie,
Je n'irai point, seigneur, prodigue de son sang,
Au lieu de le fermer, rouvrir encor son flanc.
Et dans quel temps, sur-tout? lorsque les Euménides
Vont lancer leurs décrets sur des rois homicides.
Ah! sans armer leurs bras, leur plus grande rigueur
Est de souffler l'orgueil et la haine en leur cœur.
On a vu quelquefois, dans d'exécrables guerres,
Aux yeux des deux partis s'entr'égorger des frères,
Dans un même bûcher rencontrer leur tombeau ;
Et Tisiphone même, aux feux de son flambeau,
L'allumant de sa main...

POLYNICE.

Je bénis le présage,
Si je meurs avec lui vengé de mon outrage.

THÉSÉE.

Eh! seigneur... c'est l'instant de vous le révéler;
Apprenez un secret qui vous fera trembler.
Non loin de ces remparts, dans un désert horrible,
Ces trois divinités ont un temple terrible :
D'ifs et de noirs cyprès un bois religieux
En couvre avec respect les murs silencieux ;
De tout temps dans son culte Athènes les révère.
Leur nom seul prononcé trouble la Grèce entière.
A l'aspect imprévu de leur temple odieux,

ACTE I, SCÈNE III.

Le voyageur tremblant passe et ferme les yeux.
Il semble, à leur aspect, à leur regard sauvage,
Que l'horreur des mortels soit leur plus cher hom-
 mage;
Et que, s'il est un cœur qui les ose adorer,
Ce n'est qu'en frémissant qu'on les puisse honorer.
Là, mon père charmé, de ses mains triomphantes,
Offrait des ennemis les dépouilles sanglantes.
On eût dit que de loin ces funestes autels
Repoussaient avec lui ses présents criminels.
« O déesses, dit-il, condamnez-vous ma gloire,
« Quand j'apporte à vos pieds les fruits de ma vic-
 « toire? »
Tisiphone, sortant de l'infernal séjour,
Vint répondre elle-même, et fit pâlir le jour.
A son aspect affreux les autels s'ébranlèrent,
D'une sueur de sang les marbres dégouttèrent.
Notre encens s'éteignit, ou n'osa plus monter.
Une sourde fureur semblait la tourmenter.
Mais à peine au dehors elle allait se répandre,
Qu'on vit tous ses serpents se dresser pour l'entendre.
« Frémis, a-t-elle dit, impitoyable roi!
« Le sang de tes sujets va retomber sur toi!
« Quel bien leur a produit la splendeur de tes armes?
« Chacun de tes exploits fut payé par des larmes.

« Porte ailleurs tes drapeaux, tes chants victorieux ;
« Les soupirs de ton peuple ont monté jusqu'aux cieux.
« Il est temps qu'à leur tour la mort des tiens expie
« Le forfait éclatant de ton triomphe impie.
« Sèche auprès du cercueil, sans y pouvoir entrer :
« Va, c'est là le bienfait que tu dois espérer. »
Immobile à ces mots, muet dans ses alarmes,
Mon père m'observa d'un œil fixe et sans larmes ;
Et par tous les témoins à cet oracle admis
Sur cet oracle affreux le secret fut promis.
Hélas ! depuis ce temps, quelle est sa destinée !
Il traine une vieillesse à gémir condamnée.
Son œil indifférent, lassé de sa grandeur,
Du rang qu'il m'a cédé ne voit plus la splendeur.
Absent même à ma cour, dans sa retraite austère,
Il nourrit les langueurs d'un chagrin solitaire.
Il craint sans doute, il craint, peut-être avec raison,
Qu'un grand malheur bientôt n'accable sa maison.
Après cela, seigneur, jugez si contre un frère
Je dois m'unir à vous pour lui porter la guerre,
Et des filles du Styx réveiller le courroux,
Quand leurs regards vengeurs sont arrêtés sur nous.

POLYNICE.

Ainsi les souverains, si fiers du diadème,
Sont les esclaves nés de leur grandeur suprême.

ACTE I, SCÈNE III.

N'est-il donc plus permis, voyant des malheureux,
De plaindre leur disgrace, et de s'armer pour eux?
Que dis-je? si j'en crois l'oracle qu'on m'oppose,
La Grèce est donc coupable en défendant ma cause!
D'autres croiront, seigneur, sans emprunter vos yeux,
Pouvoir venger mes droits sans offenser les dieux.
Et qui vais-je attaquer? un oppresseur, un frère
Qui m'a fait partager ses fureurs contre un père.
Jetez-vous sur mon sort un œil si rigoureux!

THÉSÉE.

Aux dépens de son peuple on n'est point généreux.

POLYNICE.

Cette haute vertu...

THÉSÉE.

Plairait à mon courage;
Mais un roi rarement peut la mettre en usage.
Je ne veux point, seigneur, par de nouveaux combats,
A l'exemple d'un père, accabler mes états.
Que n'a-t-il moissonné des lauriers légitimes!
Mais il m'apprit du moins de plus douces maximes.
C'est lui qui m'enseigna que tout homme était né
Pour offrir un asile à l'homme infortuné.
Ah! si le charme heureux de ce climat paisible
Pouvait...

POLYNICE.

Avec ma haine il est incompatible.
Vous n'avez point, seigneur, de droits à soutenir,
D'Étéocle à combattre, et de frère à punir.
Je ne vous presse plus de venger mon outrage.
Il me reste mon bras, ma haine, et mon courage.
Prince, il faut qu'il expire, ou m'arrache le jour.
Mon camp m'appelle. Adieu. Je sors de votre cour.
(Il sort.)

SCÈNE IV.

THÉSÉE, seul.

Mes refus vont encore aigrir son caractère.
Dans sa sombre fureur il plaint pourtant son père.
Quel état! le remords avec l'adversité!
Mais je le plains sur-tout de l'avoir mérité.

SCÈNE V.

THÉSÉE, EURYBATE.

EURYBATE.

Seigneur, sous ces cyprès, sous ces rochers arides,

Où le remords consacre un temple aux Euménides,
A mon œil tout-à-coup, de respect prévenu,
S'est offert, vers Colone, un vieillard inconnu.
Ses yeux ne s'ouvrent plus à la clarté céleste.
Au printemps de ses jours, une beauté modeste,
Lui prêtant son appui, ses secours généreux,
Aide, soutient, conduit ce vieillard malheureux.
La noblesse est encor sur son visage empreinte :
On y voit la douleur, mais sans trouble et sans crainte.
Ses longs cheveux blanchis, agités par les vents,
Couvrent son front pensif qu'ont sillonné les ans.
J'observais dans son port, sur son front immobile,
Au milieu de ses maux sa dignité tranquille;
Et tout enfin, seigneur, en lui m'a rappelé
Cet illustre proscrit dont vous m'avez parlé.

THÉSÉE.

Il n'en faut point douter, ce vieillard est OEdipe.
J'écarte un vain présage; il fuit, il se dissipe.
Cet air, qu'un de ses fils semble avoir altéré,
Par le père bientôt va donc être épuré.
Oui, le ciel nous l'amène; oui, le ciel le contemple.
Ce palais, sous ses pas, va devenir un temple.
Ah ! je crois, lorsqu'OEdipe approche de ces lieux,
A sa suite, avec lui, voir marcher tous les dieux :

Il y vient sous leur garde, étalant sa misère,
Donner ses derniers jours en spectacle à la terre.

ÉURYBATE.

Vous ne craignez donc pas que le sort en courroux,
Que ses affreux destins ne s'étendent sur nous?

THÉSÉE.

Va, le plus grand malheur, c'est de fermer mon ame
Au cri de la pitié qui me parle et m'enflamme.
Qui l'aurait dit, un jour, que le roi des Thébains
Mendierait les secours du dernier des humains?
Allons, courons vers lui : quand il cherche un asile,
Qu'il trouve auprès de nous un port sûr et tranquille.
Vénérable vieillard, ô combien mes douleurs
Ont d'avance accueilli ton âge et tes malheurs !
Est-il vrai? je verrai bientôt ton Antigone,
Son bras qui te soutient, les pleurs qu'elle te donne,
Cette tendre pitié qui l'agite à ta voix,
Dont l'ingrat Polynice a méconnu les lois!

EURYBATE.

Thèbe attend son retour : sans amis et sans suite,
Qu'il y coure accomplir les destins qu'il mérite.

THÉSÉE.

Mais vers le repentir s'il était ramené
Par l'aspect imprévu d'un père infortuné!
S'il croyait le fléchir! s'il osait y prétendre!

ACTE I, SCÈNE V.

EURYBATE.

Son père voudra-t-il consentir à l'entendre ?
Comment de son courroux vaincra-t-il les transports?

THÉSÉE.

On résiste avec peine à l'accent des remords.
Ils pourront dans OEdipe éveiller la nature;
Et les dieux, à leur tour, oublieront leur injure.

EURYBATE.

Quelquefois leur justice, en voilant ses décrets,
A semblé pardonner même aux plus grands forfaits.
Mais on n'a jamais vu que leur longue colère
Ait épargné le fils qui put chasser son père.

THÉSÉE.

Va, le plus grand coupable, en leur tendant les mains,
A le droit d'attendrir les maîtres des humains.
Ainsi que leur pouvoir, leur clémence est extrême.
L'homme est plus cher aux dieux qu'il ne l'est à lui-
 même;
Et c'est un attentat envers ces dieux jaloux
Que d'oser mettre un terme à leurs bontés pour nous.

(Il sort avec Eurybate.)

FIN DU PREMIER ACTE.

ACTE SECOND.

Le théâtre change, et représente un désert épouvantable : on aperçoit dans le fond un temple des Furies ou des Euménides, environné d'ifs, de rochers et de cyprès.

SCÈNE I.

POLYNICE, seul.

Quel desir inquiet, quel trouble involontaire
M'entraîne malgré moi vers ce lieu solitaire,
Comme si quelque instinct me forçait d'y chercher
Ces sinistres autels que je crains d'approcher ?
(regardant le temple des Euménides.)
Le voici donc ce temple où, du crime ennemies,
Pour punir mes pareils habitent les furies,
Ces déesses qu'OEdipe, armé de tous ses droits,
Contre des fils ingrats invoqua tant de fois !

ACTE II, SCÈNE I.

Noires filles du Styx, c'est à votre colère
Que je dévoue ici mon détestable frère;
Accumulez sur lui des tourments mérités,
Et tels que je voudrais les avoir inventés.
Égalez, s'il se peut, vos transports à ma rage.
S'il demeure impuni, son crime est votre ouvrage.
Que dis-je? de quel front m'élever contre lui,
Et, quand je lui ressemble, implorer votre appui!
Je veux les consulter... que pourrais-je en apprendre?
L'oracle est dans mon cœur, c'est à moi de l'entendre.
Ce cœur, pour consoler mes destins malheureux,
Ne me répondra point que je fus vertueux.
Mais quel est donc mon sort? sans trône, sans patrie,
Je ne sais, mais je sens dans mon âme flétrie
Un trouble, une douleur qui m'obsède en tous lieux.
Hélas! aucun vieillard ne se montre à mes yeux,
Qu'une voix ne me crie: « Ingrat, voilà ton père!
« Vois-tu ses cheveux blancs, ses vertus, sa misère? »
Est-il vivant?... Quel temple et quel désert affreux!
Des antres, des rochers, des cyprès ténébreux:
D'un nouveau Cythéron tout m'offre ici l'image.
Mais quel vieillard souffrant, appesanti par l'âge,
M'apparaissant de loin sous ces tristes rameaux,
Traîne un corps affaibli, caché sous des lambeaux?
Sous l'habit d'une esclave, une femme attentive

Prête un appui fidèle à sa marche tardive.
Le remords n'abat point leur front chargé d'ennui...
Si c'était... avançons... C'est mon père, c'est lui :
J'ai reconnu ma sœur. O trop chères victimes!
Fuyons... en les voyant, je crois voir tous mes crimes.
(Il se dérobe à travers un bois de cyprès.)

SCÈNE II.

OEDIPE, ANTIGONE.

OEDIPE, tenant le bras d'Antigone.

Ma fille, arrêtons-nous : la fatigue et les ans
Ont dérobé la force à mes pas languissants.
(s'asseyant sur un débris de rocher.)
Suis-je bien affermi? Puis-je être ici tranquille?

ANTIGONE.

Des rochers, des cyprès peuplent seuls cet asile :
Mais votre cœur encor se rouvre à vos ennuis.

OEDIPE.

Je ne sortirai pas de la place où je suis.

ANTIGONE.

O ciel! que dites-vous?

OEDIPE.

O ma chère Antigone!

Je suis las de traîner l'horreur qui m'environne.
Je vais cesser de vivre.

ANTIGONE.

Et tels sont les discours
Dont vos cruels chagrins m'entretiennent toujours!

OEDIPE.

As-tu vu quelquefois le débris des naufrages
Rejeté par les flots, chassé par les rivages?

ANTIGONE.

Eh bien?

OEDIPE.

Voilà mon sort.

ANTIGONE.

Ainsi donc votre esprit
S'abreuve avec plaisir du poison qui l'aigrit.

OEDIPE.

Je suis OEdipe!

ANTIGONE.

Hélas! faut-il qu'instruit par l'âge,
Votre Antigone en vain vous exhorte au courage!

OEDIPE.

Avec quelle rigueur les ingrats m'ont chassé!

ANTIGONE.

Je suis auprès de vous, oubliez le passé.

OEDIPE.

Je les aimais.

ANTIGONE.

Songez...

OEDIPE.

Je prévois leurs misères :
L'orgueil aura bientôt divisé les deux frères.
Je l'ai prédit.

ANTIGONE.

Perdez ce fatal souvenir.

OEDIPE.

Le ciel ne peut manquer un jour de les punir.

ANTIGONE.

Peut-être.

OEDIPE.

Oui, tu verras le fougueux Polynice
De mon sort quelque jour envier le supplice.

ANTIGONE.

Thésée ici bientôt va vous tendre les bras.

OEDIPE.

Crois-tu qu'à mon aspect il ne frémira pas ?

ANTIGONE.

Tant que nous respirons, le ciel à nos alarmes
D'un bonheur, quel qu'il soit, laisse entrevoir les
 charmes :

ACTE II, SCÈNE II.

Ne me dérobez pas l'espoir que j'en conçoi.

OEDIPE.

Je ne te blâme point, j'ai pensé comme toi.
D'être heureux, en naissant, l'homme apporte l'envie;
Mais il n'est point, crois-moi, de bonheur dans la vie.
Il lui faut, d'âge en âge, en changeant de malheur,
Payer le long tribut qu'il doit à la douleur.
Ses premiers jours peut-être ont pour lui quelques
 charmes.
Mais qu'il connaît bientôt l'infortune et les larmes!
Il meurt dès qu'il respire, il se plaint au berceau :
Tout gémit sur la terre, et tout marche au tombeau.

ANTIGONE.

De vous plus que jamais la tristesse s'empare.

OEDIPE.

Époux, pères, enfants, il faut qu'on se sépare :
C'est un arrêt du sort; nul ne peut l'éviter.

ANTIGONE.

Hélas!

OEDIPE.

Ne pleure point.

ANTIGONE.

Ah! vous m'allez quitter!

OEDIPE.

Va, crois-moi, prends pitié de ton malheureux père.

Ma fille, assez long-temps j'ai gémi sur la terre.
Vois ces tremblantes mains, vois ce corps épuisé.

ANTIGONE.

Sous le fardeau des ans il n'est point affaissé.

OEDIPE.

Ah! je n'en sens pas moins leur nombre et ma faiblesse.

ANTIGONE.

Les dieux vous donneront la plus longue vieillesse.

OEDIPE.

Ma vie est un supplice; et pour me secourir
Il ne me reste plus que l'espoir de mourir.

ANTIGONE.

Vous plaignez-vous des soins et du cœur d'Antigone?
Vous ai-je abandonné?

OEDIPE.

Ma fille, hélas! pardonne.
Je t'outrageais sans doute. Eh! qui jusqu'à ce jour
M'a montré plus que toi de constance et d'amour?
Ton sort me fait frémir.

ANTIGONE.

Mon sort! je le préfère
A l'hymen le plus doux, au trône de mon frère.
Hélas! c'est à mon bras que le vôtre eut recours.
Si mon sexe trop faible a borné mes secours,
Par ma tendresse au moins j'ai calmé vos alarmes;

ACTE II, SCÈNE II.

J'ai soutenu vos pas, j'ai recueilli vos larmes.
Hélas! pour vous nourrir, j'ai souvent mendié
Les refus insultants d'une avare pitié :
Il semblait que le ciel, adoucissant l'outrage,
Aux malheurs de mon père égalât mon courage.
Seule au fond des déserts j'ai marché sans effroi,
Croyant avoir toujours vos vertus près de moi.
Vos ennuis sont les miens, ma douleur est la vôtre.
Nous seuls nous nous restons, consolés l'un par l'autre.
L'univers nous oublie : ah! recevons du moins,
Moi, vos tristes soupirs, et vous, mes tendres soins.
Que Thèbe à vos deux fils offre un trône en partage;
Vous suivre et vous aimer, voilà mon héritage.

OEDIPE.

Dieux, vous avez payé mes tourments, mes travaux!
Ma joie en ce moment a passé tous mes maux.
Mais dis, où sommes-nous?

ANTIGONE.

Sous des cyprès arides
Je vois le temple affreux des tristes Euménides.
D'horreur à cet aspect mon esprit est frappé...
Mon père, ah! d'où vous vient cet air préoccupé?
Quelque nouvel effroi semble encor vous surprendre.

OEDIPE.

Les Euménides! ciel! ah! je crois les entendre;

Je crois les voir ici s'attacher sur mes pas.
Ma fille, approche-toi; ne m'abandonne pas.

ANTIGONE.

Dans ses égarements le voilà qui retombe.
Hélas! sous tant de maux je crains qu'il ne succombe.
Rassurez-vous, mon père.

OEDIPE.

O supplice! ô tourments!

ANTIGONE.

Modérez dans mes bras ces affreux mouvements.
Hélas! dans ces déserts quel secours puis-je attendre?

OEDIPE.

O filles des enfers! vous qui devez m'entendre,
Vous de qui j'ai reçu ma naissance et mon nom,
Vous qui m'avez jeté sur le mont Cythéron,
Divinités d'OEdipe, exaucez ma prière!

ANTIGONE.

Suspendez, justes dieux! les transports de mon père.

OEDIPE.

Indomptable pouvoir du sort qui me poursuit,
Dans quel horrible état mes forfaits m'ont réduit!

ANTIGONE.

Le ciel vous y forçait.

OEDIPE.

A mon esprit timide

N'offrez plus, dieux vengeurs, les champs de la Phocide;
Cachez-moi par pitié ce sentier douloureux
Où j'ai percé les flancs d'un père malheureux;
Cachez-moi cet autel où des serments impies
Ont joint deux chastes cœurs, aux flambeaux des furies,
Cet autel exécrable où leurs serpents hideux
Déja de leurs replis nous enchainaient tous deux,
Où Mégère debout, avec un ris funeste,
Sous les traits de l'hymen consacra notre inceste.

ANTIGONE.

Mon père!

OEDIPE.

O ma patrie! et vous, dieux outragés!
J'ai fait ce que j'ai pu, je vous ai tous vengés.
N'a-t-on pas vu ces mains, servant votre colère,
Creuser ces yeux sanglants, en chasser la lumière?

ANTIGONE.

Dieux!

OEDIPE.

J'ai rempli le monde et d'horreur et d'effroi.
Les peuples à mon nom s'arment tous contre moi.

ANTIGONE.

Eh, seigneur!

OEDIPE.

O Jocaste! ô mère malheureuse!

Que tu prévoyais bien ma destinée affreuse !
Et toi, berceau sanglant où j'aurais dû périr,
Rocher du Cythéron, j'y reviens pour mourir.

ANTIGONE.

Hélas !

OEDIPE.

Es-tu content? j'ai massacré mon père,
J'ai profané l'hymen par l'hymen de ma mère :
Du fond de tes déserts je sortis vertueux ;
J'y retourne assassin, proscrit, incestueux,
Traînant par-tout mes maux, mes forfaits, mes té-
 nèbres.
Entends mes derniers vœux, entends mes cris funèbres.

ANTIGONE.

O ciel !

OEDIPE.

De mon tombeau je me vais emparer ;
Voilà, voilà la pierre où je dois expirer.

ANTIGONE.

Quelle horreur !

OEDIPE.

Je ne veux, lorsque ma mort s'apprête,
Que l'abri d'un rocher pour y cacher ma tête.

ANTIGONE.

Mon père !

ACTE II, SCÈNE II.

OEDIPE.
Tout s'ébranle à mon funeste nom.
ANTIGONE.
Mon père, écoutez-moi !
OEDIPE.
Cythéron ! Cythéron !
ANTIGONE.
Dissipez vos terreurs, sortez de ce supplice.
Souffrez...
OEDIPE.
Retire-toi, malheureux Polynice !
Viens-tu dans ces déserts, par un forfait nouveau,
Pour m'en fermer l'accès, t'asseoir sur mon tombeau ?
Viens-tu me disputer un repos que j'implore,
Et forcer ma vengeance à te maudire encore ?
ANTIGONE.
C'est Antigone, hélas ! qui vous embrasse ici.
OEDIPE.
Les cruels !... On m'entraîne... et toi, ma fille, aussi ;
Tu braves mes sanglots, tu braves mes prières ;
Tu te joins contre OEdipe à tes barbares frères !
Après tant de bienfaits, après tant de secours,
Tu t'es lassée enfin de consoler mes jours !
Vois mon triste abandon, mes pleurs, ma solitude ;
Le plus grand de mes maux est ton ingratitude.

ANTIGONE.

Connaissez mieux mon cœur, ma tendresse, ma foi.
Je vous tiens dans mes bras : détrompez-vous.

OEDIPE.

C'est toi !
Laisse-moi m'assurer, en t'y pressant moi-même,
Que je n'ai pas perdu l'unique objet que j'aime.

ANTIGONE.

C'est moi, qui vous chéris; c'est moi, qui vis pour vous.

OEDIPE.

Ah ! je me sens calmer par des accents si doux.
O consolante voix ! nature ! ô tendres charmes !
Que je puisse à loisir t'arroser de mes larmes !

ANTIGONE.

Et moi, mon père, et moi, pour calmer vos douleurs,
Que je puisse à mon tour vous baigner de mes pleurs !

OEDIPE.

Oui, tu seras un jour chez la race nouvelle
De l'amour filial le plus parfait modèle.
Tant qu'il existera des pères malheureux,
Ton nom consolateur sera sacré pour eux ;
Il peindra la vertu, la pitié douce et tendre :
Jamais sans tressaillir ils ne pourront l'entendre.

ANTIGONE.

Comment ce ciel si juste a-t-il pu vous livrer
Aux douleurs dont l'excès vient de vous déchirer ?

OEDIPE.

N'accusons point des dieux la justice suprême.
Quels que soient nos destins, elle est toujours la même.
Leurs secrètes faveurs, tes généreux bienfaits,
Ont souvent surpassé tous les maux qu'ils m'ont faits:
Vous me voyez gémir sous la main qui m'immole;
Mais vous n'entendez pas la voix qui me console.
Qui sait, lorsque le sort nous frappe de ses coups,
Si le plus grand malheur n'est pas un bien pour nous?
Hélas! de l'avenir vains juges que nous sommes!
Ignorer et souffrir, voilà le sort des hommes.
Nous errons avec crainte et dans l'obscurité
Sous l'astre impérieux de la fatalité.
Tout trahit nos projets, tout sert à les confondre:
De nos vœux seulement nous pouvons-nous répondre?
Grands dieux! oui, je commence à lire en vos desseins;
Tout entiers devant moi vous offrez mes destins:
Vous m'avez entouré de douleurs et de crimes,
Pour mieux voir votre OEdipe au fond de tant d'abymes,
Pour mieux le contempler luttant, privé d'appui,
A qui l'emporterait de son sort ou de lui.

ANTIGONE.

J'entends du bruit... Mon père, ah! je vois qu'on s'avance.

OEDIPE.
Songe bien sur mon sort à garder le silence.
ANTIGONE.
Vous, retenez sur-tout vos esprits éperdus.
OEDIPE.
Si l'on me reconnait, ah! nous sommes perdus.

SCÈNE III.

OEDIPE, ANTIGONE, DEUX HABITANTS DU BOURG DE COLONE, LES AUTRES HABITANTS.

LE PREMIER HABITANT.
Parlez, répondez-nous, étranger vénérable;
Vos cris nous ont frappés; quel revers vous accable?
ANTIGONE.
Que vous servira-t-il de savoir nos malheurs?
C'est sans nécessité rappeler ses douleurs.
LE PREMIER HABITANT.
Qui l'attire en ces lieux?
ANTIGONE.
 Par-tout on nous rejette:
Si Thésée à nos maux offrait une retraite!
Nous osons nous flatter qu'un cœur si généreux

ACTE II, SCÈNE III.

Aura quelque pitié d'un vieillard malheureux.

LE PREMIER HABITANT, à Œdipe.

Votre origine est-elle éclatante ou commune ?

ANTIGONE.

Il se plait à cacher son obscure infortune.

LE PREMIER HABITANT.

C'est à lui de répondre.

ANTIGONE, à part.

O ciel !

LE PREMIER HABITANT.

Dans quel séjour
Avez-vous commencé de respirer le jour ?

OEDIPE.

A Thèbes.

LE PREMIER HABITANT.

Et le lieu témoin de votre enfance ?

OEDIPE.

Un désert.

LE PREMIER HABITANT.

A quel sang devez-vous la naissance ?

OEDIPE.

Au sang d'un malheureux par le sort opprimé.

LE PREMIER HABITANT.

Son nom ?

OEDIPE.

C'était...

ANTIGONE.

Hélas! doit-il être nommé?
Un mortel inconnu...

LE PREMIER HABITANT.

Mais quelle était sa mère?

ANTIGONE.

Que peut vous importer une femme étrangère?

LE PREMIER HABITANT, à Antigone.

Quelle est la vôtre, vous?

ANTIGONE.

La mienne?

LE PREMIER HABITANT.

Oui. Vous tremblez!

OEDIPE.

C'en est fait... ah, ma fille!

ANTIGONE.

Hélas!

LE PREMIER HABITANT.

Vous vous troublez!

ANTIGONE.

Laissez-nous de nos maux vous cacher le principe.

OEDIPE.

Je ne me connais plus.

LE PREMIER HABITANT.

Je reconnais OEdipe.

ACTE II, SCÈNE III.

LE DEUXIÈME HABITANT.

OEdipe! vous? sortez, abandonnez ces lieux.

LE PREMIER HABITANT.

De loin sa seule approche a soulevé nos dieux.

ANTIGONE.

Que faites-vous, cruels?

LE DEUXIÈME HABITANT.

Il a tué son père.

LE PREMIER HABITANT.

Ses fils doivent le jour à l'hymen de sa mère.

ANTIGONE.

Ce n'est pas son forfait, c'est celui du destin.

LE PREMIER HABITANT.

N'importe, il est commis.

LE DEUXIÈME HABITANT.

Chassons cet assassin.
Nous maudissons Laïus, OEdipe, et sa famille.

OEDIPE.

Ne m'ôtez pas du moins ma malheureuse fille.

LE DEUXIÈME HABITANT.

Qu'on l'entraîne.

OEDIPE.

Antigone, ah! ne me quitte pas;
Penche-toi sur mon sein, serre-moi dans tes bras.

(Antigone tient son père étroitement embrassé.)

LE PREMIER HABITANT, arrachant Œdipe des bras
de sa fille.

Notre religion...

ŒDIPE.

Quoi, monstre! quoi, parjure!
Tu peux parler des dieux en bravant la nature!

LE DEUXIÈME HABITANT.

C'en est trop.

ANTIGONE.

Excusez une aveugle douleur.
Il souffre, il est aigri; c'est l'effet du malheur:
Qu'importe sa naissance, ou comment on le nomme?
C'est un père, un vieillard, un malheureux, un homme.

(Œdipe tombe à demi renversé sur le débris de rocher où
on l'a vu d'abord assis.)

SCÈNE IV.

ANTIGONE, ŒDIPE, LES DEUX HABITANTS,
LES AUTRES HABITANTS DU BOURG DE COLONE,
THÉSÉE, GARDES.

ANTIGONE.

C'est vous, c'est vous, Thésée! ah! nous laisserez-vous

ACTE II, SCÈNE IV.

Opprimer par ce peuple irrité contre nous ?
En voyant ce vieillard, songez à votre père.

THÉSÉE, *au peuple.*

Arrêtez, malheureux, ou craignez ma colère.

ANTIGONE.

(à Thésée.) (à OEdipe.)

Seigneur, je cours à lui... Mon père, entends ma voix :
Reçois encor mes soins pour la dernière fois :
C'est moi, c'est ton soutien, ton guide, ta famille.
J'expire, si tu meurs.

OEDIPE.

J'embrasse encor ma fille !

ANTIGONE, *à OEdipe.*

Ah ! revenez à vous ; Thésée est dans ces lieux ;
Il contient les transports d'un peuple furieux :
Il prête ses secours à vous, à votre guide.

OEDIPE.

Mais quel est son garant ?

THÉSÉE, *prenant et serrant la main d'OEdipe.*

Je fus l'ami d'Alcide.

OEDIPE.

Thésée, est-il bien vrai ? quoi donc ! votre bonté
Nous accorde un asile et l'hospitalité !

THÉSÉE.

Faut-il qu'un tel bienfait vous frappe et vous étonne ?

J'ai pour vous le respect et le cœur d'Antigone.

OEDIPE.

La tendre humanité ne peut aller plus loin ;
Les dieux reconnaîtront un si généreux soin.
Vous offrez tous les deux la vertu la plus pure :
L'un honore le trône, et l'autre la nature.

THÉSÉE.

Je plains plus que jamais les princes malheureux.

OEDIPE.

Qu'allez-vous faire, hélas ! prince trop généreux ?
Le peuple est alarmé : peut-être ma présence
Entre ce peuple et vous romprait l'intelligence :
Sur vous si quelque orage était près d'éclater,
Moi-même à mes destins je pourrais l'imputer.
Vivez ; que votre hymen laisse à votre famille
Quelque appui généreux qui ressemble à ma fille ;
Qu'il égale à jamais, par ses félicités,
Et ma reconnaissance, et mes calamités.
Mon Antigone, allons, conduis encor ton père.

THÉSÉE.

Non, restez ; pour patrie adoptez cette terre.

OEDIPE.

Souvenez-vous de Thèbe.

THÉSÉE.

Il n'en est plus pour vous.

L'univers vous poursuit; le ciel sera pour nous.
Vos malheurs sont vos droits, vos vertus sont vos titres.
Entre le peuple et moi que les dieux soient arbitres.

ŒDIPE.

Eh bien! j'obéis donc. Écoutez-moi, grands dieux!
J'ose au moins sans terreur me montrer à vos yeux.
Hélas! depuis l'instant où vous m'avez fait naître,
Ce cœur à vos regards n'a point déplu peut-être.
Vous frappiez, j'ai gémi. J'entrerai sans effroi
Dans ce cercueil trompeur qui s'enfuit loin de moi.
Vous savez si ma voix, toujours discrète et pure,
S'est permis contre vous le plus faible murmure :
C'est un de vos bienfaits, que, né pour la douleur,
Je n'aie au moins jamais profané mon malheur.
Vous voyez que ce corps et chancelle et succombe :
Où daignez-vous enfin m'accorder une tombe?
Répondez à ma voix, tristes divinités.

(On entend le bruit de plusieurs tonnerres souterrains mêlés à des cris de douleur et à des accents lamentables.)

ANTIGONE.

Tonnerres, feux vengeurs, dieu terrible, arrêtez :
Qui peut dans ce moment armer votre colère?

LES DEUX HABITANTS ET LE PEUPLE.

OEdipe.

OEDIPE A COLONÉ.

THÉSÉE.

(L'horreur du tonnerre et des cris funèbres augmente.)

Où suis-je? ô ciel! je sens trembler la terre.

OEDIPE.

Répondez, répondez.

(Le bruit des tonnerres et des cris funèbres monte au plus haut degré.).

SCÈNE V.

OEDIPE, ANTIGONE, LES DEUX HABITANTS, LES AUTRES HABITANTS DU BOURG DE COLONE, THÉSÉE, GARDES, LE GRAND-PRÊTRE, PRÊTRES DE LA SUITE.

LE GRAND-PRÊTRE, à OEdipe.
(Il sort du temple des Euménides.)

Infortuné vieillard,
Les dieux sur tes destins ont fixé leur regard.
De la fatalité courageuse victime,
Quand l'univers trompé ne voyait que ton crime,
Ils ont vu tes vertus. Prince, dans ces climats
Ce n'est pas sans dessein qu'ils ont conduit tes pas.
Quel céleste flambeau, dont la clarté m'étonne,

Dissipe tout-à-coup la nuit qui t'environne!
Je vois fuir devant toi le deuil et le trépas.
Tes malheurs sont passés. Mars, le dieu des combats,
Attache à ton cercueil les lauriers et la gloire :
Il doit être à jamais l'autel de la victoire;
Le monde y portera son encens et ses vœux.

THÉSÉE.

La mort consacre ainsi les héros malheureux.
Ah! c'est pour adoucir son infortune extrême
Que le ciel sur mon front plaça le diadème.
Oui, peuple, écoutez-moi : je remets en vos mains
Un vieillard malheureux, le plus grand des humains.
Tâchez d'en obtenir, ardents à le défendre,
Qu'il laisse à nos climats le trésor de sa cendre.
Adieu, souvenez-vous que c'est l'humanité
Qui sert de premier culte à la divinité ;
Que c'est en imitant sa bonté paternelle
Que notre encens l'honore, et peut monter vers elle.
Et vous, vieillard auguste, à qui je tends les bras,
Jusque dans mon palais daignez suivre mes pas.

FIN DU SECOND ACTE.

ACTE TROISIÈME.

SCÈNE I.

ANTIGONE, seule.

Quand nous espérions tous nous rendre dans Athènes,
D'où vient qu'un étranger qui dérobe ses peines
Paraît dans ces déserts? et par quel intérêt
Me fait-il demander un entretien secret?

SCÈNE II.

ANTIGONE, POLYNICE.

ANTIGONE.

Ne me trompez-vous point? est-ce vous, Polynice?

ACTE III, SCÈNE II.

Vous, mon frère!

POLYNICE.

Ah, ma sœur! vous me rendez justice:
Vous venez de frémir.

ANTIGONE.

Mon frère, hélas! pourquoi
Soudain, dans ce désert, vous offrez-vous à moi?

POLYNICE.

Je vous ai fait prier de m'accorder la grace
D'un entretien secret.

ANTIGONE.

Oui, Thésée, à ma place,
Accompagne mon père, et lui donne mes soins.

POLYNICE.

Nous voilà donc, ma sœur, tous les deux sans témoins!
J'ai vu mon père et vous, lorsque vos pas timides
Sous ces tristes cyprès cherchaient les Euménides;
Mais j'ai craint de paraître, et de vous approcher.

ANTIGONE.

Étranger dans ces lieux, qu'y venez-vous chercher?

POLYNICE.

Pour l'armer avec moi contre un barbare frère,
J'ai, ma sœur, à Thésée adressé ma prière;
Mais, hélas! c'est en vain. Je partais, et les dieux
Ont daigné dans ce jour vous offrir à mes yeux.

Mes pas allaient, ma sœur, m'entrainer dans Athène;
Déja... mais dans ces murs, la nouvelle est certaine,
Tisiphone a parlé; sa voix condamne, hélas!
Le vertueux Thésée aux horreurs du trépas.
Rien ne peut le sauver. Dans Athène en alarmes,
On n'entend que des cris, on ne voit que des larmes.
Mais ce qui me remplit d'une juste terreur,
C'est du peuple aveuglé l'indiscrète fureur.
Oui, du ciel sur Thésée il croira que mon père
A par son seul aspect attiré la colère.
OEdipe est, dira-t-il, l'auteur de son trépas.
Eh! jusqu'où ses transports, ma sœur, n'iront-ils pas?
Comment cette fureur sera-t-elle apaisée?
Mais mon père sait-il le malheur de Thésée?

ANTIGONE.

Oui, mon frère, il le sait. Muet dans son ennui,
Il ne plaint plus ses maux, il ne pleure que lui;
Il plaint son Antiope et sa famille entière.
Ce trop fatal oracle a comblé sa misère.
Il croit que son destin porte ici le trépas,
Et que c'est Thèbe encor qui renait sous ses pas.
Dans son cœur oppressé sa douleur se rassemble;
Ses antiques malheurs s'y réveillent ensemble.
Son calme m'épouvante : il ne s'est point, hélas!
Ni penché sur mon sein, ni jeté dans mes bras :

ACTE III, SCÈNE II.

Pour calmer ses tourments ma voix n'a plus de charmes;
De ses yeux desséchés j'ai vu couler des larmes :
Ah! je l'avais prévu, l'instant n'en est pas loin,
De son trépas bientôt je vais être témoin :
Ou, s'il respire encor, nouveaux sujets d'alarmes,
Les peuples contre nous vont tous prendre les armes.
Je vois par-tout la mort, le péril, la douleur;
Ce n'est que d'aujourd'hui que je sens mon malheur:
Le courage, l'espoir, la force m'abandonne.
Dieux! pour OEdipe encor ranimez Antigone!
Seul, proscrit, fugitif, il n'a que moi d'appui;
En veillant sur mes jours, vous veillerez sur lui.
Voilà mon dernier vœu, faites qu'il s'accomplisse.
Que le même cercueil, s'il se peut, nous unisse:
Que nous goûtions du moins, après tant de travaux,
Sous un abri commun, l'oubli de tous nos maux.

POLYNICE.

Ma sœur, il faut ailleurs chercher un autre asile;
Il n'est pas éloigné, la route en est facile;
Peut-être nos malheurs calmeront-ils les dieux.
Mais redoutons sur-tout un peuple furieux.
S'ils allaient, juste ciel! s'immoler notre père!
Ne délibérons plus; tandis que leur colère
Ne porte point sur vous ses sacriléges mains,

De Thèbe tous les trois reprenons les chemins.
Oui, déja déployés, mes drapeaux vous attendent;
Mes alliés sont prêts, et mes chefs vous demandent.
Hâtons-nous de quitter ces funestes climats.

ANTIGONE.

Mais, vous, par quel revers, si loin de vos États,
Implorez-vous ici des armes étrangères?

POLYNICE.

Connaissez-vous si mal nos destins et vos frères?
Jugez de la fureur qui doit nous posséder:
L'un veut reprendre un sceptre, et l'autre le garder.
Mon père l'a prédit, et j'en crois son présage,
Le fer partagera son sanglant héritage.

ANTIGONE.

Que dites-vous, cruel? vous me faites horreur!

POLYNICE.

Je crois ma destinée, et je suis ma fureur;
Le ciel à vos vertus devait un autre frère.
Il vous fit naître exprès pour consoler un père.
Vous avez jusqu'ici, par le sort agités,
Confondu vos soupirs et vos calamités:
L'équitable avenir, qui jamais ne pardonne,
Confondra les deux noms d'OEdipe et d'Antigone.
Nous y serons connus (le ciel l'a prononcé),
Vous, pour l'avoir suivi, moi, pour l'avoir chassé.

ACTE III, SCÈNE II.

Sous quels noms différents on nous rendra justice !
Pour dire un fils ingrat, on dira Polynice.

ANTIGONE.

Eh ! mon frère, oubliez...

POLYNICE.

 Je veux forcer, ma sœur,
Étéocle à me rendre et le sceptre et l'honneur :
Mon père à mes projets résistera peut-être ;
Tâchez, par vos discours, de l'aigrir contre un traître.
Dans Polynice encor faites-lui voir son sang,
Un fils qu'on a séduit, digne encor de son rang.
Vainqueur, je sais, ma sœur, ce qui me reste à faire :
Il verra s'il me doit confondre avec mon frère.
Espérez-vous, ma sœur, qu'il daigne m'écouter ?

ANTIGONE.

Pour fléchir son courroux j'oserai tout tenter.
Je le vois qui s'avance. Éloignez-vous, mon frère.

POLYNICE.

Faut-il toujours trembler à l'aspect de mon père !

ANTIGONE.

Compagne de son sort, que je dois partager,
Souffrez qu'auprès de lui je coure me ranger.

 (Polynice sort.)

SCÈNE III.

OEDIPE, THÉSÉE, ANTIGONE.

THÉSÉE.

Roi, dont l'affreux destin, l'ame forte et profonde,
Sont en spectacle au ciel, servent d'exemple au monde,
Criminel vertueux dont le front respecté
Du trône et du malheur garde la majesté,
Lorsqu'aux bords du tombeau mon peuple me contemple,
J'avais dans mon malheur besoin d'un grand exemple.
Vous me l'offrez. Je meurs; mais, avant de mourir,
J'ai vu du moins OEdipe, et pu le secourir.
Croirai-je en ces climats qu'acceptant un asile
Vos jours vont s'achever dans un sort plus tranquille?
Les dieux plus indulgents en protégent le cours.

OEDIPE.

Non, je n'accepte point leurs funestes secours.

THÉSÉE.

Ils ont du moins pour vous signalé leur clémence.

OEDIPE.

Mais ils ont sur Thésée étendu leur vengeance.

ACTE III, SCÈNE III.

THÉSÉE.

Long-temps le trait fatal a resté suspendu.

OEDIPE.

J'arrive, je me montre, et l'oracle est rendu.
Pouviez-vous échapper au destin qui m'assiége !
De rivage en rivage, avec moi, pour cortége,
Je traine le malheur, le deuil et le trépas.
Le ciel maudit la terre où s'impriment mes pas.
Ah ! laissez-moi partir...

THÉSÉE.

N'irritez point ma peine,
En fuyant un asile où le ciel vous amène.

OEDIPE.

Quel asile ! un palais où j'ai porté les pleurs,
Que Thésée, en mourant, va remplir de douleurs ;
Où bientôt tout son peuple, ému par mon approche,
Viendra me prodiguer l'insulte et le reproche ;
Où la chaste Antiope... Ah ! de vos heureux jours,
Les dieux se sont hâtés de terminer le cours.
Vos maux comblent les miens.

THÉSÉE.

Mort cruelle et jalouse,
Qui m'ôtes mes amis, mes enfants, mon épouse...
Et quelle épouse, ô ciel ! OEdipe, ah ! quelquefois,
Si les tristes soucis, qu'on lit au front des rois,

Avaient du moindre trouble altéré mon visage,
Un mot seul d'Antiope, écartant le nuage,
Y ramenait le calme et la tranquillité.
Que dis-je ? en ces moments, où notre ame plus tendre
Dédaignait les discours pour mieux se faire entendre,
Un long enchantement confondait nos deux cœurs.
J'aimais, je la voyais, je goûtais les douceurs
D'un silence attentif qui la rendait plus belle.
Je ne lui parlais pas ; mais j'étais auprès d'elle :
Et je la perds, OEdipe !

OEDIPE.

Infortunés époux,
Il manquait à mon sort de retomber sur vous !
Quel bonheur j'ai détruit ! Votre père respire ;
Par les plus sages lois vous réglez votre empire ;
L'hymen n'est point un crime à vos yeux innocents ;
Vous pouvez sans frémir embrasser vos enfants ;
Ils sont votre espérance, et non votre supplice :
Vous n'avez point pour fils un ingrat Polynice.
Lorsqu'à votre bonheur tout semblait concourir,
Thésée, était-ce, hélas ! vous qui deviez mourir ?

THÉSÉE.

Cédez moins aux douleurs de votre ame abattue.

OEDIPE.

Vous me tendez les bras, et c'est moi qui vous tue.

ACTE III, SCÈNE III.

THÉSÉE.

Le ciel a ses desseins; l'oracle a prononcé.

OEDIPE.

Pourquoi loin de vos yeux ne m'avoir pas chassé?

THÉSÉE.

A vos rares vertus j'aurais fait cette injure!

OEDIPE.

Ignoriez-vous mon nom?

THÉSÉE.

J'écoutais la nature.
Pour secourir OEdipe au moins j'aurai vécu.

OEDIPE.

OEdipe est accablé; vos malheurs l'ont vaincu.

THÉSÉE.

Vous vivrez, je le veux. C'est l'espoir qui me reste.
N'accusez point ici votre destin funeste;
Souffrez, mais comme OEdipe; et, pour dernier effort,
Mettez votre constance à supporter ma mort.
On trompe mon épouse; elle est sans défiance;
Daignez de ce mensonge appuyer l'innocence.
OEdipe, vos malheurs, commencés en naissant,
Vous ont aux maux d'autrui rendu compatissant:
Éloignez de ses yeux la vérité cruelle.
Quand je ne serai plus, que vos soins auprès d'elle
Adoucissent du moins l'horreur de mon trépas;

Elle en aura besoin, ne l'abandonnez pas.
Que mes enfants aussi trouvent en vous un père.
Vous devenez pour eux un appui nécessaire.
Hélas! je laisse un fils qui doit régner un jour;
Formez-le pour son peuple, et non pas pour sa cour.
Loin de lui tout éclat d'une pompe importune!
Offrez-lui pour leçon votre auguste infortune;
Qu'il apprenne de vous (hélas! vous le savez)
Que les rois au malheur sont souvent réservés;
Qu'esclave du destin, au moment qu'il respire,
L'homme est dans tous les rangs soumis à son empire.
O vous qui, condamnant d'ambitieux exploits,
Voulez d'un grand exemple épouvanter les rois,
Dieux, vous qui m'immolez, lorsque j'efface un crime,
Attachez vos bienfaits au sang de la victime;
Regardez ces climats avec un œil plus doux;
Qu'Antiope du moins survive à son époux;
Consolez sa douleur, soutenez sa faiblesse;
D'un père malheureux protégez la vieillesse!
Je mets sous votre appui, dans mes derniers instants,
OEdipe, mes sujets, ma femme, mes enfants.
Cet espoir me soutient à mon heure suprême;
Je goûte avant ma mort les fruits de ma mort même.
L'honneur en est trop cher, le prix en est trop beau,
Si le bonheur public renaît sur mon tombeau.

ACTE III, SCÈNE III.

OEDIPE.

Eh bien! quand le soleil, témoin de ma misère,
Ne fait plus pour OEdipe éclater sa lumière,
Si cet heureux espoir, qu'à l'instant je conçoi,
N'était pas une erreur et pour vous et pour moi;
Si le ciel favorable à mon esprit d'avance,
Faisait luire un rayon de son intelligence,
Thésée, ah! laissez-moi, quand vous allez mourir,
A leur autel ici, pour les mieux attendrir,
Des trois filles du Styx conjurer la colère.
Peut-être leur justice entendra ma prière.
Me le promettez-vous?

THÉSÉE.

Ah! vous le desirez;
Et tous vos vœux, pour moi, sont des ordres sacrés.
Adieu; vivez OEdipe, et vous et votre fille.

(Il se retire.)

SCÈNE IV.

OEDIPE, ANTIGONE.

OEDIPE.

O mon unique appui, mon trésor, ma famille!

ANTIGONE.
Puis-je espérer, mon père, une grace de vous?

OEDIPE.
Parle.

ANTIGONE.
De la pitié le sentiment si doux
Doit toucher aisément des cœurs tels que les nôtres.

OEDIPE.
Mes malheurs m'ont appris à plaindre ceux des autres.

ANTIGONE.
(à part.)
Mon père, (ah! quel secret vais-je lui révéler!)
Un jeune homme inconnu demande à vous parler.

OEDIPE.
Que vient-il m'annoncer? que prétend-il me dire?

ANTIGONE.
Dans cet instant lui-même il doit vous en instruire.

OEDIPE.
Quel est cet étranger? qui l'a conduit vers vous?

ANTIGONE.
Étranger pour tout autre, il ne l'est pas pour nous.

OEDIPE.
A vous par ses discours il s'est donc fait connaître?

ANTIGONE.
Hélas!

ACTE III, SCÈNE IV.

OEDIPE.
Vous le plaignez ! Parlez, qui peut-il être ?
ANTIGONE.
La vie, ou je me trompe, a pour lui peu d'appas.
OEDIPE.
Et si jeune, avec joie il aspire au trépas !
ANTIGONE.
Tout annonce dans lui la fierté, la naissance,
Le sort d'un prince errant, déchu de sa puissance,
D'un mortel à la haine, au trouble abandonné,
Par un destin fatal vers sa perte entraîné,
Dont le repentir sombre également exprime
La douleur du remords, et le penchant au crime.
Pour une fin terrible il semble réservé.
OEDIPE, à part.
Quel doute en mon esprit s'est soudain élevé ?
(haut.)
Le trépas, dites-vous, est sa plus chère envie ?
ANTIGONE.
Il serait trop heureux d'abandonner la vie.
OEDIPE.
Pourquoi former sur lui ces homicides vœux ?
ANTIGONE.
En souhaitant sa mort, je sais ce que je veux :
C'est de mon amitié la marque la plus chère,

Et ce triste souhait vous dit qu'il est mon frère :
C'est Polynice.

OEDIPE.

O ciel !

ANTIGONE.

Souffrez qu'à vos genoux
Il vienne avec respect...

OEDIPE.

Il n'est plus rien pour nous.

ANTIGONE.

Aurait-il vainement retrouvé sa famille ?...

OEDIPE.

Pour être encor sa sœur, vous êtes trop ma fille.
Il ne me manquait plus, pour combler mes tourments,
Que l'approche d'un traître à mes derniers moments.

ANTIGONE.

Avant que de mourir, il veut vous voir encore.

OEDIPE.

Ne me parlez jamais d'un cruel que j'abhorre.

ANTIGONE.

Votre courroux vaincu par son noble retour...

OEDIPE.

Sur son coupable front pèsera plus d'un jour.

ANTIGONE.

Ah ! si vous connaissiez ses maux et sa misère...

ACTE III, SCÈNE IV.

OEDIPE.

Le ciel l'a dû punir d'avoir chassé son père.

ANTIGONE.

Il veut vous voir.

OEDIPE.

Qu'il parte.

ANTIGONE.

Un moment d'entretien.

OEDIPE.

L'ingrat!

ANTIGONE.

Écoutez-moi.

OEDIPE.

Je ne vous promets rien.

SCÈNE V.

OEDIPE, ANTIGONE, POLYNICE.

POLYNICE.

Ciel, dont je n'ai que trop mérité la colère,
Par mes pleurs, s'il se peut, daigne attendrir un père!
(apercevant OEdipe.)
C'est donc lui que je vois!

ANTIGONE.

C'est lui.

POLYNICE.

Supplice affreux !
C'est moi qui l'ai réduit à ce sort malheureux.

ANTIGONE.

Ose avancer.

POLYNICE.

Je tremble.

ANTIGONE.

Affermis ton courage.

POLYNICE.

Que l'âge et l'infortune ont changé son visage !
Mais voudra-t-il m'entendre ?

ANTIGONE.

Espère en sa bonté.

POLYNICE.

Penses-tu qu'en effet j'en puisse être écouté ?

ANTIGONE.

Je le crois.

POLYNICE, à Œdipe.

Permettez qu'un remords véritable
Ramenant à vos pieds le fils le plus coupable...
Vous ne m'écoutez pas !.. Mon père, ah ! que ce nom
Vous parle encor pour moi, vous invite au pardon !

ACTE III, SCÈNE V.

A ma prière, hélas! serez-vous insensible?
N'adoucirez-vous point ce front morne et terrible?

(Il se jette aux genoux de son père, qui le repousse.)

Mon père, au nom des dieux, n'écartez plus de vous
Votre fils confondu qui tremble à vos genoux...
Vous le voyez, ma sœur, son ame est inflexible:
Pour être pardonné mon crime est trop horrible;
Je vous l'avais bien dit. Sortons.

ANTIGONE.

Demeure.

POLYNICE.

Eh quoi!
Et sa bouche et son cœur, tout est muet pour moi!
Adieu. Tu lui diras que ton malheureux frère,
Accablé comme lui d'opprobre et de misère,
Mettant dans ses pleurs seuls l'espoir de l'attendrir,
Lui demanda sa grace avant que de mourir.

OEDIPE.

Si ta sœur, dans ces lieux, où tout doit te confondre,
Ingrat, ne m'eût prié de daigner te répondre,
Tu peux être assuré, par ce ciel que tu vois,
Que tu serais parti sans entendre ma voix.
Mais, puisqu'en sa faveur je m'abaisse à t'entendre,
Que me veux-tu, perfide, et que viens-tu m'apprendre?

POLYNICE.

Seigneur, de quelque affront que je sois accablé,
Je vous vois, je respire, et vous m'avez parlé.
Mais, puisque de mon sort vous daignez vous instruire,
Apprenez qu'Étéocle, enivré de l'empire,
Me bravant sans respect, moi son roi, son aîné,
M'a retenu mon sceptre, et s'est seul couronné.
C'est par l'art de séduire, et non par son courage,
Qu'il a conquis sur moi notre antique héritage.
Mais j'ai, pour y rentrer, j'ai des moyens tout prêts.
Adraste avec les miens unit ses intérêts ;
Il m'abandonne tout, trésors, soldats, famille :
J'ai fondé nos traités sur l'hymen de sa fille.
Sept intrépides chefs vont, au premier signal,
Dans ses fameux remparts assiéger mon rival :
Chacun d'eux pour l'attaque a partagé les portes :
Tout est réglé, le temps, les endroits, les cohortes.
Qu'Étéocle pâlisse ; ils vont tous l'accabler :
Mais c'est de cette main que je veux l'immoler.
C'est lui, c'est lui, l'ingrat, dont le conseil parjure
M'a fait envers mon père oublier la nature.
Que je dois le haïr ! mais, si vous m'exaucez,
Son triomphe est détruit, mes malheurs sont passés ;
Si j'obtiens mon pardon, tout mon camp, sans alarmes,
Croira voir par vos mains le ciel bénir mes armes ;

ACTE III, SCÈNE V.

Et mes soldats vainqueurs viendront tous avec moi
Vous ramener dans Thèbe, et vous nommer leur roi.

ŒDIPE.

Moi, leur roi! moi, te suivre, ingrat! l'as-tu pu croire?
Eh! dis-moi, que m'importe et Thèbe et ta victoire?
Penses-tu, malheureux, si je voulais régner,
Que ce fût à ta main de m'oser couronner?
Va tenter loin de moi tes combats et tes siéges;
Transporte où tu voudras tes drapeaux sacriléges.
Je plaindrai les Thébains, s'il faut que pour leur roi
Le ciel n'ait qu'à choisir entre Étéocle et toi.
Mais un prince, dis-tu, t'admet dans sa famille.
Quel est l'infortuné qui t'a donné sa fille?
Certes, tes alliés ont raison de frémir,
Si c'est sur ta vertu qu'ils doivent s'affermir!
Le trône t'est ravi par un frère infidèle:
Eh! ne régnais-tu pas, quand ta voix criminelle
De mon pays natal m'exila sans retour?
Tu m'as chassé, barbare; il te chasse à ton tour.
Eh! dans quel temps encor tes ordres tyranniques
M'ont-ils banni du sein de mes dieux domestiques?
Quand mon ame, lassée après tant de malheurs,
Soulevant par degrés le poids de ses douleurs,
Pour vous seuls d'exister reprenait quelque envie,
Et du sein des tombeaux remontait à la vie:

C'est dans ce temps, ingrat, de ton rang enivré,
Que tu m'as vu partir d'un œil dénaturé.
Ton devoir, mes bienfaits, mes sanglots, ma misère,
Rien n'a pu t'attendrir sur ton malheureux père :
Et si ma digne fille, en consolant mes jours,
A mes pas chancelants n'eût prêté ses secours;
Si ses soins prévenants, sa pieuse tendresse,
Sur mes tristes destins n'eussent veillé sans cesse,
Sans guide, sans appui, mourant, inanimé,
Sur quelque bord désert la faim m'eût consumé.
Va, tu n'es point mon fils : seule elle est ma famille.
Antigone, est-ce toi ? Viens, mon sang ; viens, ma fille ;
Soutiens mon faible corps dans tes bras généreux :
Ton front n'a point rougi de mon sort malheureux ;
Toi seule as de ce sort corrigé l'injustice :
Voilà mon cher soutien, voilà ma bienfaitrice.
Puisqu'il ne peut te voir, que ton père attendri
Baigne au moins de ses pleurs la main qui l'a nourri.
Toi, va-t'en, scélérat, ou plutôt reste encore,
Pour emporter les vœux d'un vieillard qui t'abhorre.
Je rends grace à ces mains, qui, dans mon désespoir,
M'ont d'avance affranchi de l'horreur de te voir.
Vers Thèbe sur tes pas ton camp se précipite :
J'attache à tes drapeaux l'épouvante et la fuite.
Puissent tous ces sept chefs, qui t'ont juré leur foi,

ACTE III, SCÈNE V.

Par un nouveau serment s'armer tous contre toi !
Que la nature entière à tes regards perfides
S'éclaire, en pâlissant, du feu des Euménides !
Que ce sceptre sanglant que ta main croit saisir,
Au moment de l'atteindre, échappe à ton desir !
Ton Étéocle et toi, privés de funérailles,
Puissiez-vous tous les deux vous ouvrir les entrailles !
De tous les champs thébains puisses-tu n'acquérir
Que l'espace, en tombant, que ton corps doit couvrir ;
Et, pour comble d'horreur, couché sur la poussière,
Mourir, mais en sujet, et bravé par ton frère !
Adieu : tu peux partir. Raconte à tes amis
Et l'accueil et les vœux que je garde à mes fils.

POLYNICE.

Je ne partirai point.

OEDIPE.

Qui ! toi !

POLYNICE.

Non.

OEDIPE.

Téméraire !

POLYNICE.

Je vous désobéis, j'ose encor vous déplaire.

OEDIPE.

De ton indigne voix je saurai m'affranchir.

Qu'attends-tu donc?

POLYNICE.

La mort.

OEDIPE.

Quoi! tu veux...

POLYNICE.

Vous fléchir.

OEDIPE.

Avant qu'OEdipe ému s'ébranle à ta prière,
L'astre éclatant du jour me rendra la lumière.

POLYNICE.

J'approuve vos transports. Mais, seigneur, faites mieux,
Suscitez contre moi les enfers et les cieux;
Du fond de ces enfers appelez les furies,
Avec tous leurs serpents, leurs feux, leurs barbaries;
Leurs serpents, leurs flambeaux, leurs regards pleins
　　d'effroi,
Seront de tous mes maux les plus légers pour moi.
Vous avez un vengeur plus prompt, plus redoutable,
Qui vous sert sans éclat, qui s'attache au coupable,
Dont rien ne peut suspendre et fléchir la rigueur:
Et ce vengeur secret je le porte en mon cœur.
Il est là ce témoin, ce juge incorruptible,
Dont j'entends malgré moi la voix sourde et terrible.
Je le sais, je le dis, rien ne me fut sacré;

ACTE III, SCÈNE V.

Je fus barbare, impie, ingrat, dénaturé;
Je ne mérite plus d'envisager la terre,
Ni ma sœur, ni le ciel, ni le front de mon père :
Mais il me reste un droit que je porte en tous lieux,
Qu'on ne me peut ravir, que j'ai reçu des dieux ;
Avec eux par lui seul je communique encore ;
C'est ce remords sacré qui pour moi vous implore.
Mais, que dis-je? Ah! ces dieux je les retrouve en vous;
Je les vois, je leur parle, et tombe à leurs genoux.
Ne soyez pas plus qu'eux sévère, inexorable;
Sous vos pieds qu'il embrasse écrasez un coupable.
Mais, avant de punir, avant de m'accabler,
Entendez mes sanglots, sentez mes pleurs couler :
Dans vos bras, malgré vous, oui, je répands des larmes :
Il faut à ma douleur que vous rendiez les armes;
Mon père...

OEDIPE.
Eh bien !

POLYNICE.
Je meurs.

OEDIPE.
Perfide, éloigne-toi.

POLYNICE.
Nous le vaincrons, ma sœur : joignez-vous avec moi.

OEDIPE.

Que dis-tu ?

ANTIGONE.

Permettez...

OEDIPE, à Antigone.

Ah ! soutiens ma colère,
Affermis-la plutôt.

ANTIGONE.

Seigneur, il est mon frère.

OEDIPE.

Qu'entends-je ? où suis-je ?... O ciel ! si c'était la vertu !
Je balance... je doute... Ingrat, te repens-tu ?
Ne me trompes-tu pas ? Puis-je te croire encore ?

ANTIGONE.

Je vous réponds de lui.

OEDIPE.

Dieux puissants que j'implore !
Dieux ! vous que j'invoquais pour sa punition,
Enchaînez, s'il se peut, ma malédiction :
J'ai calmé mon courroux, calmez votre colère.
Viens dans mes bras, ingrat ; retrouve enfin ton père.
Que le jour un moment rentre encor dans mes yeux,
Pour embrasser mon fils à la clarté des cieux !

POLYNICE.

Quoi ! vous m'aimez encor ! Quoi ! déjà votre haine...

ACTE III, SCÈNE V.

OEDIPE.

Crois-tu qu'à pardonner un père ait tant de peine ?
Mais, dis-moi, Polynice, en quel état es-tu ?
De quoi t'a-t-il servi de quitter la vertu ?
Moi qui, sous l'ascendant de mon destin funeste,
Ai joint le parricide aux horreurs de l'inceste,
Qui, délaissé des miens, proscrit dès mon berceau,
Ne sais pas même encore où chercher un tombeau,
C'est moi dont la pitié console ta misère :
Et toi, né pour régner sous un ciel moins contraire,
Détrôné, furieux, errant, saisi d'effroi,
Tu reviens à mes pieds plus à plaindre que moi !
Ah ! vois mieux du bonheur quel est le vrai principe.
L'univers, tu le sais, frémit au nom d'OEdipe :
Sur mon front, cependant, dis-moi, reconnais-tu
L'inaltérable paix qui reste à la vertu ?
Je marche sans remords vers mon dernier asile :
OEdipe est malheureux, mais OEdipe est tranquille.
Imite, aime ta sœur ; ne l'abandonne pas :
Et puisque, grace au ciel, je touche à mon trépas...

ANTIGONE.

Que dites-vous ?

OEDIPE.

Écoute. Il est temps que je meure ;
Je sens qu'OEdipe enfin touche à sa dernière heure.

ANTIGONE.

Mon frère, il va mourir.

POLYNICE.

Mon père...

OEDIPE.

Mes enfants,
Point de cris, point de pleurs : et je vous les défends.
Polynice, en tes bras je remets Antigone :
C'est ta sœur... c'est la mienne... et je te l'abandonne.
Je vais bientôt mourir : elle n'a plus que toi.
Fais pour elle, mon fils, ce qu'elle a fait pour moi.
Hélas ! depuis qu'au jour j'ai fermé ma paupière,
Ses yeux n'ont pas cessé de veiller sur ton père.
Elle a guidé mes pas, sans plaintes, sans regrets,
Sur les rochers déserts, dans le fond des forêts,
Quand le soleil brûlant dévorait les campagnes,
Quand les vents orageux grondaient sur les montagnes,
N'entendant autour d'elle, à la fleur de ses ans,
Que les sanglots d'un père, et le bruit des torrents ;
Et si dans le sommeil quelque songe exécrable,
M'offrant de mes destins la suite épouvantable,
Me réveillait soudain avec des cris d'effroi,
Elle essuyait mes pleurs, ou pleurait avec moi.

ACTE III, SCÈNE V.

POLYNICE.

Ah! ne me parlez plus de ses soins magnanimes;
En peignant ses vertus, vous m'offrez tous mes crimes.
Que le cercueil déja ne m'a-t-il englouti!

OEDIPE.

As-tu donc oublié que tu t'es repenti?
Vis pour chérir ta sœur, et renonce à l'empire.

POLYNICE.

Il est une autre gloire où mon courage aspire.
Dieux! quel espoir me luit! Je crois, ma sœur, je croi
Respirer l'innocence, et m'égaler à toi.
Va, je ne craindrai plus que ce sang qui m'anime,
Même au sein du remords, m'engage encore au crime;
Et voici, pour mon cœur si long-temps agité,
Le plus heureux moment qu'il ait jamais goûté.

OEDIPE.

Tu n'y sens plus frémir la haine et la colère?

POLYNICE.

Je sens qu'en ce moment j'embrasserais mon frère.

OEDIPE.

O dieux! ce doux espoir me serait-il permis,
Que vous réuniriez deux frères ennemis!
Puisse un remords durable habiter dans ton ame!

ANTIGONE.

Mon père, quel dessein vous frappe et vous enflamme?

POLYNICE.

Quel nouveau mouvement paraît vous agiter?

OEDIPE.

Enfin de leurs bienfaits je me vais acquitter.
Guidez-moi, mes enfants, au fond du sanctuaire.

ANTIGONE.

Chercheriez-vous la mort? Où courez-vous, mon père?
Faudra-t-il vous quitter?

OEDIPE.

Ma fille, que dis-tu?
Où serait, sans la mort, l'espoir de la vertu?
Va, l'immortalité, quand le juste succombe,
Comme un astre naissant se lève sur sa tombe:
J'irai, du Cythéron remontant vers les cieux,
Sur le malheur de l'homme interroger les dieux.
Marchons.

(Il sort avec Antigone.)

SCÈNE VI.

POLYNICE, seul.

Avec ma sœur, mon vénérable père
Va pour Thésée au ciel adresser sa prière;

ACTE III, SCÈNE VI.

Et peut-être en victime il court se présenter.
Ah! si nos dieux fléchis me daignaient accepter!
Si j'osais me flatter... Avançons... je frissonne...
Allons... Divinités que la crainte environne,
O vous qui n'écoutez que les cœurs vertueux,
Regardez sans courroux mon front respectueux!
Quels que soient mes forfaits, devant votre colère
Je me couvre en tremblant du pardon de mon père.
Si mes justes remords ont droit de vous toucher,
Par un coupable encor laissez-vous approcher.
Puisse votre colère être enfin apaisée!
En acceptant ma mort, daignez sauver Thésée.

SCÈNE VII.

POLYNICE, LE GRAND-PRÊTRE.

LE GRAND-PRÊTRE.

L'inexorable ciel ne t'a point entendu :
A remplacer Thésée as-tu donc prétendu?
Vois ce livre vengeur où la main des furies
Des fils dénaturés grave les noms impies.
Tu n'as point mérité cet auguste trépas.

Ton père est apaisé, les dieux ne le sont pas.
De tes jours malheureux, va, porte ailleurs l'offrande :
Étéocle t'attend, et Thèbe te demande.

POLYNICE.

Eh bien ! j'accomplirai mon terrible destin.
Ma première fureur se réveille en mon sein.
Grands dieux ! en se voilant, l'une des Euménides
Secoue autour de moi ses flambeaux homicides.
Viens, fille des enfers, je marche devant toi.

(Il s'échappe.)

SCÈNE VIII.

Le grand-prêtre, THÉSÉE.

THÉSÉE.

Dieux ! j'implore vos coups, qu'ils retombent sur moi :
Vous devez accepter une tête innocente.
Mais, ô ciel ! quel spectacle à mes yeux se présente !

ACTE III, SCÈNE IX.

SCÈNE IX.

Le grand-prêtre, THÉSÉE, OEDIPE, ANTIGONE, ARCAS, PHOENIX, EURYBATE, ANTIOPE, tenant le plus jeune de ses enfants dans ses bras; SES AUTRES ENFANTS; SUITE DU GRAND-PRÊTRE, GARDES DE THÉSÉE, PEUPLE.

(Les portes de l'enceinte du temple des Furies s'ouvrent devant ce temple : en avant et à découvert, sous la voûte du ciel, on voit un autel consacré à ces déesses. Antiope, ses enfants, les gardes, le peuple, et les autres acteurs, se rangent auprès de cet autel.)

OEDIPE, au pied de l'autel.

O mort, entends ma voix! Grands dieux, apaisez-vous!
J'ai mérité l'honneur de suspendre vos coups.
Du trône en expirant j'emporterai l'offense :
Mourir pour ces époux, voilà ma récompense ;
Vous m'avez réservé pour ce noble trépas.
Mais le marbre s'ébranle, il frémit sous mes pas.
Quel rayon descendu sur ces autels funèbres
Me luit confusément à travers les ténèbres !
Grands dieux ; par vous bientôt mon ame va s'ouvrir.

A ce jour éternel qui doit tout découvrir !
L'ouvrage est accompli, je peux quitter la terre.
A mes yeux étonnés vous rendez la lumière ;
Votre éclat immortel m'offre un séjour nouveau.
Vous allez en autel convertir mon tombeau.
Tout fuit, le temps n'est plus, je meurs, je vais renaître.
Je vous suis, je vous vois, vous daignez m'apparaître.
Votre calme éternel succède à mon effroi,
Et Thèbe et Cythéron sont déja loin de moi.

ANTIGONE.

Hélas !

OEDIPE.

Que ta douleur, ma fille, se dissipe.
Est-ce au moment qu'il meurt qu'on doit pleurer
 OEdipe ?
J'ai prouvé, grace au ciel, sans en être abattu,
Qu'il n'est point de malheur où survit la vertu.
Mais je sens que mon ame, en dédaignant la terre,
A l'approche des dieux s'agrandit et s'éclaire.
Il est temps que, sans crainte, oubliant ses forfaits,
OEdipe dans leur sein se repose à jamais.
Antigone, à ma mort, tu n'es point délaissée ;
Enfin, le ciel m'inspire. Approchez-vous, Thésée.
Je vous lègue en mourant, pour protéger ces lieux,
Et ma cendre, et ma fille, et la faveur des cieux.

ACTE III, SCÈNE IX.

Et vous, dieux tout-puissants, si vous daignez m'ab-
soudre,
Annoncez mon pardon par le bruit de la foudre.
Consumez dans ses feux votre OEdipe à genoux ;
Il s'offre, il vous implore, il est digne de vous.
Soixante ans de malheurs ont paré la victime :
Mais quel nouveau transport me saisit et m'anime.
Mon esprit se dégage, il n'est plus arrêté ;
Je tombe, et je m'élève à l'immortalité.

(La foudre renverse OEdipe mourant au pied de l'autel.)

FIN D'OEDIPE A COLONE.

ÉPITRES.

ÉPITRE DÉDICATOIRE

A

MADAME VEUVE DE LAGRANGE.

Reçois, ma chère sœur, avec autant de plaisir que j'en ai à te l'offrir, ce Recueil de mes différentes poésies, rassemblées, comme tu le desires, dans ces deux volumes : tu les aimes, et tu m'en fais jouir. Il n'est pas difficile, dit-on, de reconnaître dans nous le frère et la sœur ; mais la ressemblance des penchants est la première et la plus flatteuse : c'est par elle que nos cœurs se sont si souvent ouverts l'un à l'autre, que nous avons mis si naïvement ensemble nos plus anciens et nos plus innocents souvenirs. Te rappelles-tu, ma chère sœur, toute l'impression que me fit, dans un âge encore voisin de l'enfance, la première tragédie

que j'ai vue, *Athalie*, jouée sous une orangerie et dans un village? et cette autre impression profonde et ineffaçable que me fit, à peu près dans le même âge, le soir, au soleil couchant, le majestueux automne, dans un jour de son calme, de sa fraîcheur, et de sa magnificence? Je suis encore sur les lieux; je vois son ciel, ses nuages, la terre couverte et embaumée de ses fruits. Je retombe dans mon attendrissement silencieux devant la richesse et la mélancolie de la nature. Tu n'as pas oublié sans doute qu'en commençant les plus beaux jours de ma jeunesse, et en te contant mes voyages, je t'ai fait monter avec moi dans mes récits sur les hauteurs de la Forêt-Noire. Quel ravissement je te fis éprouver! Comme tu m'écoutais, lorsque, pour te décrire ma situation, je te disais :

Déja, laissant là les campagnes,
J'atteignais les hautes montagnes;
Dans un air frais, pur et léger,
Je croyais doucement nager.
Le beau printemps venait de naître;
Le jour commençait à paraître,
Et je sentais, à chaque pas,

Un certain oubli plein d'appas,
Un calme qu'on ne conçoit pas,
Remplir et gagner tout mon être.
Tout ce corps m'était étranger;
Mon œil se laissait diriger.
Vers le ciel, l'azur, la lumière.
Des esprits semblaient m'appeler;
J'étais tout prêt à m'envoler,
N'appartenant plus à la terre :
Et, sur cet Olympe enchanteur,
Si mon œil, par un cas étrange,
T'eût trouvée, à coup sûr, ma sœur,
Si près du ciel, dans mon bonheur,
Je t'aurais prise pour un ange.

Mais si je te faisais part de mes bonheurs, tu me contais aussi les tiens. Qu'il était beau ce grand jardin, à la campagne, où l'on te mena pour la première fois sans t'en rien dire! Quelle fut, en y entrant, ta joie enfantine, ton aimable et subit ravissement! Comme tu fus frappée de ces belles figues que les chaleurs de l'été n'avaient pas encore jaunies! mais qu'elles étaient éblouissantes sur leurs buissons verts, ces roses épanouies, vers lesquelles tu volas d'abord comme un papillon! La déesse des fruits y disait à la déesse des fleurs:

« Rien ne me surprend ici, ma jeune et brillante
« compagne; tout est dans l'ordre et dans la nature.

> « Pomone ne vient qu'après Flore ;
> « L'Hymen ne vient qu'après l'Amour :
> « Pour la belle enfant qui t'implore,
> « Et que ton teint déja colore,
> « Des roses, ma sœur, c'est le jour.
> « Ma figue n'est pas mûre encore;
> « Mais l'ardent soleil suit l'aurore.
> « Je fais cueillir, tu fais éclore.
> « Crois-moi, j'aurai bientôt mon tour. »

Cela est arrivé, ma chère sœur. Notre vie s'est presque écoulée ; nous voilà tous les deux aujourd'hui sur le terrain de la vieillesse : moi, près d'en sortir ; toi, ne faisant que d'y entrer ; mais avec ce calme de l'ame qui annonce les ressources de la raison, et ces graces du cœur et du caractère que le temps ne saurait flétrir ni ravir. Tes tendres soins pour moi, dans mes vieux jours, leur donnent un prix qui me les rend plus chers. Voilà comme mademoiselle Thomas, sous mes yeux, veillait sur la conservation et le bonheur de son tendre et excellent frère : il y a une espèce d'hymen tout fait entre les sœurs qui ne se marient pas et les frères

libres et poëtes, un recommencement de maternité et d'enfance entre les mères veuves et leurs fils poëtes, sans engagements. J'en ai été un exemple frappant. Quand mes cheveux étaient prêts à blanchir, la mienne, avec un sentiment de douce compassion, voyant mes distractions nombreuses, l'indépendance de mes goûts, mon incapacité absolue pour les affaires et la fortune, me disait (c'était son mot) : « Mon enfant! mon pauvre enfant! mon « pauvre homme! ah! si ce fantôme brillant qu'on « appelle *gloire* arrive à temps pour les hommes « engagés au service des Muses, c'est quand il « vient, sous les yeux de leurs mères, de leurs « femmes et de leurs sœurs, attacher à leurs foyers, « et sur des murs parés par les mœurs et la mo-« destie, de douces et innocentes couronnes; c'est « quand il vient, quoique tard, les faire jouir du « succès de leurs travaux dans ces plus chères moi-« tiés d'eux-mêmes! » Mais comme ces amants des Muses aiment leur retraite, leurs études, et surtout la poésie, cette véritable magicienne, qui cache (qu'on ne s'y trompe pas) sous une exagération apparente, et sous un délire quelquefois mal interprété, une analyse sévère, un dessin cor-

rect, une couleur franche, un tact sûr; un sentiment vif et durable, et des vues vastes, longues et fines, sur la nature! La profondeur et la naïveté, voilà son principal caractère; voilà ce qui distingue éminemment tous les grands poëtes, Corneille, La Fontaine, Molière, Shakespeare; ils ont quelquefois l'air de dépasser la nature, mais ils ne lui en sont que plus fidèles. O Poésie! que tu offres de moyens de bonheur ou de malheur à tes amants les plus favorisés! Je n'ai pas à me plaindre d'elle. Je fais pourtant de mon mieux pour écouter de préférence des idées plus convenables à mon âge ; mais qu'on a de peine à se détacher d'une maîtresse long-temps aimée, avec laquelle on a fait assez bon ménage! j'ai beau vouloir m'éloigner d'elle, et lui dire de loin, Adieu! adieu!

Pour moi, pour moi, les vers sont toujours quelque chose.
Quand le cœur les conçoit, quand l'esprit les compose,
 Ah! qu'un poëte est enchanté!
Il n'entend, il ne voit, il ne sent autre chose :
Ce n'est pas du plaisir, c'est de la volupté.
Ma sœur, conçois-tu bien ce qu'est la poésie?
 C'est le nectar, c'est l'ambroisie;
C'est la saveur des fruits, le doux esprit des fleurs;

C'est l'arc-en-ciel et ses couleurs ;
C'est une ivresse, un charme ; en un mot, c'est la vie.
Qu'est-ce en comparaison, ma sœur, que d'être roi ?
Je lui dis à ses pieds : « O fée enchanteresse !
« Qui te goûte une fois te goûtera sans cesse :
 « On ne guérit jamais de toi.
« Des mers, des flots émus, de leur neige écumante
« Vénus naît, tu la peins : par ton ciseau je voi
« Dans un marbre qui fuit s'envoler Atalante :
« Je te trouve par-tout, par-tout comme l'Amour.
« On te prendrait pour lui ; les Graces sont ta cour ;
 « Tout t'appartient, rien ne t'égale.
« Te voilà dans nos champs la tendre Pastorale,
 « L'humble Fable avec la cigale,
 « La Romance dans les déserts,
« Du palais des Césars la voûte colossale,
« Le Chant et l'Harmonie animant nos concerts ;
« L'Ode au ciel d'un seul vol s'élançant dans tes vers,
 « Dans nos villes la Comédie,
 « Dans les palais la Tragédie,
« Et l'immense Épopée en ce vaste univers. »

Ah ! que voilà bien mon frère ! t'écrieras-tu, ma chère sœur. Eh bien ! ce n'est pas ma faute : c'est encore elle qui vient de m'apparaître avec tous ses charmes. Mais un tableau plus touchant s'offre à ma vue. C'est une mère de famille respectable, toujours occupée, d'une humeur douce et

égale, entourée de ses enfants, de leur tendresse, de leur respect, de leur reconnaissance, honorée de l'estime et de l'attachement des hommes et des femmes les plus honnêtes, les plus distingués par leur mérite, et qui se plaisent dans sa société. Ajoute, ma chère sœur, à ces récompenses des mœurs et de la sagesse, toute l'affection de ton ami et de ton frère.

Jean-François DUCIS.

ÉPITRES.

AVERTISSEMENT
SUR
L'ÉPITRE A L'AMITIÉ,
AU SUJET DE LA MORT DE M. THOMAS.

J'ai cru devoir lire cette Épître à l'assemblée publique de l'Académie française, le jour même où M. Guibert, successeur de M. Thomas, y est venu prendre séance. Il convenait qu'elle parût imprimée en même temps que son discours de réception; mais comme elle avait besoin, dans quelques endroits, de notes et d'explications, je les ai réunies dans cette espèce d'Avertissement, pour instruire d'avance le lecteur de ce qui a donné lieu

AVERTISSEMENT.

à cette Épître, et sur-tout aux sentiments et aux justes regrets qui la terminent.

Cet ouvrage a été précédé et suivi pour moi d'évènements trop intéressants et trop douloureux, pour qu'ils puissent jamais s'effacer de ma mémoire. C'est après ma chute dans les montagnes de la Savoie, c'est après être échappé à la mort par un bonheur presque incroyable, c'est après avoir été rejoindre M. Thomas au village d'Oullins, près de Lyon, que j'ai abandonné mon cœur au plaisir d'écrire cette Épître sous les yeux mêmes et, pour ainsi dire, entre les bras de l'ami que j'ai perdu.

On concevra aisément quelle dut être ma joie en le voyant paraître tout-à-coup au pied des montagnes qui avaient été les témoins de ma chute, avec tous les secours que demandait ma situation; il n'avait rien oublié pour rendre mon transport infiniment prompt, commode et facile. A peine fûmes-nous arrivés, qu'il peignit vivement, dans une Épître, et le péril auquel je venais d'échapper, et sa joie de me voir rendu à la vie. Je me trouvai dans sa maison de campagne, à Oullins, environné et prévenu des soins les plus attentifs, entre lui et

sa vertueuse sœur, qui, faible et délicate, l'accompagnait dans tous ses voyages, et dont la tendresse et l'intelligence active lui épargnèrent, pendant sa vie, ces embarras et ces détails multipliés, toujours si incompatibles avec l'étude et les méditations du génie. C'est là que mon ami me surveillait lui-même, m'aidant de son bras, soit pour monter, soit pour descendre, couchant dans une chambre ouverte sur la mienne, et m'interrogeant la nuit aux moindres soupirs de ma douleur. Eh! comment oublierais-je jamais le premier moment de notre entrevue au bourg des Échelles? Avec quelle diligence il accourut à mon secours! avec quelle vivacité il m'emporta dans ses bras! Comment oublierais-je nos conversations d'Oullins, nos doux épanchements, mes premières promenades à ses côtés, sa tendre inquiétude à observer les progrès de ma convalescence, son alégresse au retour de mes forces, l'essai que j'en fis en copiant de ma main, et sous ses yeux, dans le silence de la campagne, le chant des Mines dans son poëme du Czar, chant vraiment original, qu'il venait d'achever avec tant de plaisir sous le beau ciel de Nice? Comment oublierais-je sous quel charme

délicieux, dans quel rajeunissement d'ame et d'organes je me sentis renaître à la nature, parcourant autour de moi les richesses et l'éclat d'une saison et d'un climat pittoresques, admirant les merveilles terribles du monde souterrain dans les vers d'un ami illustre, revoyant la gloire dans ses talents, le bonheur dans sa tendresse, heureux de vivre encore, heureux de vivre avec lui?

Qu'on joigne à ces jouissances intérieures le voisinage et la société de M. l'archevêque de Lyon, qui, sensible à mon accident, s'était hâté de me proposer d'abord un logement dans son château, mais qui comprit aisément, par son propre cœur, que je ne pouvais demeurer ailleurs que chez l'ami généreux qui venait de me recueillir presque à l'endroit de ma chute. Quand mes forces me le permirent, ce fut avec un plaisir bien vif que je fus témoin presque tous les jours, parmi les personnes de Lyon les plus distinguées, soit à l'Académie, soit dans les cercles, des marques multipliées d'estime et d'admiration publique qui le cherchaient de tous côtés. Qu'on se figure un homme simple, modeste, même timide, d'une bonté de cœur extrême, des mœurs les plus pures

et les plus douces, plein d'esprit, ne négligeant aucun des devoirs et des attentions délicates de la société, ajoutant à une longue réputation de talents et de vertus les dehors d'une existence toujours honnête, et souvent très honorable dans les occasions. Qu'on se le représente aux séances particulières de l'Académie de Lyon, lisant, tantôt son chant de l'Angleterre, tantôt celui des Mines, tantôt celui des fêtes de Louis XIV; une autre fois, un morceau de prose très piquant et très savant sur l'origine de la langue poétique, qu'il composait à Oullins, en ma présence; revenant ensuite avec moi dans sa solitude champêtre, m'y confiant ses conceptions, ses sentiments, ses ouvrages; recevant avec plaisir toutes mes émotions, toutes mes pensées, tous ces mouvements impétueux et surabondants d'une seconde vie nés de la convalescence, et que j'avais besoin de répandre dans son sein. Qu'on nous voie tous les deux, surtout le 30 août dernier, à la séance publique de l'Académie de Lyon, au milieu d'une assemblée nombreuse et brillante, placés vis-à-vis l'un de l'autre, lui, charmant son auditoire par la lecture de son beau chant de Louis XIV, faisant retentir

ce sanctuaire des muses des noms révérés de Turenne, de Condé, de Luxembourg, de Catinat, de Fénélon, et du duc de Bourgogne; et moi, terminant la séance par la lecture d'une *Épitre à l'Amitié*, où je lui rappelais, en le regardant, et le péril que j'avais couru, et les secours qu'il m'avait prodigués; où, près de le quitter, dans un adieu solennel, je le recommandais à la douceur du climat de Nice, impatient d'aller bientôt moi-même jouir des embrassements d'une mère tendre, qui frémissait encore de l'image de son fils expirant, et qui, dans sa vieillesse, ne demandait plus au ciel que le bonheur de me voir encore avant de mourir. La fin de cette Épitre toucha vivement l'assemblée; car comment échapper à l'impression des mouvements de la nature? Mais le transport s'accrut, et les larmes coulèrent de tous les yeux, lorsqu'en nous levant après la séance, dans l'émotion d'un si doux sentiment, on vit les deux amis s'avancer l'un vers l'autre, se tendre les mains et s'embrasser. Hélas! qui m'eût dit que, dix-huit jours après, l'ami qui me pressait contre son sein ne serait plus, et que déja l'instrument fatal creu-

sait en silence sa dernière demeure dans l'église du village d'Oullins?

Je ne parlerai point ici en détail de tout ce qu'a fait M. l'archevêque de Lyon pour un confrère célèbre, dont il honorait profondément l'ame et les talents, dont il avait goûté avec tant de plaisir le caractère, l'esprit et le commerce, à qui il portait une amitié si sincère, et qu'il ne cessera jamais de regretter. Tous les soins, tous les secours qu'un malade peut attendre, M. Thomas les a reçus dans le château d'Oullins, où ce prélat vraiment sensible nous fit transporter tous aux premières menaces de la maladie. Mais ce que je ne puis taire, ce qui reviendra souvent à ma pensée, c'est le moment où, malgré le danger de l'air infecté par une maladie contagieuse, quoique indisposé lui-même depuis quelque temps, ce prélat respectable monta dans la chambre de son confrère mourant, et s'approchant de son lit, le cœur serré de douleur, et retenant à peine ses larmes, lui parla de son péril et des grands intérêts de l'homme au bord du tombeau, avec cette piété tendre, avec cet accent de l'ame que l'amitié courageuse et la reli-

gion consolante peuvent seules inspirer. Debout, derrière lui, je suivais mot à mot sa voix tremblante et quelquefois entrecoupée de soupirs. J'en lisais les impressions touchantes sur le front édifiant et soumis de la douce et religieuse victime, qui devait tomber sitôt sous le coup mortel. J'écarte de mon esprit les différents états où je l'ai vu ensuite; je me transporte tout-à-coup dans le palais de M. l'archevêque, à Lyon. C'est là qu'il pleura avec nous, avec la malheureuse sœur de notre ami, avec sa propre famille et tous les vertueux ecclésiastiques qui l'environnaient, la perte irréparable que nous venions tous de faire, arrivée dans le château d'Oullins le 17 septembre 1785, à trois heures du matin. C'était un deuil général. Qui en était plus digne que mon ami? M. le marquis de Montazet, qui le révérait avec tendresse, lui rendit les derniers devoirs avec moi, lui donna des larmes comme à un frère. Mais pour caractériser la douleur de sa douce et charmante épouse, quand j'aurais les pinceaux de l'ami que je pleure, comment pourrais-je exprimer ses soupirs, sa religion, sa délicatesse, ses prévoyances, son activité, son silence ou ses paroles, cette ame sensible et céleste qui, dans ces

AVERTISSEMENT.

moments de péril, et sur le bord de la tombe ouverte, semble faire de la beauté vertueuse et compatissante un être surnaturel qu'on invoquerait contre la mort même, si ses larmes n'attestaient pas qu'elle est mortelle comme nous?

Le chant funèbre qui succède, dans mon Épître, au chant d'amitié et d'alégresse, ne contient rien que de conforme à la vérité historique. Pouvais-je ne pas montrer mon ami m'adressant, quand il se réveillait, deux vers de mon Épître, qu'il avait retenus, et qui semblaient voler du fond de son cœur, vivant encore, sur sa bouche mourante, où se formait à demi le doux sourire de l'amitié[1]? Puis-je laisser ignorer que, dans ces moments imprévus de réveil, il disait vivement: «Mon ami est-« il là?» que, quand le saint et vénérable ecclésiastique [2] à qui il ouvrit son ame, l'un des grands-vicaires de M. l'archevêque de Lyon, lui proposa

[1] Ces deux vers étaient ceux-ci :

De vie et de bonheur chargez l'air qu'il respire.
Qu'il est doux de revoir le ciel et son ami !

[2] M. l'abbé Sourd.

de recevoir les derniers secours des chrétiens mourants, il ajouta, en les demandant avec piété : «Ah! « mes amis, que je vais les inquiéter! » Puis-je ne pas publier que, quand M. le curé d'Oullins, après un discours simple et touchant, lui eut administré les sacrements de l'église, il lui tendit affectueusement les bras, et le pressa, autant qu'il le put, sur son sein avec la plus tendre reconnaissance? Je n'ai point fait entrer dans la triste fin de mon Épitre ces détails intéressants que je place ici. Il en est encore un pourtant que je devrais omettre peut-être, mais qu'on me pardonnera sans doute d'avoir remarqué : c'est que, dans ce château, où tous les appartements ont sur leur porte une inscription qui sert à les nommer, mon ami est mort dans la chambre de *la candeur*.

Parmi ses principaux amis, tous infiniment connus et respectables, on distinguait sur-tout M. d'Angiviller, qu'il aima tendrement, et dont il fut aimé de même; il eut aussi pour moi la plus vive amitié. Je me souviendrai toujours qu'à ma réception à l'Académie française, des larmes de joie coulaient de ses yeux. Il m'a constamment soutenu dans les malheurs comme dans les afflic-

AVERTISSEMENT.

tions : ses bienfaits ont toujours prévenu mes desirs ; mais le plus grand de tous est de m'avoir lié avec un ami que j'ai connu trop tard, que j'ai perdu trop tôt, et qui a laissé pour jamais dans mon cœur le regret de sa longue absence et le triste veuvage de l'amitié.

M. l'archevêque de Lyon, ce digne prélat, n'eût pas cru avoir acquitté envers M. Thomas toute la dette de son cœur, s'il n'eût pas fait graver sur un marbre blanc très beau, qu'il avait fait venir exprès de Marseille, et placé dans son église d'Oullins, l'épitaphe simple d'un homme simple, qui n'avait pas craint d'adresser une *Épître au peuple*[1], épitaphe si juste, qui lui a été in-

[1] Je me souviens que M. Thomas me contait naïvement, comme une des choses qui lui avaient fait le plus de plaisir dans sa vie, qu'un bon curé de village lut un jour en chaire à ses paroissiens cette *Épître au peuple*, et leur persuada que les pauvres habitants de la campagne n'étaient pas aussi dédaignés qu'ils le pensent, parmi les gens du monde et dans la capitale. Après sa grand'messe il se plaça à l'entrée de son église, et lorsque ses paroissiens sortaient, il leur distribua à tous des exemplaires de cette Épître, qu'il avait fait imprimer à ses dépens.

spirée par son amitié et sa douleur. Puisse, en la lisant, le voyageur, l'ami, l'écrivain vertueux, qu'un tendre intérêt conduira peut-être dans l'église d'Oullins, dire avec respect sur cette tombe de l'homme de bien et de génie : *Voilà mon modèle !*

ÉPITAPHE DE M. THOMAS,

Par feu M. DE MONTAZET, archevêque de Lyon.

CI-GÎT LÉONARD-ANTOINE THOMAS, l'un des quarante de l'Académie française, associé de celle de Lyon, né à Clermont en Auvergne le 1er octobre 1732, mort dans le château d'Oullins le 17 septembre 1785.

Il eut des mœurs exemplaires,
Un génie élevé,
Tous les genres d'esprit.
Grand orateur, grand poëte;
Bon, modeste, simple et doux;
Sévère à lui seul.
Il ne connut de passions
Que celles du bien, de l'étude
Et de l'amitié.
Homme rare par ses talents,
Excellent par ses vertus,
Il couronna sa vie laborieuse et pure
Par une mort édifiante et chrétienne.
C'est ici qu'il attend la véritable immortalité.

Ses écrits et les larmes de tous ceux qui l'ont connu honorent assez sa mémoire; mais M. l'archevêque de Lyon, son ami et son confrère à l'Académie française, après lui avoir procuré, pendant sa maladie, tous les secours de l'amitié et de la religion, a voulu lui ériger ce faible monument de son estime et de ses regrets.

ÉPITRE A L'AMITIÉ,

Lue par l'auteur, le lundi 13 février 1786, à la séance publique de l'Académie française, le jour où M. le comte de Guibert y est venu prendre séance, à la place de M. Thomas.

> Il serait à desirer que tous les bons amis s'entendissent pour mourir ensemble le même jour. FÉNÉLON.

Noble et tendre Amitié, je te chante en mes vers.
Du poids de tant de maux semés dans l'univers,
Par tes soins consolants c'est toi qui nous soulages.
Trésor de tous les lieux, bonheur de tous les âges,
Le ciel te fit pour l'homme, et tes charmes touchants
Sont nos derniers plaisirs, sont nos premiers penchants.
Qui de nous, lorsque l'ame encor naïve et pure
Commence à s'émouvoir, et s'ouvre à la nature,

N'a pas senti d'abord, par un instinct heureux,
Le besoin enchanteur, ce besoin d'être deux,
De dire à son ami ses plaisirs et ses peines?

D'un zéphyr indulgent si les douces haleines
Ont conduit mon vaisseau vers des bords enchantés,
Sur ce théâtre heureux de mes prospérités,
Brillant d'un vain éclat, et vivant pour moi-même,
Sans épancher mon cœur, sans un ami qui m'aime,
Porterai-je moi seul, de mon ennui chargé,
Tout le poids d'un bonheur qui n'est point partagé?
Qu'un ami sur mes bords soit jeté par l'orage,
Ciel! avec quel transport je l'embrasse au rivage!
Moi-même, entre ses bras si le flot m'a jeté,
Je ris de mon naufrage et du flot irrité.
Oui, contre deux amis la fortune est sans armes;
Ce nom répare tout: sais-je, grace à ses charmes,
Si je donne ou j'accepte? Il efface à jamais
Ce mot de bienfaiteurs, et ce mot de bienfaits.
Si, dans l'été brûlant d'une vive jeunesse,
Je saisis du plaisir la coupe enchanteresse,
Je veux, le front ouvert, de la feinte ennemi,
Voir briller mon bonheur dans les yeux d'un ami.
D'un ami! ce nom seul me charme et me rassure.
C'est avec mon ami que ma raison s'épure,

Que je cherche la paix, des conseils, un appui.
Je me soutiens, m'éclaire, et me calme avec lui.
Dans des piéges trompeurs si ma vertu sommeille,
J'embrasse, en le suivant, sa vertu qui m'éveille.
Dans le champ varié de nos doux entretiens,
Son esprit est à moi, ses trésors sont les miens.
Je sens dans mon ardeur, par les siennes pressées,
Naître, accourir en foule, et jaillir mes pensées.
Mon discours s'attendrit d'un charme intéressant,
Et s'anime à sa voix du geste et de l'accent.

Quelquefois tous les deux nous fuyons au village.
Nous fuyons. Plus de soins, plus d'importune image.
Amis, la liberté nous attend dans les bois.
Sans nous plaindre, et de l'homme, et des grands, et
 des rois,
Nous déplorons sans fiel leur pénible esclavage.
De mes tilleuls à peine ai-je aperçu l'ombrage,
Mon cœur s'ouvre à la joie, au calme, à l'amitié.
J'ai revu la nature, et tout est oublié.
Dans nos champs, le matin, deux lis venant d'éclore
Brillent-ils à nos yeux des larmes de l'aurore,
Nous disons : « C'est ainsi que nos cœurs rapprochés
« L'un vers l'autre, en naissant, se sont d'abord pen-
 chés. »

Voyons-nous dans les airs, sur des rochers sauvages,
Deux chênes s'embrasser pour vaincre les orages,
Nous disons : « C'est ainsi que, du destin jaloux,
« L'un par l'autre appuyés, nous repoussons les coups.
« Même sort nous unit, même lieu nous rassemble.
« Avec les mêmes goûts nous vieillissons ensemble.
« Le ciel, qui de si près approcha nos berceaux,
« Ne voudra pas sans doute éloigner nos tombeaux.
« Sur nos tombeaux unis quelque beauté champêtre
« Viendra verser des fleurs, et des larmes peut-être.
« Heureux, en attendant, nous goûtons les loisirs,
« Les muses, le sommeil, les innocents plaisirs. »
O doux séjour des champs! C'était loin de la ville
Qu'Horace, dans Tibur, près du sage Virgile,
A son modeste ami, moins sobre en ce moment,
Épanchait à grands flots le Falerne écumant;
Entendait sur des fleurs le vers magique et tendre
Qui fit plaindre Euriale, et peignit Troie en cendre.
Tous deux ils parcouraient ces agrestes beautés,
Ces grottes, ces ruisseaux que tous deux ont chantés.
Trop heureux le mortel sensible et solitaire
Qui s'aime en son ami, qui dans lui sait se plaire,
Qui borne à son pouvoir ses faciles desirs,
Et dans le cœur d'un autre a mis tous ses plaisirs!
Suivez ces deux amis errant dans les campagnes

ÉPITRES.

Sur l'émail de nos prés, au penchant des montagnes,
Tantôt portant leurs pas vers des lieux fortunés,
Tantôt dans un désert par leur course entrainés :
Vous les verrez tous deux, ainsi que deux abeilles
Qui, sur le lis, le thym, sur les roses vermeilles,
Pompent légèrement le doux nectar des fleurs,
Dévorer des objets la forme et les couleurs,
Laisser voler par-tout leur ame et leurs pensées
Sur la nature entière au hasard dispersées ;
Mais ils viendront bientôt, dans des discours charmants,
Rapporter leurs plaisirs, leurs goûts, leurs sentiments,
Rassembler dans leurs cœurs, ravis de ses merveilles,
Un miel cent fois plus doux que celui des abeilles.
Leur travail est égal, leur trésor est commun,
Leurs cœurs sont confondus ; leur bonheur n'en fait
 qu'un ;
Et d'un bonheur si pur la nature est charmée.

Hélas ! de maux obscurs notre vie est semée.
C'est un tribut secret que l'on paie en douleurs.
Sur ce sol dévorant, fécondé par nos pleurs,
D'où l'éclair de nos jours va bientôt disparaître,
Où sous la ronce encor la ronce aime à renaître,
Parmi tant de malheurs, dans sa tendre pitié,
Le ciel, qui les prévit, nous donna l'Amitié,

L'Amitié, baume heureux qui coule sur nos peines.
Sans doute il est un âge où, bouillant dans nos veines,
De desirs, de transports notre sang allumé,
Dans ses étroits canaux avec peine enfermé,
Comme un torrent de feu court et se précipite.
L'esprit est agité, le cœur s'enfle et palpite.
Le jeune homme, à l'aspect de la jeune beauté,
De surprise et d'amour soupire épouvanté.
Du pouvoir de l'amour faut-il des témoignages?
Il entraîne Léandre à travers les orages,
Ravit Diane aux cieux, Eurydice aux enfers;
D'Andromède expirante il détache les fers,
Couvre Renaud de fleurs dans les jardins d'Armide,
Fait tourner des fuseaux entre les mains d'Alcide;
Il séduit, il égare, il endort la raison.
Trop semblable à Circé, Vénus a son poison.
De ce poison charmant la jeunesse est avide;
Elle épuise à longs traits ce breuvage perfide,
Se consume d'amour, s'enivre de desir,
Et court avec fureur aux tourments du plaisir.

Mais déja, comme un songe a passé la jeunesse.
Je vois fuir loin de moi cette île enchanteresse,
Cette île où mon regard trop long-temps arrêté
Avec un long soupir cherche encor la beauté.

A travers mille écueils, à travers les tempêtes,
Je touche enfin ce port où, brillant sur nos têtes,
Ces deux astres amis, les Gémeaux radieux,
M'éclairent sans fatigue et consolent mes yeux.
Que de fois j'ai béni leur clarté douce et sûre!
Amitié, don du ciel, flamme invisible et pure,
A mon dernier soupir échauffe encor mon sein!
Et vous que des plaisirs le dangereux essaim
Étourdit d'un tumulte et d'un éclat frivole,
Vous qui ne soupirez que pour l'or du Pactole,
Et vous qui dans les cours volez avec ardeur
Après ce rien brillant qu'on a nommé grandeur,
Conservez, s'il se peut, vos trompeuses ivresses;
Montez à la faveur, grossissez vos richesses :
Non; je ne vous vois point d'un regard ennemi;
Je vous plains seulement, vous n'avez point d'ami.
Dans ces salons pompeux où la richesse assemble
Tous ces mortels brillants, ennuyés d'être ensemble,
Je me sens accabler du poids de leur langueur :
En vain j'y cherche un homme, et j'y demande un
 cœur.
Dans son palais rempli le riche est solitaire;
Tout du besoin d'aimer conspire à le distraire.
Plus loin, voyez ce pauvre. Au mépris condamné,
Traînant sous des lambeaux son sort infortuné,

Sans famille et sans nom, sans épouse et sans frère,
Il lui reste un ami, son chien suit sa misère :
Son chien marche, s'arrête et veille auprès de lui ;
Il l'aimera demain comme il l'aime aujourd'hui ;
Il défend son sommeil, il flatte sa vieillesse :
Amis, ils ont tous deux besoin de leur tendresse.
J'ai vu, faut-il le dire ? un riche, avec de l'or,
Qui voulait à ce pauvre arracher son trésor,
Marchandant cet ami qui caressait son maître.
« Cet animal, dit-il, qui t'affame peut-être,
« Tu peux, en le vendant, soulager tes malheurs. »
« Eh ! qui donc m'aimera ? » dit le vieillard en pleurs ;
Et son chien dans l'instant suit sa voix qui l'appelle.
O symbole touchant d'une amitié fidèle,
Que ton accueil est vrai ! que tes transports sont doux !
Tu chéris nos foyers, tu vieillis près de nous,
Et ton dernier regard est encor pour ton maître.

Le ciel à notre argile a trop mêlé peut-être
Un esprit inquiet, une active vigueur,
Qui lassent notre tête et troublent notre cœur.
L'homme, ainsi tourmenté par son génie extrême,
Tourmenta ses égaux, l'univers, et lui-même ;
Mais parmi les transports dont il est dévoré,
Parmi tous ses excès il en est un sacré,

Que toujours on chérit, et toujours on admire :
L'Amitié le produit. Amour, sous ton empire,
Pourquoi tes noirs soupçons, tes dépits orageux,
Portent-ils la terreur et la foudre avec eux?
Comment ce même Amour peut-il donc faire éclore
Les poisons de Médée et les parfums de Flore?
Amour, peux-tu cacher, sous des ris et des fleurs,
Les haines, les dégoûts, le désespoir, les pleurs?
Combien la seule Hélène alluma d'incendies!
Mais faut-il des héros montrer les perfidies,
Ariane aux déserts contant son abandon,
L'air s'éclairant au loin du bûcher de Didon,
Sapho, qui, s'élançant au sein des mers profondes,
Nommait encor Phaon en flottant sur les ondes?
Faut-il peindre l'Amour terrible, ensanglanté,
Ou la coupable audace outrageant la beauté?
Voyez-vous ce Centaure emportant Déjanire?
Dans ses muscles tremblants la volupté respire.
Comme à travers les flots, d'un cours précipité,
En regardant sa proie il s'enfuit enchanté!
Les yeux brûlants d'amour, les yeux tournés sur elle,
Il s'enivre, en nageant, d'une charge si belle.
Sous ce pied délicat qui cherche à s'affermir,
Son cou nerveux s'embrase, et fléchit de plaisir.
Nessus, dans les transports de ton extase avide,

Tu ne crains ni les dieux ni la flèche d'Alcide;
Mais la flèche d'Alcide est déja dans ton flanc.

Ainsi par les excès, par les pleurs et le sang,
Par-tout l'aveugle Amour signala son passage.
O qu'Achille jadis, emporté par sa rage,
Achille, en apparence oubliant la pitié,
Par un excès plus noble honora l'Amitié!
De ce lion sanglant que la fureur est tendre!
Ce cri, « Patrocle est mort! » ce cri s'est fait entendre.
Achille oublie alors qu'Achille est outragé.
Il court. Patrocle est mort! Il faut qu'il soit vengé.
Hector déja trois fois, sous sa main meurtrière,
Trois fois, derrière un char, a rougi la poussière.
Sur ce corps déchiré, sensible et furieux,
Il s'écrie: « O Patrocle! » Il le demande aux dieux.
Il va bientôt enfin, vaincu par sa prière,
Rendre un fils qui n'est plus à son malheureux père.
Il se lève, il menace, il repousse ses pleurs,
Il promène à grands pas ses féroces douleurs;
Il appelle Patrocle; et, dans un tel délire,
C'est encore en tremblant l'Amitié que j'admire.
Amitié, qui sans toi porterait ses malheurs?
Hélas! nés pour souffrir, mêlons du moins nos pleurs.

Malheureux! Quoi! faut-il, sur ce globe où nous
 sommes,
Quand on veut les aimer, craindre toujours les
 hommes;
Se dire en gémissant, mais éclairé trop tard:
« Les voilà tous ensemble, et les cœurs sont à part »?

Hélas! la mort déja m'entraînait dans l'abyme,
Quand le ciel par degrés ranima la victime.
Sur des rocs déchirants soudain précipité,
C'est là que, sans couleur, mourant, ensanglanté,
De deux pauvres vieillards j'excitai les alarmes,
Et des yeux du passant fis tomber quelques larmes.
Mais mon péril n'est plus. Pourquoi le retracer
Quand je sens mon ami dans mon sein s'élancer?
C'est lui que je revois. O que de pleurs coulèrent!
Comme en mes faibles bras ses bras s'entrelacèrent
Appuyé sur ton cœur, renaissant sous tes yeux,
Dans quelle extase, ami, je contemplai les cieux!
J'admirai leur azur, je regardai la terre;
Je crus me ressaisir de la nature entière.
Ah! sortant de la tombe où l'on fut endormi,
Qu'il est doux de revoir le ciel et son ami!

Mais ce rocher fatal va bientôt disparaître.

8.

Emporté dans tes bras, sous ton abri champêtre,
Je vois cette cité, long-temps chère aux Césars,
La reine du commerce et l'amante des arts;
La Saône, près d'Oullins, d'un flot lent et timide,
Grossir le Rhône ému qui s'enfuit plus rapide.
Déja sous tes berceaux je vais, dès le matin,
Respirer, à pas lents, et la rose et le thym ;
Et plus loin, dans ton clos, mon œil veut voir encore
Si d'un plus vif éclat ton raisin se colore.
Tu vas bientôt loin d'eux chercher d'autres climats.
Nice, où le nord jamais n'a soufflé ses frimas,
Où la rose entretient sa fraîcheur éternelle,
Nice attend ta présence, et son printemps t'appelle.
Là tu verras fleurir, en dépit des hivers,
Ces riants orangers, ces myrtes toujours verts;
La mer, dans son bassin doucement agitée,
T'offrir l'éclat tremblant de sa moire argentée.
Tu pars. Climats heureux ! je te confie à vous;
Zéphyrs, apportez-lui vos parfums les plus doux;
De vie et de bonheur chargez l'air qu'il respire;
Pour prix de vos bienfaits, vous entendrez sa lyre.
O que ne pouvons-nous, unis jusqu'au tombeau,
Ensemble de nos jours voir s'user le flambeau !
Ensemble !... Ah! quand déja, dans notre ame ravie,
Nous confondions nos vœux, nos penchants, notre vie;

ÉPITRES.

Quand un espoir si doux consolait nos adieux,
Tu souris, je t'embrasse, et tu meurs à mes yeux.
Tu meurs, toi, mon ami! toi qui, dans tes alarmes,
Donnas à mon péril des soupirs et des larmes;
Toi que de mon malheur le bruit fit accourir
Sur ce rocher sanglant où j'aurais dû mourir!
Ah! du bord de l'abyme où je t'ai vu descendre,
Mon bras, mon faible bras vers toi n'a pu s'étendre.

Mais quand l'homme s'éteint, tout prêt à nous quitter,
Sous quels augustes traits viens-tu te présenter?
D'avance sur ton front commence à m'apparaître
Cette immortalité qui s'attache à notre être.
Son rayon luit déja sur ce front abattu,
Qui m'offre avec candeur quarante ans de vertu.
Qu'il est grand ce tableau de la vertu mourante!
Oui, je l'entends encor cette voix consolante
Du pontife attendri, qui, plein de nos douleurs,
T'annonça ton péril en te cachant ses pleurs.
Montazet, oui, ta bouche, avec l'accent d'un frère,
Lui peignit, lui montra, sous l'image d'un père,
Ce Dieu dont ta vertu nous fait bénir le nom!
Avec quel saint respect, quel touchant abandon,
Mon ami lui prêtait son cœur et son oreille!
Je crus voir Fénélon parlant au grand Corneille.

Un peu de terre, hélas! a caché pour jamais
L'ami dont en ces lieux je cherche encor les traits.
Oullins! ô triste Oullins! que ton temple modeste
A laissé dans mon cœur un souvenir funeste!
Ah! conserve à jamais ce dépôt précieux
Qu'ont avec tant de peine abandonné mes yeux!
Au pied de cet autel où mon ami repose,
Si, pour toi, notre deuil est encor quelque chose,
Ah! laisse-lui passer nos soupirs et nos pleurs.
Son ombre, hélas! peut-être entendra nos douleurs.
Il les mérite bien cet ami si fidèle
Qui mourut en chrétien, qui peignit Marc-Aurèle.
O comment honorer son génie et ses mœurs?
Donnez-moi, mes amis, des lauriers et des fleurs;
Je l'en veux accabler, j'en veux couvrir sa cendre.
Mais son cercueil frémit, ma voix s'est fait entendre.
Oui, mon ami, c'est moi, mon accent t'est connu;
C'est moi que tout sanglant ton bras a soutenu.
Quoi! c'est moi qui renais! Quoi! c'est lui qui succombe!
Hier contre son sein, aujourd'hui sur sa tombe!

ÉPITRE CONTRE LE CÉLIBAT.

> *Quid leges sine moribus*
> *Vanæ proficiunt?*
> HORACE, lib. III, od. 18.

Toi, par qui nous vivons, nous chérissons le jour,
Sentiment enchanteur que l'on appelle amour,
Quand tout plait, s'embellit, s'anime par tes charmes,
Faut-il qu'un nom si doux inspire les alarmes?
Ce cœur si calme encor, mais prêt à s'enflammer,
De quels tourments bientôt il va se consumer!
A peine entrevoit-il ce bonheur qu'il soupçonne,
Qu'il doute, espère, craint, transit, brûle, frissonne.
Mais à ces prompts transports, à ces vœux effrénés,
Tous les cœurs amoureux ne sont pas condamnés.
Regardons ces bergers, ravis, sous ces ombrages,
D'habiter du Poussin les touchants paysages;
Qui de nous ne voudrait soupirer avec eux?
La vertu fait sur-tout le plaisir de leurs feux.

Oui, le ciel qui dans nous la grave en traits de flamme
A fait de la vertu la volupté de l'ame;
Et cette volupté qui se mêle à l'amour
Y porte un nouveau charme, et l'y puise à son tour.
Heureux qui dans soi-même a laissé l'innocence
Entre l'ame et les sens former cette alliance!
Il n'a plus qu'à jouir, dans un accord si doux,
Des deux biens les plus chers que le ciel fit pour nous.
Philémon et Baucis ensemble les goûtèrent;
Tous deux jusqu'au tombeau tendrement ils s'aimè-
 rent:
Aussi par Jupiter leur toit fut protégé;
Leur toit, après leur mort, en temple fut changé:
On voit encor leur clos, la source jaillissante,
Le jardin où courait leur perdrix innocente;
Leurs vases les plus chers, d'argile et non d'airain,
Qu'à l'hospitalité faisait servir leur main;
Leurs pénates entiers, paternel héritage;
Leur table dont les pieds du temps marquaient l'ou-
 trage,
Que couvraient, par honneur, les fleurs de la saison,
Quand le maître des dieux soupa chez Philémon.
Quoi! me dit un censeur, viens-tu, par ce langage,
En faveur de l'amour, prêcher le mariage,
Et vanter, en t'armant d'une triste vertu,

L'austérité des mœurs?—Oui, sans doute; et crois-tu,
Pour diffamer le vice et ses noires maximes,
Si je tenais en main la liste de ses crimes,
Que mon vers courageux, osant la dérouler,
Toi-même à cet aspect ne te fît pas trembler?
Écoute. Quand les vents de leur coupable haleine,
Favorisant Pâris et la parjure Hélène,
Loin de Sparte emportaient leurs perfides vaisseaux,
Écoute ce qu'alors Nérée au sein des eaux
Criait au ravisseur enchanté de sa proie :
« Tu la tiens, insensé, tu pars : mais devant Troie
« Vingt peuples et vingt rois, pour la redemander,
« Avec mille vaisseaux sont tout près d'aborder.
« Tu n'échapperas point à ton juste supplice.
« Déja sont descendus Agamemnon, Ulysse,
« Achille, Ménélas, et Teucer, et Nestor;
« La Grèce est là. Crois-tu, quand l'intrépide Hector
« Cent fois du sang des Grecs fera fumer la terre,
« Crois-tu qu'avec les sons de ta lyre adultère,
« Et Vénus dont la voix t'assura le secours,
« D'Ilion assiégé tu défendras les tours?
« Que de maux et de pleurs, Pâris, sont ton ouvrage!
« Mais Diomède accourt; il accourt, et sa rage
« Cherche, écume, menace, et va te découvrir.
« Tu le vois : tel un cerf que la peur vient saisir

« A l'aspect d'un lion a déja pris la fuite.
« L'heure viendra pourtant (les Parques l'ont prédite),
« L'heure où, vaincus sans peine et vainement armés,
« Tes bras, tes beaux cheveux encor tout parfumés,
« Des cruels champs de Mars essuieront la poussière.
« Regarde autour de toi Tisiphone et Mégère.
« Vois tous ces corps épars; tes sinistres amours
« Sur l'Europe et l'Asie appelant les vautours;
« Priam, Hécube, Hector, Cassandre, Polyxène,
« Pour ta cause égorgés ou mourant dans leur chaîne;
« Et ta patrie en cendre, et ce long souvenir
« Qui va, de siècle en siècle, effrayer l'avenir. »
Je n'ai point, diras-tu, provoquant ta colère,
Prétendu lâchement excuser l'adultère;
Mais si j'ai fui l'hymen, pour toi si précieux,
Dois-je enflammer ta bile; et serai-je à tes yeux
Un mortel sans vertu, sans morale? — Au contraire,
Je te crois un honnête, un doux célibataire,
Que d'un nœud plein d'attraits, trop souvent profané,
Les vices de ton siècle ont sans doute éloigné,
Tel qu'en ses vers charmants nous l'a peint d'Harle-
 ville.
Eh bien donc! par l'ennui ramené dans la ville,
Quittant nonchalamment ton bonnet de velour,
Tu vas donc seul bientôt bâiller au Luxembourg.

Qui sait si, caressant ta langueur et ton âge,
Dans ton hymen prochain lorgnant ton héritage,
Quelque madame Évrard n'a pas, dans ses desseins,
Déja donné la chasse à tes nombreux cousins?
Mais enfin raisonnons. Tes cheveux qui blanchissent
De la course du temps chaque jour t'avertissent;
Déja vient la faiblesse, et la vigueur a fui;
Ta santé veut des soins, ta main veut un appui :
Que deux fois la Balance ait ramené septembre,
Te voilà seul et vieux. Je te vois dans ta chambre
De gouttes, de neveux tristement assiégé,
Et dans la léthargie un beau matin plongé.
Eh! qui te répondra que ton valet peut-être
N'ose sous tes habits faire parler son maître?
Je t'entends au réveil te récrier en vain
Contre un faux testament qu'aura dicté Crispin.
Des vieux garçons mourants, des vieux célibataires,
Les fripons de tout temps sont nés les légataires.
Mais suis-je, diras-tu, dans ce triste abandon?
Quoi! personne pour moi ne s'intéresse? — « Non.
« Telle est, telle est ma loi, te répond la Nature.
« Tu repousses mes dons, je venge mon injure.
« Tu voulus vivre seul : dévore donc l'ennui
« Du désert dont l'horreur t'environne aujourd'hui.
« Demande à ce désert de t'aimer, de te plaindre;

« Mais tourne ici les yeux : vois doucement s'éteindre,
« Sans crainte, sans remords, ce vieillard vertueux
« Qu'entourent en pleurant ses fils respectueux.
« Il donna pour tribut aux siens, à sa patrie,
« Soixante ans de travaux, de vertus, d'industrie.
« Il n'a point seul, à part, sur un plan dangereux,
« En dépit de mes lois, voulu se rendre heureux.
« C'est moi qui, sans éclat, sans livre, sans système,
« Sans parler de bonheur, sans qu'il y songeât même,
« A ce bonheur si pur l'ai conduit par la main.
« Il vécut courageux, patient, juste, humain :
« Il suivit sans effort cette agréable route.
« Ce n'est point la vertu, c'est le vice qui coûte.
« Au banquet de la vie admis pour quelque temps,
« Il laisse sans regrets sa place à ses enfants. »
Pourquoi le tendre Amour a-t-il reçu ses armes,
Tant de graces, d'attraits, de puissance et de charmes?
Pourquoi le chaste Hymen rassembla-t-il pour nous
Les rapports, les besoins, les devoirs les plus doux?
Est-ce afin qu'ennuyé, sauvage, solitaire,
Sans but, l'homme un moment végétât sur la terre,
Et, stérile habitant, laissât vide après lui
Ce fécond univers dont il n'eût pas joui?
Sans l'hymen, sans ses fruits, sans ce précieux gage,
Dans vos jeunes enfants verriez-vous votre image?

Au moment qu'une mère enfin a mis au jour
Le don, ce don si cher d'un mutuel amour,
Regarde son souris : sur ses lèvres charmantes,
De joie et de douleur encor toutes tremblantes,
Son époux suit de l'œil ce souris fortuné.
D'où leur vient cette joie? Un enfant leur est né.
Qu'OEdipe offre à nos yeux son auguste misère,
Tu le plaindras bien plus si le ciel t'a fait père;
Mais si sa fille est là consolant ses malheurs,
Malgré toi dans l'instant tu sens couler tes pleurs.
Est-il avec Orphée un cœur qui ne gémisse
A ces cris déchirants : Eurydice! Eurydice!
A l'amour, à l'hymen, oui, l'homme est destiné;
Sous un joug nécessaire il veut être enchaîné.
Pour lui du vrai bonheur ce joug même est le gage;
A sa vertu plus ferme il assure un otage.
Sans lui l'amour le trouble ou sa langueur l'abat.
De l'affreux égoïsme est né le célibat;
Mais son joug plus pesant venge le mariage.
Dans le vice une fois l'homme à peine s'engage,
Qu'il n'est plus dans ses fers qu'un esclave agité,
Et, pour vivre plus libre, il perd sa liberté.

Ce discours te surprend, t'embarrasse et t'attriste.
Mais je vois s'avancer un autre antagoniste,

Un franc célibataire, égoïste achevé,
Aimable, jeune encor, dans l'aisance élevé.
Je suis libre, dit-il ; et la loi, juste et sage,
N'a forcé jusqu'ici personne au mariage.
Qu'un autre aime ses fers, j'y consens ; mais pour moi,
J'entends vivre et mourir sans engager ma foi.
— Fort bien, je te comprends : sans peines, sans alarmes ;
Pour toi la vie est douce, et le jour a des charmes.
Déja, pour te nourrir, tenant son aiguillon,
Le laboureur actif commence son sillon.
Déja mille ouvriers, quand tu vois la lumière,
Pour t'offrir ses métaux descendent sous la terre.
C'est pour tes goûts oisifs que l'art, en ce moment,
Dessine ce tableau, polit ce diamant ;
Pour charmer ton esprit, tes yeux et tes oreilles,
Que le génie invente et redouble ses veilles ;
Lorsque enfin nos guerriers, tant de fois triomphants,
Défendent tes foyers, nos femmes, nos enfants,
La loi veille à ta porte, et met, par sa présence,
Ta richesse, tes droits, tes jours en assurance ;
Et tu trouves très bien, dans ton facile emploi,
Qu'on sème, qu'on travaille, et qu'on meure pour toi.
Mais pour tant de bienfaits qu'autour de toi rassemble
La nature, le ciel, et la patrie ensemble,

Que leur donnes-tu? Rien. Pour prix de leurs bienfaits
Tu choisis tes plaisirs, tu dors, tu vis en paix ;
Mais cet esprit charmant, ces graces dont tu brilles,
Ont peut-être déja désolé vingt familles,
Séparé de sa femme un malheureux époux,
Des traits du désespoir percé son cœur jaloux ;
Ont, après son trépas, réduit à la misère
Ses enfants orphelins du vivant de leur mère,
Qui, trahie à son tour, dans l'opprobre et les pleurs,
Paiera de courts plaisirs par de longues douleurs.
Qui sait (car tourmenté de feux illégitimes,
Un libertin bientôt ne compte plus les crimes),
Qui sait si, poursuivant de timides appas,
Peut-être en cet instant tu ne tenterais pas,
Sous l'espoir d'un hymen promis avec mystère,
D'enlever en secret une fille à sa mère?
Mais que dis-je, en secret! c'est la publicité,
C'est l'éclat qui sur-tout plaît à ta vanité.
Voilà du célibat l'esprit et la maxime :
Je jouis aujourd'hui, demain que tout s'abyme,
Que le néant sur moi traîne tout aujourd'hui.
O quand le noir chagrin, quand l'incurable ennui
Viendront-ils, t'accablant de dégoûts, de tristesse,
Épaissir sur tes jours leur vapeur vengeresse!
Ce temps, ce temps viendra. Par la satiété,

Au défaut du remords, je te vois tourmenté,
Aigri par l'impuissance, usé par la mollesse,
Mort avant le trépas, vieux avant la vieillesse,
Dans ton ame indigente appeler le plaisir,
De la nature avare implorer un desir,
Et seul sur cette terre à tes regards flétrie,
Sans la trouver jamais, chercher par-tout la vie :
Ou bien si, plus actif, superbe, ambitieux,
Pour grossir tes trésors, pour éblouir nos yeux,
A des projets hardis tu commets ta fortune,
Soudain de créanciers une foule importune
Venant à t'assaillir, sans crédit, ruiné,
D'amis voluptueux bientôt abandonné,
Mais voulant avec art, sous un rire infidèle,
D'un malheur trop certain démentir la nouvelle,
A ton dernier festin je te vois, l'air joyeux,
Parmi les vins brillants, les mots ingénieux,
Les chants, les jeux, les fleurs, le luxe des orgies,
L'éclat des diamants, des cristaux, des bougies,
Promenant tes regards sur vingt jeunes beautés,
Quand le morne dégoût s'assied à tes côtés,
Quand la mort tient la coupe, y boire avec ivresse
Du désespoir qui rit l'effroyable alégresse :
Mais lorsqu'en nous charmant, l'aurore de retour
Dans tes yeux consternés a fait rentrer le jour,

Te voilà dans ta chambre; et là, seul, en silence,
Maudissant le soleil, le sort, et l'existence,
Je te vois, pour tromper la fortune en courroux,
Croyant que tout s'éteint, que tout meurt avec nous,
Armer tranquillement d'une amorce homicide
Le fatal instrument d'un affreux suicide,
L'approcher de ton front, qui, dans quelques moments...
Le coup part.—Malheureux! tu n'avais pas d'enfants;
Non, tu n'en avais pas: on ne voit point les pères
Recourir au trépas pour finir leurs misères.

Un père infortuné du moins, dans ses douleurs,
Lève les yeux au ciel, laisse couler ses pleurs.
Gémit-il sous le poids de la triste vieillesse,
Sa compagne pour lui s'émeut et s'intéresse;
Sa tendresse inquiète a prévu ses besoins;
Il ne peut plus parler, mais il bénit ses soins;
Il met encor sa main dans cette main chérie;
Il jette avec plaisir un regard sur sa vie:
Tous ses jours n'ont été qu'un tissu de bienfaits;
Il voit dans ses enfants les heureux qu'il a faits.
Si son fils est ingrat, si son fils l'abandonne,
Dans sa fille peut-être il trouve une Antigone:
Sur ce bras qui lui reste il aime à s'appuyer;
Ces larmes qu'il répand, il les sent essuyer;

Ou bien si le remords, toujours inexorable,
Tremblant à ses genoux ramène le coupable,
Je l'aperçois déja, se laissant entraîner,
A l'exemple du ciel, tout prêt à pardonner.
Rien peut-il épuiser la tendresse d'un père?
Nous devons à l'hymen ce sacré caractère.
Par lui de nos enfants formant les jeunes cœurs,
Nous sentons mieux le prix, l'utilité des mœurs;
Nous savons que leur œil nous juge et nous contemple:
On songe à ses devoirs, quand on en doit l'exemple.
Long-temps chez les Romains, ce peuple de pasteurs,
On ignora le luxe et les arts corrupteurs;
Rome, si pure alors sous sa rustique écorce,
Vit des hymens sans nombre, et pas un seul divorce.
Combien pour la pudeur leur respect éclata!
Ils offraient, comme à Mars, leur encens à Vesta:
Vers l'autel du dieu Mars le fils suivait son père;
Vers l'autel de Vesta la sœur suivait sa mère.
Pudeur! ô qu'on s'incline à ce nom révéré!
Pudeur! oui, c'est par toi que l'hymen est sacré.
Heureux, heureux le peuple à la pudeur sensible!
Chez les premiers Romains, que son cri fut terrible!
Lucrèce, ton honneur dans Rome est offensé:
Rome n'a plus de maître, et Tarquin est chassé.
Son indignation, déja républicaine,

Fait sortir de ton sang la liberté romaine,
Sur les débris du trône arbore ses drapeaux,
Devant le fier Brutus fait marcher les faisceaux,
Et promet à Vesta, que Mars par-tout seconde,
Six cents ans de vertus et le sceptre du monde.
Ainsi, chez les Sabins, leurs fils respectueux
Apprenaient la vertu sur leurs fronts vertueux.
On voyait dans leurs champs, au sortir de la guerre,
Les vainqueurs de Carthage obéir à leur mère ;
Ils lui portaient le soir, de leur charge excédés,
Les amas de rameaux qu'elle avait commandés ;
Le soir leur soc actif ouvrait encor la terre,
Et lorsque, par degrés retirant sa lumière,
Le soleil, las comme eux, fermait enfin le jour,
Du repos, du sommeil bénissant le retour,
Ces vainqueurs retournaient sous un humble héritage,
Où leur mère et leur sœur apprêtaient leur laitage.
Le bonheur se mêlait à cette austérité :
L'hymen gardait les mœurs ; les mœurs, la liberté :
La famille et le chef, sous la chaumière antique,
Environnaient gaîment une table rustique :
Le soir y ramenait, après de longs travaux,
Les pères, les enfants, les pasteurs, les troupeaux.
L'Amour n'était pas loin ; mais, quoiqu'un peu sévère,
Il avait son souris, son regard, son mystère,

Sur-tout sa longue attente et ses heureux moments.
Vénus, ah! tu rendais, pour ces chastes amants,
Leurs feux plus enchanteurs, ta volupté plus pure,
Et c'est Vesta pour eux qui tressait ta ceinture.

ÉPITRE A VIEN.

De l'école française heureux restaurateur,
Qui, du grand art de peindre atteignant la hauteur,
Aux fécondes leçons as su joindre l'exemple;
Toi qu'en s'attendrissant l'œil du public contemple
Avec ce doux respect qui suit les cheveux blancs,
Quand la vertu s'unit à l'éclat des talents,
Tu le sais, le beau seul a droit à notre hommage.
Vien, c'est toi le premier qui, vengeant son outrage,
Rendis à nos pinceaux l'exacte vérité,
D'un dessin vigoureux l'aimable austérité,
Le brillant coloris, la sévère ordonnance,
Et de l'art, en un mot, le charme et la science.
Pour plaire et pour toucher, oui, ta voix leur apprit

A s'adresser au cœur, sans trop chercher l'esprit;
Comment, belle sans art, et riche sans parure,
La vérité sortait du sein de la nature.
Aussi ton seul aspect a flétri les atours
Dont un luxe indigent accablait les amours,
Ces éternels berceaux, ces fleurs toujours écloses,
Qui m'auraient fait haïr le printemps et les roses.
On vit tous ces bergers, amants de leurs miroirs,
De leurs rubans chargés, s'enfuir vers les boudoirs,
Et, serrant de dépit ses galantes merveilles,
La Flore des salons remporta ses corbeilles.
L'Histoire enfin par toi sentit sa dignité,
Reprit sous tes pinceaux sa force et sa fierté;
Pour frapper nos regards par d'augustes exemples,
Leur céleste splendeur éclata dans nos temples.
La Fable aussi par toi, comme un livre charmant,
S'ouvrit pour nous instruire, et plut innocemment.
Quand son rapt criminel a soulevé la Grèce,
Si l'indolent Pâris [1], au gré de sa mollesse,
(Lui qui seul de la guerre alluma les flambeaux !)
Soupire auprès d'Hélène au bruit de ses fuseaux,
L'infatigable Hector, l'œil brûlant de courage,
Hector, couvert de fer et sortant du carnage,

[1] Tableau de Vien.

Vient lui montrer sa lance, et sa gloire, et ses traits,
Suspendus sans honneur aux murs de son palais ;
Mais pour ses bras oisifs leur charge est trop pesante.
En tremblant pour ses jours sa jeune et tendre amante
N'entend que trop peut-être, en voyant sa beauté,
Les reproches d'Hector dans la postérité.

Je quitte ce chef-d'œuvre ; un autre ici m'appelle :
Du Guide, du Corrège admirateur fidèle,
Par les Graces conduit, ton pinceau ravissant
Dans les bras de Vénus me peint Mars languissant [1].
Je vois auprès du dieu, sous ses flèches mortelles,
Dans un casque d'airain couver des tourterelles ;
Mais ce casque brillant, le signal des combats,
Que précédaient les Cris, la Fuite, le Trépas,
Où flottait la Terreur sur un panache horrible,
Plein de Jeux et d'Amours, n'est plus qu'un nid paisible
Qu'animent du bonheur les plus heureux accents.
Là sont les tendres Soins, les Soupirs caressants.
O que j'aime ce casque où, joyeux sous leur mère,
Tous ces Amours éclos ont rassemblé Cythère !
Qu'avec ces doux oiseaux je me plais à gémir !
Tout ce tableau m'enchante, et rien n'y fait frémir.

[1] Tableau de Vien.

Ce n'est plus Mars sanglant, poudreux, pâle, terrible;
C'est Mars, mais désarmé, mais devenu sensible,
De la belle Vénus adorant les appas ;
Il soupire, il frissonne, il languit dans ses bras.
Qu'un jeune homme l'observe : à cette ardente image
Il s'enivre d'amour, de gloire et de courage ;
Il détache de Mars le vaste bouclier;
Il prend sa lance en main, son glaive meurtrier,
Et croit, déja vainqueur, lui rapportant ses armes,
D'une amante enchantée avoir conquis les charmes.

Ainsi, par tes leçons, par d'illustres travaux,
Toi-même, avec plaisir, tu créas tes rivaux.
Déja naît une école en grands maîtres fertile.
Que de nobles travaux ! Là, je crois voir Achille [1],
Non point poussant des cris, de rage forcené,
Traînant Hector sanglant à son char enchaîné ;
Mais simple et jeune encore, au vieux Chiron docile,
Sur les monts, sur les eaux, suivant son maître agile,
Préludant aux combats par sa légèreté,
Et commençant déja son immortalité.

Là, pour garder leur sceptre, une atroce furie [2]

[1] Tableau de Regnault.
[2] Tableau de Taillasson.

A son fils, à sa fille offre une coupe impie :
Mais quand, chassant enfin leur trop juste soupçon,
Pour les empoisonner elle a bu le poison ;
Quand, retenant ses cris, et d'espoir palpitante,
Elle attend leur trépas pour expirer contente,
C'est alors qu'une amante (une amante a des yeux)
Voit son dépit marqué dans ses doigts furieux,
Qui, serrant ses habits, et trahissant sa rage,
Me font voir la douleur, la mort sur son visage,
Sur ce visage affreux dont la férocité
Fait reculer d'horreur son fils épouvanté ;
Mais enfin Rodogune échappe à sa vengeance.

Plus loin, dans ses excès, je vois un peuple immense,
Par le fer, par le feu, par sa fureur armé :
Soudain Molé parait [1] ; soudain tout est calmé.
C'est la mer qui s'apaise à l'aspect de Neptune.
C'est ainsi du pinceau que l'heureuse fortune,
Amante des héros, publiant leurs bienfaits,
Raconte aux yeux leur gloire, et nous offre leurs traits.

Qui sont ces combattants [2] ? La vigueur, la jeunesse,
La vertu sur leur front s'unit à la rudesse.

[1] Tableau de Vincent.
[2] Tableau de David.

ÉPITRES.

Oui, d'avance déja ces trois frères romains
Portent le sort de Rome et du monde en leurs mains.
De courage et d'espoir tous leurs muscles frémissent;
Leurs cœurs, leurs bras d'acier s'entrelacent, s'unissent:
Ils m'offrent une armée, et leurs traits différents,
Avec un même esprit, marquent divers penchants.
Le père à ses trois fils présentant trois épées
Du sang des trois Albains les voit déja trempées:
Ses yeux levés au ciel, et ses regards brûlants,
Recommandent à Mars et Rome et ses enfants.
O comme à leur pays s'ils étaient infidèles
Ils mourraient à l'instant sous ses mains paternelles!

Il nous promet Brutus [1], Brutus, dont les faisceaux,
Dont la vertu, David, revit sous tes pinceaux.
O Brutus, pour tes yeux quel spectacle s'apprête!
Je vois deux corps sanglants, je ne vois point leur tête.
Quoi! tes fils ne sont plus! O père infortuné!
Ce funeste trépas, qui l'a donc ordonné?
C'est toi: mais Rome, hélas! devait t'être plus chère:
Tu n'as pu tout ensemble être consul et père.
Je te vois immobile, en détournant les yeux,
Assis près d'un autel, t'appuyer sur tes dieux.

[1] Tableau de David.

La mort est dans ton sein; mais, ciel! avec quels charmes,
Si belles de candeur, de jeunesse et de larmes,
Tes filles t'exprimant leurs naïves douleurs...
Vas, en ne pleurant pas, tu fais couler mes pleurs.
Brutus n'en verse pas; il souffre, et ce grand homme
Rend grace aux immortels dès qu'il a sauvé Rome.
Mais ton ardeur, David, ne doit point se lasser,
Et, rival de toi-même, il faut te surpasser.
Lorsque ton art t'enflamme et t'appelle à la gloire,
C'est l'instinct qui te parle, et c'est lui qu'il faut croire.
Que ne peut le génie! Il fait tout à son gré:
Son secret de lui-même est souvent ignoré.
Notre travail, c'est l'art; l'instinct, c'est le génie.
De ce feu créateur, cette âme de la vie,
Du peintre, du poëte, aliment enflammé,
Michel-Ange est brûlant, le Tasse est consumé.
Ce feu qui sent, qui voit, juge, invente et dispose,
Sous un calme apparent quelquefois se repose:
Mais le volcan dormait; il s'entr'ouvre avec bruit,
Et le chef-d'œuvre est là qui s'élance et qui luit.

C'est ce noble tourment dont les fureurs divines
Ont forcé ton pinceau d'enfanter les Sabines.
O toi, de la Peinture aimable et tendre sœur,

M'inspirant, comme à lui, ta force et ta douceur,
Pour rendre ce tableau, viens, fidèle interprète,
Un moment, s'il se peut, me prêter sa palette,
Et dans mon vers serré, pur, et plein de chaleur,
Fais sentir son crayon, et parler sa couleur!
Au pied du capitole [1], entre ces deux armées
D'une égale fureur au combat animées,
Quand déja le sang coule et fait fumer les mains
Des Sabins indignés, des perfides Romains,
Je vois, je vois courir les Sabines troublées,
Leurs enfants sur leur sein, pâles, échevelées :
« Arrêtez-vous, cruels! ou de vos bras sanglants
« Massacrez sans pitié vos femmes, vos enfants.
« Les voilà sous vos pieds! Nous sommes vos familles,
« Vos brus, vos tristes sœurs, vos femmes et vos filles.
« Pour vous percer le flanc, vous marcherez sur eux.
« Commencez sur nos corps ce parricide affreux. »
Le combat a cessé. Ces mères éperdues,
Sous des forêts de dards, de lances suspendues,
Parmi tant de guerriers, frères, pères, époux,
En leur montrant leurs fils, en pressant leurs genoux,
Ont ému la pitié de tous ces cœurs farouches;

[1] Tableau de David.

Elle est dans leur regard, dans leur port, sur leurs
 bouches.
De Tatius déja le glaive est abaissé;
Le dard de Romulus n'est pas encor lancé :
Dans sa force et ses traits je lis le sort de Rome.
Oui, c'est Mars, c'est un dieu: Tatius n'est qu'un
 homme.
O vous qui nous montrez ces enfants étendus,
Ne craignez rien pour eux, vos pleurs sont entendus!
Que ta noble terreur, Hersilie, a de charmes!
Va, tu ne connais pas le pouvoir de tes larmes.
Femme, ô sexe enchanteur! que la maternité,
O que le cri du sang ajoute à ta beauté!
Sous ces chevaux ardents, respirant les batailles,
Qui de vous a jeté le fruit de ses entrailles?
De ce coursier fougueux le pied compatissant
Craint de blesser son calme et son rire innocent.
Courage! montrez-vous, ô mères alarmées!
Les cris de vos enfants uniront deux armées.
Sabins, Romains, vaincus tous dans un même instant,
Pressent ces chers vainqueurs sur leur sein palpitant.
Oui, leur vengeance expire; oui, leur haine attendrie
Du glaive en sa prison fait rentrer la furie.
Tu l'emportes, nature! A ces cris triomphants
Couvrons tous de lauriers ces femmes, ces enfants.

Eh! dis-moi donc, David, par quelle heureuse adresse
Peins-tu si bien les pleurs, la force, la faiblesse?
Sur un instant qui fuit, sur un vaste tableau,
Quels prodiges en foule a versés ton pinceau!
Quel cœur résisterait à ta chaleur divine!
Chaque père est Romain, chaque mère est Sabine.
Le plaisir le plus doux (qui ne l'a pas goûté?)
Ton tableau nous le crie : ah! c'est l'humanité.

Vien, quel est ton bonheur, quand tu vois ces ouvrages,
Ces fils de tes enfants, ravir tous les suffrages!
Les puissants rejetons que ta sève a produits,
Célèbres dès long-temps, sont chargés d'heureux fruits,
Qui, fameux à leur tour, sont près d'en faire éclore
Que tes vastes rameaux ombrageront encore.
A tes nobles leçons ils n'ont pu déroger;
Et tous près de leur père ils viennent se ranger.
L'aigle est le fils de l'aigle, et le ramier timide
N'engendre point son vol ni son œil intrépide.
Avec eux, de leurs noms, de ta gloire escorté,
Tu t'avances vivant dans la postérité.
Tes talents sans orgueil, ta vie et longue et pure
Donne un maître, un Nestor, un père à la Peinture.

Ton front si jeune encor sous tes cheveux blanchis,
Tes yeux dès-lors du temps semblent s'être affranchis.
Vois l'Apollon romain sourire à ton École.
Te voilà dans Paris au pied du Capitole.
Dans le champ des-beaux-arts, tous amis et rivaux,
Tes enfants avec joie ont saisi leurs pinceaux.
Vois ces enfants si chers, dont l'essaim t'environne,
Te montrer leurs travaux, t'apporter leur couronne.

Ainsi Diagoras, chez les Grecs vénéré,
De sa cinquième race avec pompe entouré,
Vit les fils de ses fils, dans des fêtes publiques,
Couvrir ses cheveux blancs des lauriers olympiques.
Avec éclat porté par leurs bras triomphants,
Ses regards attendris tombaient sur ses enfants;
Et, succombant sous l'âge et le poids de leur gloire,
Il mourut de plaisir sur son char de victoire.

ÉPITRE A MADAME DE *****.

Oui, jeune et charmante Pauline,
Vos vertus, votre ardeur divine,
Vos entretiens religieux,
M'ont fait sentir leur grace austère.
On le voit : vous tenez des cieux
Le talent rare et précieux
De toucher, d'instruire et de plaire.
Très aimable missionnaire,
O rendez nos mondains pieux !
Votre éloquence est naturelle ;
Ses traits ne sont point préparés :
Tout simplement vous discourez
Comme vous êtes bonne et belle.
Votre cœur est compatissant :
Aussi vous aimez saint Vincent,
Votre guide et votre modèle,
Et toujours sans art éloquent.

Quand sous le regard imposant
De tant de dames opulentes,
Par leurs rangs, leurs noms, éclatantes,
Il mit tant de pauvres enfants,
Abandonnés dès leur naissance
Par le vice ou par l'indigence,
Faibles, tout nus et gémissants,
Que leur dit-il? « Or sus! mesdames,
« Vous êtes mères, sœurs, et femmes;
« Vous voyez ces petits : hélas!
« Ces petits vous tendent leurs bras;
« Ils n'ont plus que vous sur la terre ;
« Les voilà couchés sur la pierre :
« Vivront-ils? ne vivront-ils pas?
« Prononcez, mesdames. » Il prie,
Joint les mains. On pleure, on s'écrie:
« Ils vivront! ils vivront! » Soudain
Pleuvent dans ses bras, sur son sein,
Les parures les plus pompeuses,
Les perles les plus précieuses,
Les bagues, les colliers brillants,
Les bracelets étincelants.
Pauline! ô comme en ces moments,
Dans cette sainte et douce ivresse,
Vous auriez avec alégresse

Jeté vos plus beaux ornements,
Souhaitant qu'au prix de vos charmes
Le ciel multipliât vos larmes
Pour les changer en diamants !
Par ses prêtres dans nos campagnes,
A travers les bois, les montagnes,
Quand l'évangile était porté,
Il leur disait d'un air céleste :
« Travaillez, Dieu fera le reste ;
« C'est le Dieu de la charité. »
S'il porte à la noire imposture,
A l'impie, au lâche assassin,
La terreur du courroux divin,
Il porte à l'indigence obscure,
A la jeunesse active et pure,
De l'or, des fuseaux, et du lin.
C'était l'homme de l'évangile.
Aux champs, à la cour, à la ville,
De qui n'était-il pas l'appui ?
Quoique approchant du diadème,
Toujours très pauvre pour lui-même,
Toujours très riche pour autrui.
Mais le ciel veut punir la terre :
Il l'ébranle à coups de tonnerre ;
Il verse à grands flots sa colère.

Vingt peuples vont mourir de faim :
Eh bien ! c'est un chétif humain,
C'est ce villageois qui les prône,
Ce vieillard demandant l'aumône,
Qui saura leur donner du pain.

Voilà, Pauline, les miracles,
Qu'humble vainqueur de tant d'obstacles
Opéra ce prêtre divin.
Comme en lui, quand dans sa misère
Le pauvre en vous chercha sa mère,
La chercha-t-il jamais en vain ?
Par-tout sans cesse on vous implore ;
Vous donnez, vous donnez encore :
Votre cœur n'a jamais compté.
Je vois dans vos yeux la bonté,
Sur votre front la pureté,
Dans tous vos traits la dignité
Sans faste et sans froideur écrite.
Toujours sur vos lèvres habite
Le sourire, la vérité.
Dès l'enfance, à la charité
Dans vous avec simplicité
Une mère instruisit sa fille ;
C'est un propre, un bien de famille,

Et vous en avez hérité.
Plus d'une dame vous imite;
Même penchant les sollicite
Et vous met en société.
Tant mieux; la douce Piété,
Et sa sœur l'aimable Gaîté,
Et la Paix qui marche à sa suite,
Embellit encor la beauté.
C'est une grace temporelle;
Mais ce rien peut être compté:
Saint Vincent n'est point irrité
Qu'on vous trouve et charmante et belle.
Comme il voit d'un œil enchanté
Vos beaux noms pour l'éternité
Tous écrits en lettres de flammes,
Portant dans son cœur, et les Dames,
Et ses Sœurs de la Charité!
O vous que ma muse révère,
Famille à l'Église si chère,
Dont, hélas! la fureur des vents,
Une tempête meurtrière
Ne nous priva que trop long-temps,
Et que le ciel rend à la terre;
Sous vos asiles généreux
Vous rentrez, et les malheureux

A vos soins vont encor s'attendre.
Sous un ciel dur et désastreux,
Votre cœur conserva pour eux
La maternité la plus tendre,
Et vous n'aviez plus qu'à reprendre
Vos habits, et non pas vos vœux.
Par vos saints travaux, ô Pauline,
Dès long-temps vous êtes leur sœur :
Ce nom cher et plein de douceur
Aux mêmes palmes vous destine.
Quand vos discours nous ont touchés,
Nous sentons bien de quels péchés
Nous devons sur-tout nous défendre.
Ah! gardez ce cœur noble et tendre,
Et ce front déjà radieux,
Et ce cœur si religieux,
Qui nous plaint de tant de méprises.
Hélas! dans d'éternelles crises,
Dupes d'un monde insidieux,
Nous cherchons la paix en tous lieux ;
Vous la trouvez où Dieu l'a mise.
Vous édifiez à l'Église,
Et par-tout vous charmez nos yeux.
Soyez notre sœur la plus chère,
Très long-temps l'ange de la terre,
Bien tard, bien tard, l'ange des cieux.

ÉPITRE A MA MÈRE,

SUR SA CONVALESCENCE.

O toi, par qui je vis et pour qui je respire,
Ma mère, cher trésor que le ciel m'a rendu,
Enfin, ma terreur cesse, et mon œil éperdu
 Sur ton lit ne voit plus reluire
Le glaive de la mort, trop long-temps suspendu.
Ah! je frissonne encor de l'horreur qu'il m'inspire.
Cependant quand la fièvre, après un court repos,
Pour dévorer tes jours accourait plus terrible,
Dans ton lit de douleur, au milieu de tes maux,
 J'ai vu ton front calme et paisible.
 Ce n'est pas que ton cœur sensible
Ne connût, n'éprouvât, ne plaignit nos douleurs.
Hélas! nous redoutions de te montrer nos larmes,
 Tu craignais de montrer tes pleurs.

Tu payais ce tribut de tendresse et d'alarmes
A la nature, au sang qui m'unit avec toi ;
Mais sur quel ferme appui, sur quel rocher, dis-moi,
 Se fondait ton ame affermie,
 Quand du bord étroit de la vie.
Tu fixais sans frémir cet abyme profond,
 Cette éternité redoutable
Où tout, pouvoir, grandeur, se perd et se confond?
 A cette image épouvantable,
 Non, ce n'est point par des discours,
Par les rêves hardis d'une raison frivole,
Charlatans fastueux qui nous trompent toujours,
Que l'homme, au noir flambeau qui fait pâlir ses jours,
 Ou se soutient, ou se console.
Pour toi, pour toi, ma mère, il fut une autre école.
 Ton cœur qui n'a jamais flotté
Dans ce vague affligeant, ce vide qui désole,
Par l'ancre de la Foi fortement arrêté,
Du sein de la tempête humblement s'est jeté
 Dans les bras de ce commun père,
De ce Dieu de bonté, de tendresse et d'amour,
Qui, plaignant les enfants restés seuls sur la terre,
Oiseaux abandonnés dans leur nid solitaire,
Les rappelle vers lui dans un plus doux séjour,
Et les enfante au ciel pour les rendre à leur mère.

Aussi, plein d'espérance et de sérénité,
Aux portes du trépas, ton esprit immobile
S'est posé doucement sur un chevet tranquille,
Ne voyant dans la mort que l'immortalité,
 Et dans le tombeau qu'un asile.
Tu l'avais craint de loin; tu l'as bravé de près;
Tu n'as point attendu qu'en ces moments funèbres
Il te vint, mais trop tard, révéler ses secrets.
Tu dévoras cent fois ces complaintes célèbres,
Où l'amant de la nuit, l'ami des malheureux,
Le trop sensible Young, sous des cyprès affreux,
A chanté sa douleur, la mort et les ténèbres.

Dis-moi pourtant, dis-moi comment de ta gaîté,
Comment de ton esprit le ton piquant s'allie
Avec le grave front de la mélancolie
 Qui médite l'éternité?
Ton œil reprend sa grace et sa vivacité;
Tu renais: mon cœur bat. Tout rit dans la nature,
Tout brille. Est-ce une erreur? Est-ce un enchante-
 ment?
Ces gazons sont plus verts; la lumière est plus pure;
Ce ruisseau sous les fleurs court plus rapidement;
 L'oiseau chante plus tendrement;
 Les bergères plus vivement

Frappent d'un pied léger ces tapis de verdure.
O prés délicieux! vallons frais, grotte obscure,
Séjour propre au bonheur, que vous êtes touchants!
Oui, j'étais né pour vous, j'étais né pour les champs;
 C'est tout mon cœur qui m'en assure.
J'aurais été berger, c'était là mon destin.
O comme avec plaisir j'aurais pris le matin
 Ma panetière, ma houlette!
 Et sans doute vous pensez bien
Que je n'eusse jamais oublié ma musette.
J'aurais eu mes moutons, ma maîtresse, mon chien.
On aurait dit Ducis, comme on dit Timarette.

Un autre sort m'entraîne. Allons, de son tombeau
Que Macbeth tout sanglant à ma voix se réveille!
Rallumons, s'il se peut, mes esprits au flambeau
Du sombre Crébillon, du sublime Corneille.
Ma mère, entends mes vers. Eh bien! as-tu frémi?
De ton sang dans mon cœur reconnais-tu la flamme?
As-tu versé des pleurs? Ai-je ébranlé ton ame?
Tout ton sein palpitait; le sens-tu raffermi?"
Tes yeux pleins de bonheur, pleins de douces alarmes,
M'observent tendrement, et répandent des larmes.
 Ah! si le sort, moins ennemi,
Honorait mes travaux par d'illustres suffrages!

Si ton bonheur du moins me payait ses outrages !
Hélas ! tu sais quels traits le ciel lança sur moi.
Sans père... sans épouse... après un long orage,
Nu, combattant les flots, échappé du naufrage,
 Ma mère, je reviens vers toi ;
Je viens saisir ton bras qui m'appelle au rivage.
De ton péril passé mon cœur est encor plein,
Et tes soins, tes leçons, tes jours, tu les destines
 A mes deux pauvres orphelines.
Leur mère, hélas ! n'est plus; tu leur ouvres ton sein.
 Tu fus mon appui dès l'enfance,
Et ta vieillesse encore aime à me soutenir.
 Chaque jour tu me fais bénir
 Le sein qui m'a donné naissance.
Tu m'appris, par tes mœurs, la vertu, l'innocence;
Tu viens dans tes douleurs de m'apprendre à mourir;
Donne-moi maintenant des leçons de constance.
Hélas ! j'en ai besoin, l'homme est né pour souffrir.
Le ciel, qui l'a voulu, fit pour moi sur la terre
Germer bien des douleurs : s'il daignait les calmer,
 Voir mes pleurs, et se désarmer !
S'il rendait seulement sa coupe moins amère !
Non : l'or ni la grandeur ne sauraient m'enflammer;
J'eus même assez souvent peine à les estimer.
J'ai vu leur rien de près, j'ai pesé leur chimère;

Mais il est d'autres biens, plus faits pour me charmer,
Que l'on n'achète point, qu'il est si doux d'aimer:
O ciel! conserve-moi mes enfants et ma mère!

ÉPITRE A LEGOUVÉ.

> On ne doit jamais, dans aucun genre, mêler l'horrible avec le gracieux.

Du ciel, cher Legouvé, nous tenons, en naissant,
Une raison sévère, un cœur compatissant;
Mais de cette raison qu'on passe la mesure,
L'esprit, qui s'en offense, et se fâche et murmure.
Qu'on outre la pitié, cet heureux sentiment
Cesse d'être un plaisir, et devient un tourment.
Tout est soumis, pour plaire, à des règles prescrites,
Et veut qu'on se renferme en de justes limites.
La raison de l'excès doit nous rendre ennemis;

L'ordre est d'abord goûté, le vrai seul est admis.
Leur cri, toujours si prompt, n'est jamais équivoque :
L'horrible nous repousse, et l'absurde nous choque.

D'où vient que, dans Atrée, au lieu de la terreur,
Je ne sens qu'une froide et révoltante horreur?
C'est qu'exempt de péril, sans combat, sans colère,
Dans une coupe impie Atrée offre à son frère,
Attestant tous les dieux sous un tendre maintien,
Le sang fumant d'un fils qui glace tout le mien.
Je dis au ciel tranquille : Où donc est ton tonnerre?
Mais si, dans Rodogune, une exécrable mère,
Sur les lèvres d'un fils, quand l'autre est massacré,
Porte un poison mortel par ses mains préparé;
Sur sa bouche, en tremblant, suivant la coupe errante,
Si j'ai senti l'espoir, la pitié, l'épouvante;
Enfin si, maudissant et son fils et les dieux,
Je la vois dans la rage expirer à mes yeux,
Du poëte enchanteur j'admire l'art immense,
Et de Corneille entier la masse et la puissance.
Et ce monstre précoce, histrion couronné,
Qui, sous des fouets vengeurs à mourir condamné,
Pour fuir leurs coups sanglants, sur son sein qui recule,
Essaie, en tâtonnant, un poignard ridicule;
Ce vil esclave en pleurs, maudissant le trépas,

Qui tremble à chaque instant d'un bruit qu'il n'entend
 pas;
Ce tigre sans courage, et dont la barbarie
Fatiguait les bourreaux, et non pas la furie;
Qui dans Rome embrasée eût, la lyre à la main,
Mêlé sa douce voix aux cris du genre humain;
Cet empereur cocher, l'empoisonneur d'un frère,
L'assassin de Burrhus, l'assassin de sa mère;
Pourquoi, près d'expirer, sous son antre odieux,
Pâle et transi d'effroi, réjouit-il mes yeux?
Ami, c'est qu'en m'offrant sa bassesse et ses vices,
De la mort de Néron tu m'as fait des délices.
J'aime à voir le tourment qu'il subit dans tes vers,
Et je rends grace aux dieux qui vengent l'univers.

Que ne peut le génie! Il sait, par son prestige,
Changer l'horreur en charme, et l'obstacle en prodige.
L'obstacle est l'ennemi qu'il se plaît à dompter;
Mais il est des efforts qu'il ne faut pas tenter.
Qui l'eût cru cependant, qu'un fourbe, un misérable,
Lascif, dévot, impie, humblement exécrable,
Le pauvre homme en un mot, qui, frais, pieux et doux,
Vous mène par le nez le plus crédule époux,
Veut corrompre sa femme en épousant sa fille,
S'empare, en priant Dieu, des biens d'une famille,

Scélérat que l'enfer prit plaisir à former,
Tel enfin qu'il n'est pas de mot pour le nommer,
Pût exciter le rire, et parvint à nous plaire !
Ce secret dans Tartufe est écrit par Molière.

Que je hais dans les champs tout contraste odieux
Dont s'afflige notre ame et qui blesse nos yeux,
Ces goûts dénaturés, ces contre-sens funestes,
Qui, dans des parcs charmants, dans des sites agrestes,
Ont bâti, pour nous plaire, un cachot détesté,
L'effroi de l'innocence et de l'humanité !
Loin de moi cette pierre où, soulevant sa chaîne,
Dans les mortels ennuis d'une espérance vaine,
Un malheureux grava ses amères douleurs,
Sous les murs d'un tombeau, confident de ses pleurs !
Non, ces grilles de fer, cette clef monstrueuse
Qui tournait à grand bruit sous une voûte affreuse ;
Non, ces larges verrous qu'une barbare main
Poussait si rudement sur des portes d'airain ;
Et cette lampe avare au milieu des ténèbres
Jetant le faible éclat de ses lueurs funèbres ;
Et ces globes de fer qu'en implorant la mort
Un spectre en cheveux blancs traînait avec effort ;
Non, non, jamais près d'eux, en agitant leurs ailes,
Des pigeons amoureux, de douces tourterelles,

Ne viendraient de Vénus savourer les plaisirs,
Ou se parer d'orgueil, d'espoir et de desirs.
Verrais-je dans le creux d'une lampe infernale,
Creux qui rendrait visible une nuit sépulcrale,
Couvant ses chers petits, à peine éclos au jour,
La colombe échauffer les fruits de son amour?
Lorsque l'aurore au loin vient dans l'air qui s'épure
De rayons et de fleurs parsemer la nature,
Verrais-je avec plaisir, près de ces noirs barreaux,
Par Vénus réveillés, ses fidèles oiseaux
S'éloigner, revenir, s'attaquer, se répondre,
Leurs becs chercher leurs becs, leurs soupirs se confondre;
Leurs cous briller de grace, et leurs ailes frémir,
De bonheur et d'amour tout ce peuple gémir?
Empressement, rigueur, crainte, ruse, art de plaire,
Timidité, transport, je vois là tout Cythère.
Comment, parmi ces jeux, ces doux roucoulements,
D'un génie oppresseur m'offrir les instruments?
Malheur à qui pourrait, par un tel assemblage,
Désenchanter soudain la plus charmante image!

Veux-tu, cher Legouvé, descendre dans ton cœur,
Et remplir tes écrits de grace et de vigueur?
Crois-moi, mon jeune ami, vole à ton ermitage;

Les champs et l'amitié sont les trésors du sage.
La paix, la vérité, t'appellent dans les champs :
Là les plaisirs sont purs, les tableaux sont touchants ;
L'esprit y suit son goût, le cœur y suit sa pente,
Comme l'arbre qui croît, comme l'eau qui serpente.
C'est là qu'avec toi-même, au doux bruit des zéphyrs,
Tu chantas les cercueils, l'amour, les souvenirs ;
Que tu fis soupirer la tendre Rêverie,
S'incliner le Regret sur son urne chérie,
S'argenter des amants le magique flambeau,
Et ses pâles rayons glisser sur un tombeau.
Ah ! sans doute ton cœur, ton œil mélancolique
Mouilla de quelques pleurs ta palette tragique.
Chante encor les tombeaux. Non, sous ces monuments
L'amitié n'est point sourde à nos gémissements.
L'urne muette écoute ; elle aime à nous entendre.
Les morts ne sont pas loin. Ah! naissez sur leur cendre,
Doux parfums, humbles fleurs, tributs trop doulou-
 reux
Que nos pleurs font éclore, et qui croissez pour eux !

Mais à sa noble cour Melpomène t'appelle.
A tes premiers penchants, à ses faveurs fidèle,
Il est temps, Legouvé, que des succès nouveaux
Au théâtre français signalent tes travaux.

La sensibilité, l'ame de tes ouvrages,
De Paris qui t'attend te promet les suffrages ;
Mais, ami, c'est aux champs qu'il faut la cultiver :
Là le cœur, moins distrait, se plait à l'éprouver ;
Là pour sa Phèdre en pleurs, sur ses vers pleins de charmes,
Racine, au sein des bois, fera couler tes larmes.
Des traits les plus profonds veux-tu peindre l'amour ?
Sur ton cœur embrasé le pressant nuit et jour,
Près des saules que j'aime, et d'une eau qui murmure,
Va, libre et loin du monde, épris de la nature,
L'étudier ; non pas dans ces jardins peuplés
De monuments d'hier, à grands frais rassemblés,
Où le goût qui gémit voit trop souvent paraître
Sur un vaste terrain l'esprit étroit du maître ;
Mais dans un site agreste, austère ou gracieux,
Où sans art, sans effort, pour enchanter tes yeux,
La nature entretient ses beautés éternelles.
Va souvent (car de près il faut voir ses modèles),
Cherchant l'homme dans l'homme, avec des crayons vrais,
Chez le peuple sur-tout saisir ses premiers traits,
Ses mœurs, ses passions, leurs signes, leur langage,
Ce ton qui parle au cœur, et fait vivre un ouvrage.
Jamais le mal d'autrui ne te fut étranger :

ÉPITRES.

C'est là que, sans témoins, tu pourras soulager
Le vieillard courageux que trahit sa misère,
L'enfant, sous des lambeaux, qui sourit à sa mère.
Crois-moi, ces tendres soins ne seront pas perdus;
De bonnes actions sont de beaux vers de plus.
L'esprit ne vient pas nuire à leur grace innocente:
Le cœur les a conçus, et le cœur les enfante.
Car ne crois pas, ami, qu'un vers majestueux
Ne naisse qu'à l'abri des palais fastueux.
Melpomène, en sortant d'un superbe portique,
Visite avec plaisir la cabane rustique,
Et sous un humble toit courbe un front généreux;
Elle accourt, en pleurant, aux pleurs du malheureux.
Une lampe à la main, sous une roche aride,
Elle aime à s'enfermer seule avec Euripide;
Elle erre avec Sophocle autour du Cythéron,
Combat avec Eschyle aux champs de Marathon;
Des chœurs religieux entonne les cantiques.
Ainsi cet art divin, sur leurs ailes tragiques,
Dans les jours du génie et de la liberté,
A son comble jadis tout-à-coup fut porté.

Il est pour tous les arts des moments de prodiges:
Alors de tous côtés éclatent leurs prestiges.
Raphaël va chercher ses pinceaux dans les cieux,

Pergolèze y noter leurs chants mystérieux ;
Colomb de l'univers court changer la fortune ;
Démosthène indigné rugit à la tribune ;
Homère, en les peignant, sait agrandir les dieux ;
Newton saisit du ciel l'ensemble harmonieux ;
Turenne, Scipion, s'élançant vers la gloire,
Ont la soif, le secret, le don de la victoire.
O combien doit chérir son vallon fortuné
Le mortel vers les champs, vers les arts entraîné,
Qui voit sous l'œil du ciel, avec ordre et mesure,
Ses prodiges sans nombre inonder la nature !
Sous leur immense poids doucement accablé,
Je me sens plus tranquille, agrandi, consolé.
Il semble que ce ciel, par sa vaste puissance,
Par sa bonté sur-tout, m'a mis sous sa défense.
Je vois par le bonheur tout ce monde animé,
Et par des cris d'amour son auteur proclamé.
Ce sol, ces airs, ce feu, ces eaux, tout est merveille ;
J'interroge un gravier, une plante, une abeille.
A pas lents, et pensif, La Fontaine à la main,
Parmi les fleurs, les fruits, je poursuis mon chemin.
J'entends dans la nature et dans ses harmonies
Du céleste ouvrier les grandeurs infinies.
Heureux qui, pénétré, ravi de ses bienfaits,
Sur un autel champêtre offre à ce Dieu de paix

Le tribut des vergers, des guirlandes fleuries,
Et l'hymen des oiseaux, et l'encens des prairies !
Un esprit vaste, et fait pour l'immortalité,
Par-tout dans l'univers voit la divinité :
L'humble vertu le charme ; il prend en main sa lyre,
Et, plein de l'Éternel, il la chante et l'inspire.

ÉPITRE A MA FEMME.

Non, ma muse n'est point ingrate ;
Et quand ma fièvre et ses accès
Me laissent dans deux jours de paix
Revoir ton souris qui me flatte,
Accepte mon remerciement,
O ma compagne douce et bonne !
Des mille soins que constamment,
Et sans y penser seulement,
Ton cœur depuis six mois me donne.

Ah! que souvent il a gémi,
Lorsque dans mon sein a frémi
Ce serpent glacé qui frissonne,
Ce volcan fougueux qui bouillonne,
Ce Protée, agile ennemi,
Là, ruisseau dans l'ombre endormi,
Là, torrent qui s'enfle et qui tonne !
Que d'Esculapes généreux
Ont cherché les pas ténébreux
De ce monstre qui les étonne,
Dont aussi parfois je raisonne,
Sans y rien comprendre, comme eux !
O qu'il m'est doux dans ma détresse,
Quand l'ardente fièvre me presse,
De boire, par l'eau tempéré,
D'un joli vin blanc, acéré,
Que tu m'offres avec tendresse,
Que ma main verse avec vitesse
Au fond de mon sein altéré !
Lorsque je te tiens dans mon verre,
O frais nectar ! ô jus divin !
Je me dis : Tout bon médecin
Prononcera, j'en suis certain,
« Que jamais on ne désespère
« D'un malade dans sa misère,

ÉPITRES.

« Tant qu'il a du goût pour le vin. »
C'est l'avis de notre Esculape,
Du franc, du sensible Voisin,
Qui permet souvent au raisin
De venir nous offrir sa grappe
Ou ses juleps de Chambertin;
Qui laisse faire sans injure,
Mais en l'observant d'un œil fin,
Sa médecine à la nature,
Marchant toujours avec mesure
Auprès d'elle et sur son chemin.
Ah! fidèle amant des präiries,
Si j'osais, au gré de mes vœux,
Quand l'âge a blanchi mes cheveux,
Me montrer dans les bergeries,
Je dirais à nos pastoureaux :
« Si vos Annettes vous sont chères,
« Chantez tous sur vos chalumeaux
« Voisin, l'ami de vos troupeaux
« Et des brebis de vos bergères;
« Voisin, béni dans nos cantons,
« Qui, placé parmi les grands noms,
« De son art sondant les mystères,
« Et par des levains salutaires
« Combattant les plus noirs poisons,

« D'un venin toujours près d'éclore,
« Qui les infecte et les dévore,
« Voudrait préserver vos moutons. »
A toi, Voisin, le pauvre en larmes,
Chaque mal, chaque âge a recours;
Le temps cruel, tu le désarmes;
Lorsqu'à travers leurs sombres jours
La vie encor par tes secours
Fait aux vieillards luire ses charmes,
Nos Philémons sont sans alarmes,
Mais leurs Baucis tremblent toujours.
Aussi ma sensible compagne
Te dit, n'osant croire ses vœux :
« Ses frissons seront-ils nombreux?
« Ils sont déja moins rigoureux;
« Quand la fièvre vient après eux,
« Le sommeil du moins l'accompagne.
« Mars déja s'enfuit loin de nous.
« Dites, hélas! l'espérez-vous,
« Qu'après tant de craintes mortelles
« Le vol joyeux des hirondelles,
« Un ciel plus clair, un air plus doux,
« L'extrait pur des herbes nouvelles,
« Aidant ses forces naturelles,
« Pourront me sauver mon époux? »

O sexe fait pour la tendresse!
La douleur vous vend nos enfants;
Vous veillez sur nos pas naissants;
De vous l'homme a besoin sans cesse;
Par vous nous vivons au berceau;
Par vous nous marchons au tombeau
Sans voir la mort et sans tristesse:
Du ciel la profonde sagesse
Fit de vous notre enchantement,
Notre trésor le plus charmant,
Notre plus chère et douce ivresse,
Et nos amis les plus constants,
Le transport de notre jeunesse,
Le calme de notre vieillesse,
Notre bonheur de tous les temps.

ÉPITRE A MA SOEUR.

Ma chère Thérèse, c'est toi!
Thérèse! ce nom doit me plaire.

C'était celui de notre mère ;
Et ce nom, tu le tiens de moi.
Oui, ma sœur, un festin t'appelle.
Mon feu rit, s'anime, étincelle.
Julienne a mis le couvert ;
Elle a déja fait son ménage ;
C'est elle qui trotte et qui sert.
Mais la voilà ; place au potage !
Aux convives de Lucullus,
Qui tâtent et ne mangent plus,
Laissons leur table ambitieuse,
Leurs grands vins, leur coupe orgueilleuse ;
Laissons-les des mets des gourmands,
Tributs de tous les éléments,
Fatiguer leur dent dédaigneuse ;
A cette table monstrueuse
Laissons-les, au bruit des concerts,
Voir sans joie, au sein des hivers,
Les plus beaux présents de Pomone.
Et nous, quand les vents dans les airs
Soufflent du haut de leurs déserts
La neige qui nous environne,
Eh ! dis, ma sœur, n'avons-nous pas
Foyer bien chaud, gentil repas,
Ce gigot qu'un ail aiguillonne,

Ce jambon qu'un laurier couronne,
Ce pois gardé, mais encor vert,
Et ce biscuit, et ce dessert
Que mon petit jardin me donne,
Qu'avec joie, et non pas sans peur,
Au printemps mon œil vit en fleur,
Et que ma main cueille en automne?
Il est là, ce bon noyau vieux
Que renferme en ses flancs joyeux
Cette cruche qui va paraître;
Où, bien clos et sans accidents,
Ce fils du soleil et du temps
Mûrit pour toi sur ma fenêtre.
Il sera clair, fort et brûlant,
D'un or brun, d'un goût excellent,
Ton café qu'un ciel pur vit naître,
Ce café qui fit autrefois
Bondir et danser à-la-fois
Toutes ces chèvres en folie,
Dont l'heureuse ivresse indiqua
Le grain parfumé du moka
Sur les buissons de l'Arabie.

Que nos festins bourgeois sont doux!
Festins où le cœur nous rassemble,

Où parfois nous mettons ensemble
Des amis simples comme nous.
Là, gai des chagrins que j'évite,
Sans rien qui m'étonne ou m'agite,
Sans m'informer des jeux du sort,
Dans ma volontaire ignorance,
Dans mon heureuse indépendance,
Je me tiens caché dans le port.
Que le vent les chênes renverse,
Qu'il les brise, qu'il les disperse,
Je brave en paix tout son effort.
Je ne crains point qu'on m'humilie :
Je me suis fait roseau, je plie;
Je serai toujours le plus fort.
Eh! quels honneurs, quelles richesses
Me paieraient mes douces paresses,
Mes loisirs, mon aimable vin
Que mon curé jugea clair-fin,
Né d'un sol obscur et sans gloire,
Mais dont aussi j'ai droit de boire
Sans eau, sans ivresse, et sans fin?
Que j'aime sa couleur jolie,
Par des nuances embellie,
Dont l'œillet naissant est jaloux ;
Et son jus frais, piquant et doux,

ÉPITRES.

Qui coule et qui roule et murmure,
Et me rappelle une onde pure
Dont j'entends les jolis gloux-gloux!

Ma sœur, c'est ainsi que ma muse
Se joue, et s'égaie, et s'amuse,
Donne à tout un aimable tour.
Sans elle, que m'offrent ces verres?
La triste cendre des fougères.
Moi, je les vois dans leur contour
Imitant les Graces légères,
Fils de Bacchus, fils de l'Amour,
Tout brillants de l'éclat du jour,
Et faits du lit de nos bergères.
Les Ris voltigent autour d'eux.
Le champagne y mousse et pétille.
Tu vois bien ces festins pompeux :
Parmi tous ces blasés nombreux,
Tout rit, tout chante, tout frétille;
Mais, hélas! où sont les heureux?
L'ennui s'assied auprès des belles;
L'hymen s'est enfui, désolé;
L'amour même s'est exilé,
Et les amitiés, où sont-elles?
L'espoir fuit dès qu'il a brillé.

ÉPITRES.

Tous nos bonheurs sont infidèles;
Tout ce qui nous charme a des ailes;
Tout charme est bientôt envolé.

Ma sœur, ma vieillesse t'est chère.
Soudain, à l'aspect de ton frère,
Ton rire aimable est embelli.
De mes maux viens verser l'oubli,
Viens verser la paix dans mon verre.
Sur des souvenirs enchanteurs,
Plus doux que la rose vermeille,
Que le lis aux fraîches couleurs,
Volons gaîment de fleurs en fleurs;
Mais hâtons-nous comme l'abeille.
Tu le sais: le fil de nos jours,
Plus faible ou plus fort, craint toujours
Les ciseaux subtils de la Parque.
Ce vieillard qui ne s'assied pas,
Le Temps, sans retour, à grands pas,
Nous entraîne tous à la barque
Où sont égaux tous les états;
Où le vieux Caron nous entasse,
Disant à chacun: « Paie et passe.
« On ne donne rien ici-bas. »
Mais au bruit de sa rame, ensemble

Goûtons, attendant le trépas
Dont l'ombre marche sur nos pas,
Le nœud du sang qui nous rassemble,
Et la douceur de nos repas.
J'entrevois ma dernière aurore :
Sur ma sombre route, ah! pour moi
Si quelques fleurs devaient éclore,
Pour en jouir, puissé-je encore
Les cueillir, ma sœur, avec toi!

ÉPITRE A BITAUBÉ.

Oui, dans tes écrits purs les vertus domestiques
T'appelaient, Bitaubé, vers les temps héroïques :
Le siècle de tes mœurs, hélas! est loin de nous.
Combien dans ton Joseph, sous les traits les plus doux,
J'admire son amour, sa pitié pour ses frères,
Ses larmes pour Jacob, le plus tendre des pères!

Chacun croit voir le sien : les pleurs viennent aux yeux.
Je me dis : Les voilà, ces jours de nos aïeux,
Ces pasteurs premiers-nés de la nation sainte,
Peuple aimé du Seigneur, et nourri dans sa crainte!
Avec quel chaste goût, quel soin religieux,
Tu m'offres leur berceau, leurs rits mystérieux,
Et le puits du serment, l'autel, leurs sacrifices!
Ton ame à tes lecteurs fait passer ses délices.

Avec quel charme encor j'ai vu sous tes pinceaux
Les marais du Batave affranchir leurs roseaux!
Mais que ne peut le style et la chaleur de l'ame!
J'ai lu ton Iliade avec un cœur de flamme,
Avec le pouls d'Achille, et parfois enfonçant
Sur mon front peu guerrier son casque menaçant.
Ton ardeur m'entrainait comme un torrent rapide.
Oui : voilà Diomède, Ajax, Ulysse, Atride,
Agitant leur panache et leur lance en fureur;
Patrocle, Achille, Hector, promenant la terreur.
Tout est fuite ou combat : au lieu d'un, j'en vois mille.
Quoi! Vénus perd son sang! Quoi! Pâris blesse Achille!
Ici, Grecs et Troyens, au carnage animés,
Se percent dans les flots par Vulcain enflammés.
J'entends tonner Bellone, et crier la vengeance.
Jupiter contre Hector penche enfin la balance.

Il meurt; Troie est en cendre; et les hommes, les dieux,
Ont troublé pour Hélène et la terre et les cieux.

O comme tes héros ont chacun leur courage,
Leur port, leurs traits, leurs mœurs, leur penchant,
 leur langage!
Homère et la nature, en leur fécondité,
Nous raviront toujours par leur variété.
Poëte immense et vrai, dans tes divins ouvrages
Tout est vie, action, charme, leçons, images.
Jupiter dans les cieux, sur ses balances d'or,
Voit flotter les destins et d'Achille et d'Hector.
Pluton dans les enfers, pour punir les Atrides,
Fait sortir des serpents du front des Euménides.
Neptune arme les mers, et poursuit sur les eaux
De Paris ravisseur le crime et les vaisseaux.
Conquérant enchanteur, tu t'emparas, Homère,
Du tartare et du ciel, de l'onde et de la terre.
L'univers t'appartient. De tant d'êtres divers
Chacun vient, se dessine et se peint dans tes vers.
Là s'offre une fourmi sur son herbe inconnue;
Là ce chêne aux cent bras qui se perd dans la nue.
Jamais hors de sa route il ne cherche des fleurs;
Son sujet sur ses pas fait naître leurs couleurs.
Il court toujours au but. Intéresser et plaire,

Voilà tout son secret, sa magie ordinaire.
Nulle trace en ses vers de travail et d'effort;
Par sa force il vous charme, avec grace il s'endort.
La nature, aux rayons de son vaste génie,
S'étonna tout-à-coup de se voir agrandie.
Les trois Graces en chœur, de lis le front orné,
Se disaient en dansant : « Chantons, Homère est né. »
Vénus craignit qu'Homère, instruit par la nature,
Ne sût, pour plaire un jour, lui ravir sa ceinture.
Le pinçon se joua dans les frais arbrisseaux,
L'aigle au sommet des airs, le cygne au sein des eaux:
Tout semblait annoncer ses beautés éternelles.
Ses vers ont trois mille ans, leurs graces sont nouvelles.
Ami, ton nom célèbre, et sur le sien porté,
Volera d'âge en âge à l'immortalité.
Mais montre-nous la tombe et la rustique pierre
Où les Graces en deuil ont pleuré ton Homère.
Apprends-nous, s'il se peut, sous quel ciel les neuf
 Sœurs
L'ont couvert au berceau de baisers et de fleurs.
Ainsi du Nil fécond l'urne au loin tant cherchée,
Épanchant ses trésors, reste toujours cachée.
Et toi, grand Jupiter, que si loin de nos yeux
Ta splendeur et l'espace ont voilé dans les cieux,
Qui de nous vit ta tête, ou qui l'aurait conçue?

ÉPITRES.

Homère dans son vol l'aurait-il aperçue ?
Oui, ton front tout-puissant il nous l'a révélé ;
Mais, en le dessinant, sans doute il a tremblé.
S'il l'a peint, c'est d'un trait. Que son sourcil remue,
Tout s'arrête en suspens dans la nature émue ;
L'enfer craint, la mer tremble, et le jour s'est voilé ;
Sur ses gonds fléchissants le monde est ébranlé.
Tout s'incline et frémit sous le dieu du tonnerre.
Oui, puisqu'il est si grand, il doit chérir Homère ;
Il doit t'aimer aussi. Mais ces puissants tableaux
Me font peur ; j'étais né pour chanter les ruisseaux.
Qu'Achille enfin triomphe, heureux dans son courage,
J'y consens ; mais faut-il, pour assouvir sa rage,
Faut-il qu'autour de Troie, après son char sanglant,
Trois fois il traine Hector et si noble et si grand,
Tendre époux d'Andromaque, hélas ! que son veuvage,
Avec son fils naissant, réserve à l'esclavage ?
Ah ! lorsqu'un coq ardent, acharné, furieux,
Secouant son panache et l'éclair de ses yeux,
Met à mort son rival, se rengorgeant de gloire,
Insulte-t-il les morts ? souille-t-il sa victoire ?
Le sang ne coule plus, le sérail est en paix ;
Les Hélènes sans peur habitent le palais ;
L'amour rentre bientôt, et l'amour devant elles
De leur Pâris encor vient agiter les ailes.

C'est par de doux objets que le cœur est charmé.
Ce charme par Homère en tous lieux fut semé.
A sa voix ont couru, sous leurs palais humides,
S'asseoir près de Thétis ses belles Néréides ;
Les nymphes ont gardé les bois et les ruisseaux ;
Pan en troubla quelqu'une au fond de leurs roseaux.
Il dit : « Naissez, Printemps ! vous, Zéphyrs, suivez Flore !
« Vous, Heures, entourez le doux char de l'Aurore !
« Vous, nuages du ciel, cachez, cachez encor
« Le lit de Jupiter sous vos pavillons d'or.
« Jeune Hébé, sur des fleurs lorsqu'à table il repose,
« Verse-lui le nectar avec des doigts de rose. »

Ami, je n'aime plus tous ces combats sanglants ;
Pour moi ton Iliade a trop de mouvements :
Mon ame est douce et faible, à s'attendrir aisée.
J'appelle à mon secours ta charmante Odyssée.
Eh ! que me font, dis-moi, ces foules de héros,
Et leurs casques, leurs chars entraînés par les flots ;
Ce Xanthe débordé, Troie, et tant de victimes ;
Et ces murs, et ces camps, pleins de gloire et de crimes ;
Ces nocturnes combats où d'atroces fureurs
Conjuraient le soleil d'éclairer tant d'horreurs ?
Mais voyez, dira-t-on, accompagné d'Hélène,
Agamemnon vainqueur, retournant à Mycène,

Rendant à Clytemnestre un époux glorieux,
Un époux roi des rois, un roi l'égal des dieux.
—Oui, mais qui, par sa femme, assassiné lui-même...—
Mes amis, s'il se peut, contez-moi Polyphême,
Et le fidèle Eumée, et ce chien si touchant
Qui reconnait son maître, et meurt en le léchant;
Pénélope et sa toile, et ses nuits dans les larmes;
Et, si l'on peut user ces récits pleins de charmes,
Contez-moi dans les bois Petit-Poucet errant,
Ou bien, si vous voulez, la Belle au bois dormant.
Ce sont là mes plaisirs, ce sont ceux de mon âge :
Homère est né conteur; il m'en plaît davantage.
Par Achille et Vénus ce poëme inspiré
Jamais de trop d'encens peut-il être honoré?
A la pudeur jamais fit-il le moindre ombrage?
Sous des rocs caverneux qui bordent le rivage,
Quand de Nausicaé les pieds nus et charmants
Dans un cristal qui fuit pressent ses vêtements,
Nul œil ne peut errer ni sur son sein d'albâtre,
Ni sur ses beaux genoux que Diane idolâtre.
Pudeur! oui, c'est pour toi que les Graces exprès,
Pour tempérer l'orgueil ou l'éclat des attraits,
Ont filé le doux lin d'un voile humble et modeste
Qui vient les embellir de son charme céleste,
De son ombre ou plutôt d'un autre enchantement.

Heureux, trois fois heureux le chaste et jeune amant
Qui s'éprend pour jamais d'une Vénus si pure,
Et sent lier son cœur des plis de sa ceinture!

Ami, Jupiter t'aime. Eh! qui sait, quelque jour,
S'il ne daignera pas visiter ton séjour?
« Oui, dira-t-il d'abord, en voyant ta compagne,
« C'est elle, c'est Baucis, Philémon l'accompagne.
« Voilà leur lit, leur table avec son pied trop court.
« Leur verger qui fleurit, et la perdrix qui court.
« De l'amour conjugal leur hymen est l'exemple. »
Il peut changer, ami, ta demeure en un temple.
Mais ce miracle encor doit-il être opéré?
Le toit d'un honnête homme en tout temps fut sacré.
Quelle amitié peut mieux s'expliquer que la nôtre?
Qui de nous eut plus d'art, d'ambition que l'autre?
Nous devions nous tenir par un autre lien.
Thomas fut ton ami, je fus aussi le sien.
Qu'en son nom quelquefois l'amitié nous rassemble;
De lui, de ses vertus nous parlerons ensemble;
Entretiens à-la-fois et douloureux et doux!
Né faible, il a fini; mais, hélas! avant nous.
Nous, pèlerins plus forts, nous avons, sous l'orage,
Plus d'une fois le jour reçu tout son outrage,
Plus d'une fois le soir séché nos vêtements.

Mais la peine a toujours ses dédommagements.
Nous voilà, grace au ciel, avec notre innocence,
Près d'arriver ensemble au doux pays d'enfance;
Pays d'aise et de paix, lieux chers et peu connus,
Où l'on songe, l'on dort, l'on ne se souvient plus,
Où l'on ne fait plus rien, mais où l'on aime encore.
Les dieux nous ont conduits, notre encens les implore.
Nos respects envers eux ne sont jamais perdus:
Ami, viens, prends mon bras, nous y voilà rendus.

Bitaubé vient d'être enlevé aux lettres, qu'il cultiva avec tant d'ardeur, à l'Institut, dont il était l'un des membres les plus illustres. On n'apprendra pas sans intérêt que c'est à feu madame Bitaubé que l'on doit la conservation de la *Traduction d'Homère*. Cette anecdote nous a paru précieuse à recueillir (car Homère et Bitaubé ne doivent plus être séparés), et elle est consignée dans la lettre que l'on va lire. Cette lettre est naïve et intéressante, et elle donne une juste idée de cet antique ménage de Philémon et Baucis, que l'auteur de l'Épître a essayé de peindre dans ses vers.

Copie de la lettre écrite à M. Ducis, de l'Académie française, par madame Bitaubé.

N'est-ce pas, monsieur, que les bonnes femmes doivent partager le sort de leur mari? En cette qualité je partage les choses aimables et flatteuses que vous avez données à Bitaubé dans votre charmante Épître. Permettez-moi donc d'en prendre une petite part. Mais ne vous étonnez pas, monsieur, si je vous avoue que j'ai quelques droits d'en prendre une assez grande : sans moi, monsieur, cette traduction n'existerait pas. J'ai eu le bonheur de la sauver du feu. Mon époux, après en avoir fait quatorze chants, dans un moment de fatigue et de mécontentement de son travail, eut la barbarie de les déchirer; il allait les condamner au feu. Heureusement j'arrive à temps pour m'y opposer; je m'en saisis; je fais l'impossible pour en rajuster les fragments; j'y réussis tellement, que je mis ces quatorze chants en état d'être copiés.

Je suis bien aise de vous instruire de ce petit détail, afin qu'après avoir loué Bitaubé, vous fassiez une bonne satire contre lui. Je ne sais pas si mon pro-

cédé peut convenir à une bonne femme; mais ce sont là mes sentiments du moment. Je verrai dans la suite à lui pardonner. D'ailleurs, mon écriture et mon style se montrent en négligé, et vous prouveront assez que je suis *une bonne femme.*

Pour moi, monsieur, je suis des plus sensibles à ce que vous m'avez dit de flatteur. Je vous en remercie de tout mon cœur, et je tâcherai d'en profiter.

J'ai l'honneur d'être, monsieur, avec une parfaite considération, votre dévouée admiratrice et servante.

F. BÍTAUBÉ.

ÉPITRE

A M. ODOGHARTY DE LA TOUR.

Oui, tout dans la nature, ô mon cher de La Tour,
Se montre, disparaît, vit, et meurt à son tour.
Oui, nos quatre saisons, figurant nos quatre âges,

Devant nous, en fuyant, font passer leurs images.
Dans l'abyme du temps qui nous engloutit tous,
Déja l'été s'enfonce, et l'automne est sur nous.
Vois-tu comme il sourit, avec son charme austère,
Au poëte, à l'amant, au peintre, au solitaire?
Comme il imprime aux cieux, à nos forêts, aux fleurs,
Sa majesté tranquille, et ses graves couleurs?
Heureux qui rêve alors au fond d'un bois qu'il aime,
Et devant sa raison peut se citer lui-même;
Qui, sous la feuille éparse et volant sur ses pas,
Démêle ce qu'il est d'avec ce qu'il n'est pas;
Cherche si l'indulgence, adroite adulatrice,
Ne lui déguise pas tel penchant et tel vice;
Et si, pour la vertu toujours prompt à s'armer,
Il s'est vraiment acquis le droit de s'estimer!

En effet, avec lui l'homme est sans cesse en guerre.
Étonnant abrégé de la nature entière,
Il unit la paresse avec l'ambition,
La douceur de l'agneau, la fureur du lion,
L'astuce du renard, le cœur du chien fidèle,
Tantôt hibou caché, tantôt vive hirondelle.
Par mille vents divers c'est un roseau battu.
Il cherche, il fuit, reprend, quitte encor la vertu.
Il est tout, et n'est rien. Quel poids fixe et tranquille

ÉPITRES.

Pourra donc affermir ce sol vague et mobile?
La raison, la raison. Par des flots entraîné,
Notre esquif sur les mers par elle est gouverné.
Oui, l'homme a beau s'en plaindre, il ne peut s'en défaire;
Il revient, malgré lui, sous son joug salutaire.
Mais il monte plus haut. Né vrai, religieux,
Il élève et son ame et ses mains vers les cieux.
Faible, il craint sa faiblesse; et son encens honore
La force et l'équité dans le dieu qu'il implore :
Il y cherche un asile. Il pense, il sent de loin
Que dans ce monde injuste il en aura besoin.
Aussi, dès son enfance, un mouvement sublime
L'instruit de ses destins, lui fait haïr le crime;
Lui dit, malgré l'éclat de tant d'astres divers,
Qu'il existe en lui-même un plus noble univers;
Un temple, un sanctuaire où, dans une ame pure,
Resplendit mieux qu'au ciel l'auteur de la nature.
Par un coupable excès frémit-il emporté :
Il sent d'abord pour frein la gênante équité.
L'Éternel lui remit et sa palme et sa foudre;
Et s'il sait s'accuser, il sait se faire absoudre.
Frappé de sa sagesse, il en voit un rayon
Percer dans le grand plan que traça son crayon.
Il regarde, il compare, il juge, il peut élire :

Là, le faux lui répugne; et là, le vrai l'attire.
A leur table frugale, avec sa femme assis,
Voit-il un laboureur entouré de ses fils,
Mangeant, d'un front serein, avec eux et leur mère,
Les mets exquis et saints que lui vendit la terre;
Il ne cherchera point des vases ciselés,
Des coupes d'or, des fruits, avec pompe étalés :
Mais il admirera le front pur de ses filles,
L'appétit du travail, la gaîté des familles,
Le sel inattendu d'un mot réjouissant,
Le facile abandon d'un bonheur innocent,
Des trésors de raison, de candeur, de justice,
Et, parmi tant de mœurs, nul accès pour le vice.
« Heureux, dit-il, le cœur instruit à l'abhorrer,
« Mais si plein de vertus, qu'il n'y saurait entrer! »
Jadis, sous les consuls, c'est ainsi qu'un même homme,
Vivant pour ses enfants, pour sa femme, et pour Rome,
Père, époux, citoyen, magistrat, et guerrier,
Dans chacun de ces noms existait tout entier.
Il exerçait chez lui la noble dictature
Dont l'avaient investi les lois et la nature,
Qui donnaient, sans appel, à ses bras tout-puissants,
Droit de vie et de mort sur ses propres enfants.
Il n'ensanglantait pas ses faisceaux domestiques :
Son cœur était humain, ses mœurs étaient rustiques :

Des pénates d'argile ornaient seuls son foyer.
Sous le seul joug des lois il aimait à ployer ;
C'était là son honneur : ou terrible à la guerre,
Il s'armait pour les dieux, pour lui, pour Rome entière ;
Il mourait sous son aigle ; et, mort, dans sa fureur,
Son œil, fixe et sanglant, épouvantait d'horreur.

Mais ces jeunes beautés, qui partageaient leurs couches,
Aimaient-elles vraiment des soldats si farouches,
Effroyables époux, qui, fiers, armés toujours,
Ou sortaient du carnage, ou veillaient sur des tours ?
Eh ! peut-on demander si ces moitiés fidèles
Chérissaient leurs maris, quand ils mouraient pour elles ?
Leurs enfants au berceau, leur sang, leur plus cher bien,
Leur père, en cheveux blancs, ne leur disait-il rien ?
Oui, pour l'homme et la femme, en ces moments d'alarmes,
Le péril est commun, chacun d'eux a ses armes.
Leurs cœurs n'en font qu'un seul : mais dans leur chaste ardeur
Couve un volcan tout prêt à venger la pudeur.
Quand Lucrèce expira, percés dans sa blessure,
Rugirent à-la-fois l'hymen et la nature.

Leur cri de tous les cœurs sortit en même temps,
Et ce cri fit pâlir, et chassa les tyrans.

Et depuis, quel spectacle offrit Rome à la terre !
Un peuple agriculteur, religieux, austère,
Aux lois, à ses consuls, à vaincre accoutumé ;
Peuple fait pour la guerre, et pour ses droits armé.
Leurs triomphes pompeux montaient au Capitole.
Leur toit pur des vertus était la simple école.
Leurs Caton, leurs Brutus, au milieu des fuseaux,
Y croissaient pour les mœurs, les lauriers, les faisceaux.
Dans Rome alors point d'arts, de jongleurs, de faussaire ;
Et pendant cinq cents ans pas un seul adultère.
C'était alors le temps des fortunés époux :
Leur lit était sacré, leur chevet était doux ;
Le repos succédait à leurs travaux pénibles.
Le temps rajeunissait leurs nœuds indestructibles.
Dans les champs, dans les camps, de quoi par son retour
Ne les consolait par leur conjugal amour ?
L'exemple était par-tout, ils n'avaient qu'à le suivre.
Ensemble, après leur mort, ils comptaient encor vivre.

Aussi, lorsque dans Rome on apprit qu'un Romain
Demandait le divorce, « Oh ! cria-t-on soudain :
« Hymen ! voile ton front. » Ce trait parut féroce ;

Ce fut pour les Romains une injustice atroce,
Un forfait sans exemple : en moins d'un seul moment
Se répandit par-tout un vaste étonnement.
On ne concevait pas, quand le ciel les assemble,
Que deux chastes moitiés ne fussent plus ensemble;
Qu'après les droits, le charme, et d'un premier amour,
Et d'un commun sommeil, et d'un même séjour,
On pût se séparer. Quelle audace rebelle,
Quel orgueil son mari trouva-t-il donc en elle?
— Aucun. — Est-elle avare? — Oh, non. — Ses cris jaloux
Ont-ils avec éclat tourmenté son époux?
— Non, jamais. Elle offrit à l'époux qui l'exile
Un sein chaste, il est vrai, mais un hymen stérile.
Voilà tout son forfait, ou plutôt son malheur.
Rome fut pleine alors de deuil et de douleur.
D'horreur et de pitié tous les cœurs se serrèrent,
La loi parut cruelle, et des larmes coulèrent.
On crut voir, lorsqu'enfin ce désordre éclata,
Mourir sur son autel le feu pur de Vesta.
L'ennemi près des murs, en s'y montrant en force,
Aurait moins consterné que ce premier divorce.
Depuis, Carvilius, cet époux inhumain,
Fut toujours détesté par le peuple romain;
Et ce Carvilius, si je le nomme encore,

C'est pour venger de lui l'hymen qu'il déshonore.

Quand Rome eut asservi tant de peuples divers,
Le luxe asservit Rome, et vengea l'univers.
A la Rome de brique, et libre et vertueuse,
Succéda Rome en marbre, esclave et fastueuse.
L'égoïsme entra seul dans les cœurs abattus;
Inhumant la patrie, insultant aux vertus,
Il décomposa tout; et c'est ainsi, dans Rome,
Qu'il ne se trouva plus ni de Romain, ni d'homme.
Dans ce centre de l'or, du crime, et du pouvoir,
S'éteignit tout honneur, tout remords, tout devoir.
Rome devint horrible, et versa sur le monde
De sa corruption l'urne immense et profonde,
Y roula ses questeurs, préteurs, brigands titrés,
De débauche, de sang, de rapine altérés.
Caligula parut: fléau, dont la démence
Montre Héliogabale, Attila qui s'avance,
Et tous ces Goths armés, qui, vingt fois, par torrents,
Viendront saccager Rome, au pillage accourants.

Mais tandis que le ciel fait rouler en silence
Les vertus, les forfaits; les beaux-arts, l'ignorance,
Chassant, ramenant tout dans un cercle sans fin
Où des faibles mortels est écrit le destin;

Nous-mêmes jugeons-nous, et, trop malheureux hommes,
Parmi nous, sur nos mœurs, sachons où nous en sommes.
J'y vois sans pain, sans bois, un vieux pauvre opulent,
Qui d'une lampe avare emprunte un jour tremblant :
Son fils, qui jette tout, à qui, dans sa misère,
Manquera même un drap pour entrer dans sa bière :
Et cet ambitieux, qui, d'honneurs accablé,
Meurt d'un seul qu'il n'a pas, par l'orgueil désolé :
Et ce vil parvenu, qui, de vautour superbe,
Redeviendra l'insecte, et rampera sous l'herbe :
Et ce mortel oisif, qui, traînant sa langueur
Sous le vide écrasant de l'esprit et du cœur,
Peut-être aura besoin, pour vaincre sa paresse,
Du crime et du remords qu'amène la mollesse :
Et ce voluptueux, dans ses sens tourmentés,
Expiant ses plaisirs par des cris mérités :
Et ce fou vigoureux, plaintif, tremblant, crédule,
Qu'abêtit, gronde et tue un Purgon ridicule :
Et ce joueur, qui perd d'un air si gracieux,
Mais s'arrache le sein, en maudissant les cieux,
Tant d'autres... Dieu vengeur, c'est de leur propre vice
Qu'exprès, pour les punir, tu tiras leur supplice !
Je plains du moins, je plains les tourments de l'amour,

Phèdre abhorrant sa flamme, et se cachant au jour;
Didon sur son bûcher. Toute amante a des charmes;
Hermione a ses cris, Andromaque a ses larmes.
Oui, je plains et Chimène, et ses nobles douleurs,
Et les longs cris perdus d'une Ariane en pleurs.
Je plains et Ladislas, et ce fatal Oreste
Dont Talma rend si bien le front triste et funeste.
Mais je dois plaindre aussi ce stupide insensé,
Ce mort de quarante ans, par les plaisirs usé,
N'offrant plus, dans son corps, dégoûtant d'impuis-
 sance,
Que d'un mort non complet la douteuse existence.
Réponds-moi, malheureux, es-tu mort ou vivant?
— Il est mort! il est mort! Voilà, voilà pourtant
Où l'a mis, jeune encore, et l'extrême mollesse,
Et des plaisirs sans fin la fatigue et l'ivresse.
Je me souviens d'un trait sur ce point recueilli,
Que Thomas autrefois me conta dans Marli.

Un Anglais, riche en biens, en jeunesse, en naissance,
Avait gaîment en l'air jeté son existence,
Et noyé dans ses sens, à force de plaisirs,
Santé, grace, raison, et tout jusqu'aux desirs.
Comment sur ces débris recomposer son être?
Il appelle ses gens (c'était un fort bon maître):

ÉPITRES.

« Dans mes coffres, dit-il, rassemblez, mes enfants,
« Ces papiers, ces effets, cet or, ces diamants,
« Ces portraits. »-Dans un d'eux, qui pourtant l'inté-
 resse,
Il trouve, il reconnait sa première maitresse.
Un soupir a surpris son cœur indifférent :
« Quoi, dit-il étonné, je suis encor vivant ! »
Au fond d'une cassette, et bien sûre et bien close,
Avec respect, plus calme, à part, il le dépose.
Son œil redevient mort, mais son cœur a gémi.
Le maître de l'hôtel était là. « Mon ami,
« J'abandonne Madrid, et pour de longs voyages ;
« A ta foi, lui dit-il, j'abandonne ces gages,
« Ces coffres, ces effets; tes mains, à mon retour,
« Veillant sur ce dépôt, me le rendront un jour.
« Et vous, honnêtes gens, qu'ont lassés mes caprices,
« Recevez dans mes dons ce prix de vos services.
« Avec notre bon hôte, heureux, et sans souci,
« A votre aise, à mes frais, vous m'attendrez ici.
« Allons, ne pleurez pas, nous nous verrons encore. »
Il quitte alors Madrid. Où va-t-il ? Je l'ignore.

Muse, dis-moi les lieux où je suivrai ses pas.
Le voilà dans des rocs, au milieu des frimas,
Conducteur de mulets au sein des Pyrénées.

Son teint s'est rembruni, ses mains sont basanées.
Déballant, rechargeant, cher à ses compagnons,
Sur des pics élevés, dans le creux des vallons,
Il descend, grimpe, souffle, et couche sur la dure.
Il l'avait oubliée, il rapprend la nature,
Redevient homme enfin. Il pleure : « O Dieu, dit-il,
« Quand l'ennui de mes jours allait user le fil,
« Tu m'as ressuscité. Par quels tristes supplices,
« J'ai payé ma mollesse et mes fausses délices!
« Puis-je acquitter jamais ce que nous te devons,
« Le travail et l'amour, les plus chers de tes dons!
« Ah Dieu!...si libre encor...! » Son ame est attendrie.
Il croit la voir, la nomme; il songe à sa patrie.
Il retourne à Madrid; de son hôte il reprend
Son or, plus que son or, ce portrait tout-puissant
Qui sous la cendre éteinte a ranimé sa vie.
Il part avec ses gens, il arrive, il s'écrie :
« O mon pays natal, où règnent par la loi,
« Ensemble unis, les grands, et le peuple, et le roi,
« Salut! C'est dans ton sein que l'amour me rappelle.
« J'en partis inconstant, mais j'y reviens fidèle. »
Il cherche, il voit de loin un très simple séjour,
Mais où naquit, aux champs, l'objet de son amour,
Doux champs, chéris des cieux, voisins de la Tamise.
Est-ce vous, lui dit-il, est-ce vous, chère Élise?

— C'est moi. — Ciel ! je me meurs... Auriez-vous un
 époux ?
— Non. — Quoi ! se pourrait-il ? — Il me revient. C'est
 vous.
Sa mère entre à ces mots. Leurs mains, leurs cœurs,
 leurs larmes
Se pressent sur son sein. O moments pleins de charmes!
Muse sacrée, accours, prête-moi tes pinceaux !
Tu m'as fait pour chanter l'hymen et ses berceaux,
Et l'enfant qui doit naître, et les amours fidèles.
C'est vous, amants ingrats, qui leur donnez des ailes.

Ami, viens donc m'entendre, et juger près de moi
Si je peux m'acquitter encor de cet emploi.
Du rossignol sauvage, attendu sous ces roches,
Mon vers, jeune et brillant, a senti les approches.
Il s'afflige aujourd'hui. Dans nos bois jaunissants,
Novembre abat leur feuille, et fait siffler ses vents.
J'erre, heureux et pensif, au gré d'une tristesse
Qui m'égare à pas lents, mais douce, enchanteresse,
Tendre, humectant mes yeux ; et dans mon cœur serré
Vit encor sous la cendre un peu de feu sacré.
Oui, tant qu'ému soudain d'une verve secrète,
Je pourrai, vieux berger, prendre en main ma musette,
Je chanterai les champs et les saules chéris,

Leur ombre, leur ruisseau, leur paix, leurs prés fleuris.
Enfant redevenu, je joue et je m'amuse.
Heureux, si quelquefois il échappe à ma muse
Un vers qu'avec Thomas eût approuvé Chaulieu,
Qu'eût aimé Florian, qui contente Andrieu !
Du vieillard, on le sait, la plainte est le domaine :
Il remâche toujours quelque misère humaine.
Puis-je, art charmant des vers, te trop remercier ?
Je dois à tes faveurs le bonheur d'oublier.
C'est par toi que, courant, sur les bords les plus riches,
Après des papillons, des fleurs, des hémistiches,
J'habite un monde à part, un nouvel univers,
Caché, seul, à mon aise y moissonnant des vers,
Heureux sous le secret. Mes vers, fuyant la gloire,
M'ont, comme un doux Léthé, défait de ma mémoire.
Voici mon dernier vœu : c'est (car tout doit finir)
Qu'un solitaire ami garde mon souvenir,
Mais qu'il m'estime heureux ; c'est qu'une mère tendre,
Que je n'aurai pas vue, un moment sur ma cendre
Jette un regard sensible où je sois regretté,
Et croie avec mes vers sa fille en sûreté ;
C'est qu'un homme d'honneur, ami de la campagne,
Souffre que leur recueil dans ses bois l'accompagne,
Qu'il dise : Homme et poëte, il fut de bonne foi ;
Viens, Ducis, viens aux champs, je t'emporte avec moi.

NOTICE

SUR LA VIE DE M. LE CURÉ DE ROCQUENCOURT, PRÈS DE VERSAILLES.

L'épître suivante, que j'adresse long-temps après sa mort à M. le curé de Rocquencourt, est censée lui avoir été adressée de son vivant, lorsqu'il était paisiblement occupé des fonctions de son saint ministère, et bien avant qu'on vît éclore une révolution qui a bouleversé l'univers. Mais j'ai cru qu'avant de la lire, mon lecteur devait le connaître tout entier dans une notice qui le prît dès son berceau, et le suivît pas à pas dans tout le cours de sa vie, à travers tous les états par lesquels il a passé, soit avant, soit pendant la révolution, afin qu'on ne perdît rien des grands exemples de piété et de vertu qu'il n'a cessé de donner dans le degré le plus éminent, et avec la plus constante humilité, depuis

l'instant de sa naissance jusqu'à celui où il plut à Dieu de couronner ses mérites par une mort sainte.

Messire JEAN-BAPTISTE LE MAIRE, curé du petit village de Rocquencourt, à une demi-lieue de Versailles, naquit dans cette ville, le 2 mai 1733, de Jean-Baptiste Le Maire et de Catherine-Claude Dezaunai, marchands bonnetiers, et fut baptisé à la paroisse de Notre-Dame. M. Dard, respectable missionnaire, attaché à la chapelle du roi, où le petit Le Maire était enfant de chœur, le prit en amitié, lui fit faire ses premières études, et le mit en état d'aller au collége d'Orléans à Versailles. Ayant fini ses études, il fit son cours de théologie au séminaire de Saint-Louis à Paris. Il revint ensuite dans sa ville natale, où il obtint une des chaires du collége, après y avoir été maître de quartier.

Il fut ensuite vicaire deux ou trois ans à Chevreuse, puis à Conflans Sainte-Honorine, puis premier vicaire à Bicêtre, et directeur et confesseur de la prison des Cabanons. Il y avait quatre prêtres attachés à ce service, à la tête desquels il se trouva, et dont il partageait les fonctions. Il y en mourait, coup sur coup, un si grand nombre

par l'effet du mauvais air et des maladies contagieuses et hideuses de ces malheureux prisonniers, qu'il fallait confesser dans le même lit, et, pour ainsi dire, entassés dans la même infection, qu'on appelait ce poste (je le tiens de M. le curé de Rocquencourt lui-même) la *boucherie* des prêtres.

Il passa de là, en qualité de desservant, à Brie-Comte-Robert : mais il lui fut si pénible de quitter ces infortunés prisonniers, chargés de tant de crimes et de misères, devenus ses pauvres enfants, convertis et remis par son zèle entre les bras de la religion, que monseigneur l'archevêque de Paris (Christophe de Beaumont) fut obligé d'employer expressément son autorité pour l'arracher à cette déplorable famille qui l'appelait son père, et dont il ne se sépara qu'avec des larmes.

Ce fut en sortant de Brie-Comte-Robert que le même prélat lui laissa le choix entre la cure de Chevilly dont il avait été pendant quelque temps le desservant, et celle de Rocquencourt près de Versailles, qu'il préféra, et où, vingt ans de suite, il se partagea tout entier entre les fonctions actives d'un pasteur, et les méditations profondes d'un solitaire.

Le volcan de la révolution venant à éclater, sa violence ne lui permit plus de rester auprès de son église dévastée, et dans son village en confusion. J'avais dans celui de Marly un logement assez étendu, où je pus recevoir tous ses meubles, en partie vermoulus et mutilés, tous très vieux, très modestes, et dans un nombre vraiment prodigieux. Je pris avec moi sa vieille mère *Antoine*, qui le servait depuis long-temps, et son petit chien *Favori*, fidèle compagnon de sa solitude. Il se trouva par là débarrassé de son immense mobilier, seul, libre, et n'étant plus chargé que de son bréviaire.

La tempête révolutionnaire s'irritant de plus en plus, il accepta volontiers un asile doux et honorable chez M. et M^me de Péqueuse; personnes distinguées, infiniment charitables et honnêtes, qui le recueillirent avec respect dans leur château de Malvoisine, près de Dampierre.

C'est là que de temps en temps je faisais quelques pélerinages, et que j'avais le plaisir de le voir heureux par la considération, les égards soutenus, et les attentions délicates de ses hôtes sensibles et généreux. Il disait la messe tous les matins dans la chapelle du château, jouissant de sa situation

solitaire, de ses promenades, de celles des environs, du parc de Dampierre, de ses solitudes sauvages qui rappelaient assez bien les déserts de la Thébaïde. C'est là, et notamment dans la Vallée Verte, que nous mêlions nos pensées, nos sentiments, nos courses, nos repos, nos lectures tirées des meilleurs auteurs de l'antiquité, ou des endroits les plus admirables de l'Écriture sainte; goûtant ensemble cette amitié tendre et profonde que la religion consacre sur la terre, et que la mort transforme sans la détruire.

Mais il portait dans son sein une plaie cruelle : c'était de savoir son troupeau dans la dispersion, et son église abandonnée. Tous les jours il suppliait le patron, saint Nicolas, de veiller sur ses chers paroissiens. Son cœur était resté au milieu d'eux; et il brûlait, vainement, hélas! de leur remontrer enfin leur pasteur légitime.

Mais s'il déplorait et regrettait pour lui les outrages de la persécution, il ne devait pas tarder à voir ses vœux exaucés. On vint de Chevreuse le prendre en force et avec furie dans sa pieuse et douce retraite. Dès ce moment, il ne fallut plus que compter les prisons où il fut détenu : d'abord

l'Hôtel des gardes-du-corps, à Versailles; les écuries de la reine; le couvent des Récollets; la Maison de justice, à la Géole. Condamné à la réclusion, comme ayant plus de soixante ans, il fut enfermé à la mission de la paroisse de Saint-Louis. Il obtint enfin la permission de rentrer chez lui, dans son logement, rue des Deux-Portes, où il avait fait revenir tous ses meubles de Marly; mais il y fut arrêté et transféré dans la nouvelle maison de réclusion, avenue de Saint-Cloud.

Il en sortit; et ce fut moi qui lui en apportai la permission. Il m'en remercia tendrement; mais il ne se pressa pas de quitter sa prison. Il y coucha à son ordinaire, et ne fit usage de sa liberté que le lendemain matin, assez tard, à son aise, et revint tranquillement, rue des Deux-Portes, dans son domicile.

Ce fut alors qu'il exerça le saint ministère dans la paroisse de Notre-Dame, dans celle de Montreuil, à l'Infirmerie, et dans des maisons particulières. On menaça tous les prêtres de les faire arrêter : il se cacha chez une sainte religieuse. Survint la menace de fermer l'église de Montreuil,

qui seule était ouverte : il n'exerça plus le culte que dans les oratoires.

On pouvait faire souffrir le saint prêtre ; mais on ne pouvait pas le faire craindre pour lui-même, ni le déconcerter. Dès qu'au milieu des troubles toujours croissants, la trompette de la persécution (qu'on me permette ce terme) se fit entendre, je le vis, levant la tête, avec joie, entonner, comme marchant au combat, le psaume CVIIe : *Paratum cor meum, Deus, paratum cor meum. Cantabo et psallam in gloriá meâ.* « Mon cœur est préparé, « ô mon Dieu ! mon cœur est préparé. Je chanterai « et ferai retentir vos louanges sur les instruments « au milieu de ma gloire. »

Toutes les prisons de Versailles où il a été captif pour la religion ne l'ont jamais vu triste, ne l'ont jamais entendu se plaindre, ni gémir. Jamais il n'employa l'ombre d'une dissimulation ou du plus léger mensonge sur sa santé. Il y dormait, il s'y réveillait avec le calme et la douceur de l'enfance. Il consolait, il encourageait tous les autres prisonniers. Il leur faisait oublier, par sa résignation au martyre et presque par sa gaîté, et leur captivité, et leur détresse, et la terre même où il n'ha-

bitait plus depuis long-temps. Il avait un caractère ferme, une ame toute chrétienne, une imagination ardente : il portait dans son cœur l'amour le plus délicat pour la chasteté, un attachement sans borne pour la pureté, pour la virginité de la foi catholique. Pénétré d'admiration pour les confessions franches et courageuses, il déclarait une guerre implacable aux petitesses et aux scrupules. Dans le monde, il avait l'air d'un pénitent; dans l'église, il avait l'air d'un saint, tant était profond son recueillement extraordinaire, dont on était d'abord frappé! Le péché seul lui faisait peur. Il voyait la mort avec un œil doux, avec une sorte de complaisance. Il était plus près de se réjouir que de s'affliger de la perte des personnes qu'elle lui enlevait, et qu'il aimait le plus, dès qu'il pouvait croire qu'elle assurait la grande affaire de leur salut. Il avait toujours dans la pensée cette maxime vraiment évangélique : *Porro unum est necessarium.* « Il n'y a qu'une chose de nécessaire. » Il m'a rappelé souvent celle-ci avec transport. *Servire Deo regnare est.* « Être le serviteur de Dieu,
« c'est régner. » Il avait la plus haute idée de la dignité sacerdotale. Le plus beau titre qu'il pût con-

cevoir sur un tombeau, c'étaient ces mots: *Ci gît un prêtre.*

Il exerça sur son corps des rigueurs et des macérations qui n'ont jamais été connues que de lui et de Dieu seul. Les pauvres enfants, leur première éducation, les femmes dans leur vieillesse, les vertueux prêtres dans l'infortune, lui étaient infiniment chers. Qui l'eût cru, si je ne me faisais pas un devoir de trahir aujourd'hui son secret, qu'avec une cure si excessivement chétive, il eût pu trouver ailleurs que dans une extrême pénitence, et non dans l'économie humaine, les moyens d'amasser une somme de trois mille livres pour fonder une école dans sa petite paroisse?

Je ne dis rien de lui qui ne soit vrai, que je n'aie connu parfaitement, puisque nous sommes nés à Versailles, dans la même année, que nous ne nous sommes jamais perdus de vue, que notre amitié s'est toujours conservée sans nuage, jusqu'au moment où j'ai eu la douleur de lui survivre; puisque tout Versailles, dans toutes les époques de sa vie, a été le témoin de ses rares vertus, et notamment M. l'Esturgey, curé de la paroisse de Montreuil, et M. l'abbé Prat, attaché à la paroisse de

Notre-Dame, tous les deux ses amis particuliers, tous les deux prêtres éclairés et pleins de zèle, qu'il suffit de nommer, et tous les deux ses confrères de persécution, et de toutes les vertus sacerdotales.

Il n'y a plus qu'à le montrer sur son lit de mort, pour ne pas dire sur son char de triomphe. Quel beau moment! Nous devions (car il était l'ami de la bonne joie), nous devions dîner et tirer ensemble le gâteau des rois, le jour de leur fête. Vaine espérance! Je venais de l'inviter : et c'est presque au même instant qu'il fut foudroyé, le 3 janvier 1800, par un coup d'apoplexie si terrible, qu'il ne laissa aucune espérance de le conserver. Je n'oublierai jamais ses dernières paroles, lorsque, accourant à son lit de douleur, Mon ami, me dit-il d'abord, en me montrant le sang qui coulait de sa tête : *Quâ horâ non putatis.* Il viendra (le fils de l'homme) «à l'heure que vous ne penserez pas. » Saint Luc, chap. 12, verset 40.

De vénérables prêtres en assez grand nombre, encore déguisés, vinrent successivement entourer à genoux son lit de mort. Sa chambre, si simple, rappelait une de ces chapelles domestiques du temps de la primitive église, pendant la rigueur des per-

sécutions. C'étaient des saints auprès d'un saint, des martyrs auprès d'un martyr. Cette lumière sacrée, pâle et solitaire, qui nous assiste dans nos derniers moments, éclairait, sur les lèvres, le front, les mains jointes de ces victimes prosternées, la prière, le silence, la résignation, le deuil de l'Église gémissante, l'ardeur du zèle et le regret de n'avoir encore été que désignées pour le sacrifice.

Il mourut à Versailles, dans son logement, rue des Deux-Portes, honoré et chéri de tout le monde, le 6 de janvier 1800, le jour de la fête des Rois, ayant sur lui son crucifix, et, selon ses vœux, les plus abondantes indulgences du Saint-Siége, accordées aux fidèles au moment de leur mort. Il reçut avec la foi et les graces réservées aux élus l'absolution, le saint viatique, et l'huile efficace et consolante des mourants, qui semble les consacrer pour l'éternité.

Le lendemain, la messe fut célébrée sur son corps, dans le chœur de la paroisse de Saint-Symphorien, à Montreuil, la seule qui fût alors restée au culte. Il fut ensuite porté et inhumé dans le cimetière de la paroisse de Notre-Dame, où je l'accompagnai jusqu'à sa dernière demeure, sur la-

quelle je crois encore entendre l'officier qui présidait aux cérémonies funéraires répéter à plusieurs reprises, avec un pieux attendrissement, en nous montrant l'objet de nos regrets, qui se perdait toujours de plus en plus à nos yeux : « Voilà le « saint pasteur ! Voilà le saint pasteur ! »

ÉPITRE

A M. LE CURÉ DE ROCQUENCOURT,

PRÈS DE VERSAILLES.

Humble prêtre, pasteur du plus petit hameau,
Où quelques toits épars renferment ton troupeau;
Qui, là, pendant vingt ans, d'une ame au ciel acquise,
Servis si bien le pauvre, et l'État, et l'Église;
Qui, près du lieu superbe où Louis autrefois
Fixa par son séjour la majesté des rois,
Sous l'abri le plus simple, ermite un peu rigide,
Presque aux yeux d'une cour trouva la Thébaïde;
Mon ami (car le ciel, sous cet auspice heureux,
M'ouvrit enfin le port imploré par tes vœux),
Je te connus, t'aimai dès ma plus tendre enfance.
L'un près de l'autre nés, sous la douce influence
D'un naturel timide, enclin à se cacher,

Que le monde aisément devait effaroucher,
Quoique de goûts pareils, par instinct solitaires,
Nous avons tous les deux pris des chemins contraires.

Toi, brûlant pour le ciel, par ce ciel tu compris
Que d'un prêtre éclairé, doux, d'un saint zèle épris,
Il avait fait pour l'homme un appui salutaire,
Un vivant évangile et le sel de la terre [1].
Un jour, tu desiras cacher tes jeunes ans
Sous l'ombre où saint Bruno recueillait ses enfants;
Mais l'humble Charité, compatissante mère
Des actifs habitants de l'utile chaumière,
Y voulut par tes mains soulager leurs douleurs,
Leur prodiguer tes soins, et ton zèle, et tes pleurs.
Que de fois cependant, sur de brûlantes ailes,
T'élevant par l'amour aux beautés éternelles,
Tu planas librement sur ce triste univers!
Et moi, né pour l'amour, la retraite, et les vers,
Respirant et couvant d'un sein mélancolique
La moindre impression de la pitié tragique,
Trop prompt à m'attendrir, sincère ami des lois,
Cherchant dans mon cœur même un heureux contre-
 poids

[1] *Vos estis sal terræ.* S. Paul.

A ces besoins d'un cœur qui s'agite et s'ignore,
A ce feu, né des sens, qui trop souvent dévore,
Je trouvai le bonheur dans les nœuds les plus doux,
Dans ces noms chers de fils, et de père, et d'époux.

A la rigueur du sort j'échappai, non sans peine.
Fait, sans l'avoir prévu, pour servir Melpomène,
Sur la scène, un peu tard, avec quelque bonheur,
J'amenai la pitié, le remords, la terreur.
D'Angiviller charmé me fut un second père.
Parvenu sans intrigue au fauteuil de Voltaire,
Né très peu courtisan, pensif et recueilli,
Par un peu de faveur à la cour accueilli,
A Marly m'égarant sous les plus frais ombrages,
Ivre de Shakespir, adorant ses ouvrages,
Doux au fond des forêts, terrible au sein des fleurs,
J'ai peint Macbeth, Léar, leurs crimes, leurs malheurs.
Fut-il bonheur plus grand? fut-il faveur plus chère?
J'ai vu de mes succès, j'ai vu pleurer ma mère.
Cette image jamais ne peut s'évanouir;
Et j'ai même à l'instant le bonheur d'en jouir.

Mais toujours des succès l'Envie a pris naissance.
Ce monstre, en se cachant, se met en évidence.

Il hait, mais sourdement, écrivains et guerriers;
Siffle en applaudissant, mord tout bas les lauriers,
Frémit d'être aperçu, retient sa bave impure,
S'abhorre sous son masque, et rit dans sa torture.
O souvent qu'avec peine, observant par malheur
D'un Pylade envieux la honteuse douleur,
Un poëte, averti de ce qu'il n'eût pu croire,
A, perdant un ami, gémi d'un peu de gloire!
J'ai vu, par des succès trop long-temps tourmenté,
D'une chute au théâtre un auteur enchanté
S'enivrer de sa joie, et sur un corps sans vie
Faire sauter la Rage et trépigner l'Envie.

Mais toi qui sous la croix, dans des transports pieux,
Ne vois que la conquête et la palme des cieux,
Qui sais de nos néants la déplorable histoire,
Que Dieu ne mit qu'en lui la véritable gloire,
Que de lui-même enfin, par l'orgueil exalté,
L'homme n'aurait jamais compris l'humilité,
Que Dieu la révéla : si vers la cité sainte,
Loin d'un monde pervers, de sa chétive enceinte,
Ton zèle a quelquefois enlevé mes desirs;
Si, mettant en commun nos peines, nos plaisirs,
Souvent dans ces discours où le cœur se déploie,
L'amitié sur nos fronts fit rayonner sa joie;

Ami, lorsqu'en ton cœur j'ai couru renfermer
De cruelles douleurs que Dieu seul peut calmer ;
Quand j'ai senti tes pleurs se mêler à mes larmes,
En aurais-je goûté le secours et les charmes
Si le ciel n'eût voulu t'amener près de nous,
Sur un sol moins coupable, et dans un air plus doux [1] ?
Mais dis-moi donc comment, près d'un châlit funeste,
Où se pressaient la mort, et le crime, et la peste,
Vers d'affreux scélérats par ton zèle entraîné,
Respirant sur leur bouche un air empoisonné,
Martyr, cent fois martyr, et martyr sans murmure,
Ange du ciel perdu dans une fange impure,
Tu leur faisais passer ton cœur religieux,
La paix du repentir, et le pardon des cieux ?
Et tu n'as pu quitter la vue et la misère
De tant de malheureux qui t'appelaient leur père !
C'est un ordre absolu, c'est un ordre sacré,
Qui seul de ces cachots malgré toi t'a tiré.

Enfin tu vins aux champs. Le plus petit village,
Ou plutôt un hameau, t'offrit un ermitage,

[1] M. Le Maire, avant d'être curé de Rocquencourt, fut, ainsi qu'on l'a dit dans la Notice qui précède cette Épître, vicaire à Bicêtre, directeur et confesseur de la prison des Cabanons.

Où, soignant tes brebis, seul, et voisin des bois,
Tu fus pasteur, ermite, et poëte, à-la-fois;
Car ta muse, avec grace et sacrée et rustique,
Parfois au catéchisme a fourni son cantique.
Ton presbytère étroit, sous ton humble clocher,
A l'église attenant, suffit pour te cacher.
Le jardin, qu'à grand'peine un quart d'arpent com-
 pose,
Comme un autre a son lis, son œillet et sa rose.
Un lilas, à la porte, annonce le printemps,
Un cyprès nous y dit : « Tout passe avec le temps. »
Le charmant rousselet, la bergamotte encore,
D'un duvet parfumé s'y couvre et se décore.
Là, le chou s'arrondit; et le laurier, plus loin,
S'élève, mais sans gloire, et caché dans un coin.
Un banc sous un berceau, voilà l'antre où l'ermite
Vient, son bréviaire en main, le lit, et le médite.
J'y crois voir Paul, Antoine, auprès de leur ruisseau,
Et le pain tout entier dans le bec du corbeau.
Salut, vieux Démahis [1], brave homme, huissier en
 titre,
Qui fais marcher le chœur, et tourner le pupitre,

[1] C'est le nom d'un fort brave homme, ancien jardinier du curé de Rocquencourt.

Battre et sonner la cloche, et par qui, dans ta main,
La bêche, utile aux morts, rend vivant le jardin !
Je t'aperçois d'ici, ma petite Taupette,
Qui jappes, mords ma jambe, et fuis dans ta cachette !
Et toi, savante en l'art de gouverner un pot,
Qui, hors de broche, à temps, mis toujours un gigot,
Que le ciel libéral, ma bonne mère Antoine,
Te donne à bon marché l'embonpoint d'un chanoine !
Tu m'as vu bien souvent, ermite à Rocquencourt,
Habiter le désert à deux pas de la cour ;
Lire, causer, me taire, ou, d'une main champêtre,
Y planter un pommier, dirigé par ton maître.
Un jour après sa messe, il m'instruit, et soudain,
Joyeux, je prends sa bêche et creuse le terrain.
Je plante un rejeton que Dieu fit pour produire.
O que je fus ravi lorsque je pus lui dire :
« Bel arbre, ah ! puisses-tu, dans tes futurs rameaux,
« Heureux, béni du ciel, arrosé de ses eaux,
« Sentir monter ta sève à notre espoir promise,
« Et long-temps sur ton sol y fleurir pour l'Église ! »

Ami, qui sur ton front noble, exempt de douleur,
Des martyrs du désert nous offres la pâleur,
Dont l'air est pénitent, et n'est jamais sauvage,
Pourquoi d'aucun souci, pourquoi d'aucun nuage

Ne vois-tu dans son cours ton bonheur combattu?
C'est qu'il te vient du ciel, et naît de la vertu;
C'est que du faux toujours ta candeur s'effarouche;
Et qu'en montrant ton cœur, le vrai sort de ta bouche.
Tu sais comme on traita la pauvre vérité :
L'homme la craint, la fuit; il en est irrité.
Jadis on la logea dans le puits le plus sombre;
Craintive et dédaignée, on l'y retint dans l'ombre.
Le présent, à pas lents, la voit enfin venir,
Et de loin, à demi, la montre à l'avenir,
Qui, devenant passé, sait ce qu'il en faut croire,
Et nous la masque encor sous les traits de l'histoire.
Régnant par l'intérêt dans les villes, les cours,
Le faux infecta tout, les écrits, les discours,
Attira, plut, charma sur ses nombreux théâtres
Tant de mortels trompés, de son fard idolâtres.
Dans lui, sur son autel, le Dieu, par toi chanté,
Visible et sous un voile a mis la vérité.
Pour l'homme que la croix sépare de la terre,
Les maux sont les vrais biens, les plaisirs sa misère.
Tout l'Évangile est là. Monde, alors tu n'es rien.
Aux riches, aux puissants, que peut dire un chrétien?
Votre or, vos voluptés, vos rangs, votre étalage,
Ce sont des riens pour nous, des mots, pas davantage;
Mais la douleur, la mort, l'infortune et ses coups,

Pour nous ce sont des mots, et des choses pour vous.
Ah! de ce sort brillant qui vous charme et vous trompe,
Et de flatteurs adroits vous entoure avec pompe;
De ce crédit puissant propre à vous éblouir;
De ces immenses biens dont vous semblez jouir;
De ces honneurs qu'en vous on rend à la fortune,
Honneurs dont elle-même en secret s'importune;
Enfin de ce bonheur qu'en s'accroissant toujours
Ronge un ennui secret, ce fléau de vos jours,
La religion seule, et tendre, et vénérable,
Pourra faire pour vous un bonheur véritable.
Que de fois, cher pasteur, en parlant du trépas,
Tu m'as dit doucement que nous ne mourions pas,
Qu'en séparant les corps nos adieux nous éprouvent,
Et qu'en Dieu pour jamais tous les cœurs se retrouvent!
Eh! comment comprendrais-je, au jour d'un noir
 flambeau,
Quand je pleure mon père, assis sur son tombeau,
Que ma main ne tient plus qu'une froide poussière,
Et qu'en vain je le cherche en la nature entière?
Oui, mon cœur me l'assure, il entend mes douleurs;
Oui, je le crois vivant sur la foi de mes pleurs.
Il est, il est en nous une céleste flamme.
Celui qui l'a créée entend gémir notre ame.
Sans un Dieu tout est mort, le monde est arrêté;

Et mon premier besoin, c'est l'immortalité.
Que La Fage[1], en prêchant dans les plus nobles chaires,
Arme ces vérités de leurs traits salutaires ;
Qu'à l'accent de son ame, à sa touchante voix,
Les esprits et les cœurs soient vaincus à-la-fois ;
Que, célèbre orateur, simple en son éloquence,
Son zèle encor long-temps soit utile à la France,
J'applaudis. Mais pour nous, que les mêmes penchants
Entraînent au désert, seuls, et loin des méchants,
Avec Dieu, son amour, et sa paix pour compagne,
Nous pouvons fuir la ville et chercher la campagne.

Du moins, simple en ses mœurs, l'habitant du hameau,
Tranquille, y fend la terre, y conduit un troupeau.
Le besoin le réveille, exerce sa famille ;
Du toit laborieux l'innocence est la fille.
La nuit couvre leurs yeux de ses plus doux pavots ;
Car toujours le sommeil est auprès des travaux.
L'homme des villes court, se plaint et se tourmente ;
Mais j'entends au hameau la pauvreté qui chante.
La bêche et le fuseau viennent à leur secours ;
Et des plaisirs sans fin n'abrégent pas leurs jours.

[1] Prédicateur célèbre, qui remplit encore ce ministère à l'âge de quatre-vingts ans.

O que sur les cités les champs ont d'avantages!
Ils sont plus purs, plus doux, meilleurs pour tous les
 âges.
Un je ne sais quel charme, éloignant les regrets,
Y calme notre cœur, y fait rentrer la paix.
« Chez nous, me disent-ils, viens trouver la nature.
« Viens : nos ruisseaux pour toi vont doubler leur
 murmure;
« Il est dans nos vallons tel bois frais, écarté,
« Où pour toi, ce printemps, Philomèle eût chanté:
« L'amour et le désert animaient son ramage; »
Et je sens que mon cœur vole à ce lieu sauvage.
Mon goût pour les forêts, les fleurs, et les enfants,
Le besoin d'oublier, tout me conduit aux champs.

La mort pourtant, la mort, avec sa faux altière,
Si terrible aux palais, trouble aussi la chaumière.
Heureux dans ses devoirs le pasteur renfermé,
Qui vit pour son troupeau dont il se sent aimé;
Qui par l'hymen, les mœurs, voit fleurir son village,
Voit enfants et vieillards venir sur son passage!
Sa main les consacra, nus, entrant au berceau,
Et les consacre encor sur les bords du tombeau.
Providence visible, en aidant leur misère,
Il les enfante au ciel, les conserve à la terre.

Dans son église, aux champs, doux, simple, généreux,
Il n'eut jamais d'orgueil, c'est un pauvre comme eux.
Ami, non, sur leurs fronts tu ne vois point d'alarmes,
D'excès dans leurs plaisirs, de faste dans leurs larmes;
Leur cœur a peu de cris, mais dans l'ombre il se fend.
Ont-ils perdu leur père, une femme, un enfant,
Ils viennent tous à toi. J'ai vu, par tes mains pures,
La résignation couler sur leurs blessures.

Et moi trop peu soumis... Mais il est tel malheur
Qui nous trouble l'esprit, qui nous perce le cœur.
J'ai craint jusqu'à ce jour, ami tendre et sensible,
De déchirer ton cœur par un récit terrible.
Écoute, le tableau va t'en être tracé;
Mais ne m'interromps pas quand j'aurai commencé.
Comment te peindre, ô ciel! cette horrible aventure?
Quand tout dort et se tait, dans une nuit obscure,
Tout jeune, ardent, sensible, à mon père attaché,
Heureux entre ses bras de me sentir couché,
Du plus profond sommeil je goûtais tous les charmes.
Dans un bois sourd, épais, vaste, et tout noir d'alarmes,
Je crois voir trois brigands dont le fer assassin
Va, de sang altéré, se plonger dans mon sein.
De ma jeunesse armé, je cherche à me défendre.
Je me saisis soudain du père le plus tendre.

« Mon fils! mon fils! c'est moi! » Frémissant, consterné,
Le voilà hors du lit avec force entraîné.
Là, tous deux à genoux, dans une lutte affreuse,
Nous nous entrelaçons; d'une main furieuse
Je vais le suffoquer. Lui, tremblant, éperdu,
Combat, résiste, appelle, et n'est point entendu,
Ni de l'épaisse nuit, ni du ciel qu'il implore,
Ni d'un fils qu'il épargne, et qui l'étouffe encore.
L'un à l'autre si chers, combattants malheureux,
D'où viendra donc un terme à ce choc ténébreux?
Son désespoir au ciel tend ses mains vénérables.
L'air soudain s'est rempli de ses cris lamentables.
La vieille Marthe arrive, une lampe à la main;
Elle voit (mais mon bras s'est arrêté soudain)
Moi tout pâle, mourant aux genoux de mon père,
De mes indignes yeux repoussant la lumière;
Lui, regardant les miens, lui, sur mon cœur penché,
Et me cachant son sein par mes mains arraché,
Il me tendait la sienne encor de pleurs humide.
Qui moi, grand Dieu! qui moi! j'eusse été parricide!
Ciel, tu l'aurais permis! — Calmez votre terreur.
Ce récit, comme vous, m'a pénétré d'horreur.
Ne voyez, croyez-moi, que la bonté céleste,
Qui seul a fait cesser un combat si funeste.
La vie, où tant de flots peuvent nous submerger,

Nous met sans cesse en guerre, et n'est qu'un long danger.
Il existe un penchant qui, trop fait pour séduire,
Sur un cœur né sensible étend loin son empire.
Il fut souvent fatal. Mais vous êtes chrétien,
Et des sources du mal Dieu fait sortir le bien.
Celui qui vous sauva du meurtre affreux d'un père,
Vous sauvera de vous; marchez à sa lumière.
Ah! qu'il prête long-temps son charme le plus doux
A la tendre amitié qu'il fait naître dans nous!
Allez trouver, ami, votre chrétienne mère;
Le calme au cœur soumis fut donné sur la terre.
Rentrez chez elle en paix, et rendez grace à Dieu.
Son toit pur vous rappelle; et le jour tombe; adieu.

ÉPITRE
A MON AMI ANDRIEUX.

Mon ami, c'est donc là, dans cet humble hameau,
Que, sur le vert penchant du plus joli coteau,
S'offre à moi le jardin et la maison tranquille

Qu'illustra le séjour de Collin-d'Harleville :
Là, d'un champ paternel que, pieux héritier,
Pour les muses, les mœurs, respirant tout entier,
Le plus doux des mortels, mais doux avec courage,
Vécut aimé du ciel et béni du village?

Oui, c'est là qu'il conçut son aimable Inconstant,
Son facile Optimiste, heureux, toujours content ;
Ses Châteaux en Espagne, erreur douce et si chère ;
Et l'amusant ennui du Vieux Célibataire
Allant au Luxembourg promener ses chagrins ;
Et sa madame Évrard, si fatale aux cousins.
C'est là qu'il se cachait ; là, que de sa demeure
Il descendait pensif vers les rives de l'Eure,
Y trouvant, par Thalie et par Flore appelé,
Quelque rôle enchanteur pour Contat et Molé.

Que de fois un vieux pâtre, une Lise naïve,
L'ont regardé de loin, dans leur joie attentive,
Apprenti jardinier, armé de lourds ciseaux,
Tondre un mur de charmille, aplanir ses rameaux !
Que de fois, variant ses douces promenades,
Il vit de Maintenon les superbes arcades ;
Et plus loin, dominant dans le fond du tableau,
Parmi des peupliers, les tours d'un vieux château !

Mais sur-tout il se plut sur les rives fleuries,
Lieux du repos, du frais, des douces rêveries,
Rappelant, par leur grace et leur simplicité,
Ses mœurs et ses écrits pleins de naïveté :
Aussi ses vers charmants, sur notre heureuse scène,
Nous ont-ils fait souvent retrouver La Fontaine :
On vit l'air de famille. Oui, d'un humble jardin,
D'un petit coin de terre, appelé Mévoisin,
Sortit, cher Andrieux, déja mûr pour la gloire,
Le nom de notre ami, resté dans la mémoire,
Dont tu gardes le buste, où se plaît à fleurir
Un laurier toujours vert, qui ne peut plus mourir.

Hélas! quand, sous tes yeux, la bêche sur sa bière
De son étroit asile eut fait rouler la terre,
En peignant nos regrets, ses talents et ses mœurs,
Par tes pleurs, Andrieux, tu fis couler nos pleurs.
Tu courus chez Houdon, l'un de nos Praxitèles,
Dont le ciseau fameux, sous des traits si fidèles,
Fit revivre, à leur gloire associant son nom,
Molière et La Fontaine, et Voltaire et Buffon,
Qui, l'ami de Collin, sur sa figure éteinte
De ses traits à la mort a dérobé l'empreinte,
Et dans la simple argile, au moins, nous l'a rendu.
C'est à vous deux, ami, que ce bienfait est dû...

Collin, né pour les champs, que le ciel fit poëte,
Que la grace inspira, que l'amitié regrette,
Devais-tu sous la tombe être sitôt caché?
Par quels tendres liens tu lui fus attaché,
Cher Andrieux! tous deux, simples et sans envie,
Les mêmes goûts charmaient votre paisible vie.
Je te vois près de lui, ton crayon rouge en main,
Notant un manuscrit, qui te supplie en vain.
De ta vocation j'y reconnais la marque.
Exprès, Dieu pour Collin te fit un Aristarque,
Sûr, instruit, mais sévère. A sa campagne, hélas!
Que de fois sur ses vers tu le désespéras!
J'ai lu votre acte. — Eh bien? — Il n'est pas net
 encore.
— Et le style? — Un peu pâle, il faut qu'il se colore.
— Ma grande scène, au moins, je la crois assez bien.
— Moi, je vois qu'il y manque... — Eh quoi donc?
 — Presque rien;
Il faut y revenir. — La patience s'use.
— Bon! la Persévérance est la dixième muse.
— Ce qu'on a fait sept fois, faut-il le répéter?
— Sept fois, dix fois, vingt fois, on ne doit pas
 compter.
— Cruel homme! — Au talent je me rends difficile.
Si vous en aviez moins... — Et moi, je suis docile.

Le lendemain matin il revient : La voilà !
Lisez, qu'en dites-vous ? — Ah ! très bien, c'est cela.
Votre scène à présent doit réussir et plaire.
Je l'avais bien sentie. — Et vous l'avez fait faire.
— Tenez, lisez ce conte, afin de vous venger.
Critiquez, montrez-moi ce que j'y dois changer.
— Voyons, je trouve là plus d'un trait à reprendre.
— Donnez-moi quelques vers, je pourrai vous en
 rendre.
D'une amitié parfaite ô spectacle enchanteur,
Que ne troubla jamais l'amour-propre d'auteur !
Ainsi Thomas et moi nous vivions comme frères.
La mort rompit trop tôt des unions si chères.
O sincère Andrieux ! je t'ai trop tard connu :
Que Thomas, né si bon, si pur, tendre, ingénu,
Thomas t'aurait aimé ! Comme toi, sans envie,
Il veillait sur sa sœur qui veillait sur sa vie.
Collin te manque, hélas ! je le sens, je le vois ;
Mais va, je t'aimerai pour Collin et pour moi.
O de combien d'amis j'ai vu s'ouvrir la tombe !
Nos jours sont un instant, c'est la feuille qui tombe.
Nous serons tous bientôt rendus aux mêmes lieux ;
Thomas, Ducis, Collin, Florian, Andrieux ;
Nous restons deux encor. Plus près de la nacelle,
Me voilà sur le bord, le vieux nocher m'appelle :

Un nœud peut à la vie encor nous attacher;
C'est quelque bien à faire: il faut nous dépêcher.
Moi, dans l'art de Boileau, mon exemple et mon maître,
Aux mœurs je puis, en vers, être utile peut-être.
J'ai besoin du censeur implacable, endurci,
Qui tourmentait Collin et me tourmente aussi.
C'est à toi de régler ma fougue impétueuse,
De contenir mes bonds sous une bride heureuse,
Et de voir sans péril, asservi sous ta loi,
Mon génie, encor vert, galoper devant toi.
Non, non, tu n'iras pas, craintif et trop rigide,
Imposer à ma muse une marche timide;
Tu veux que ton ami, grand, mais sans se hausser,
Sachant marcher son pas, sache aussi s'élancer.
Loin de nous le mesquin, l'étroit et le servile;
Ainsi, comme à Collin, tu pourras m'être utile.
Mais des Quintilien l'art par toi professé
De jeunes auditeurs charme un essaim pressé.
Tu leur ouvres du beau toutes les avenues,
Que le vulgaire ignore, et qui te sont connues.
De l'éclat du faux or tu sais les garantir,
Leur apprendre à bien voir, bien juger, bien sentir.

Ne crois pas que pour toi leur zèle ardent ignore

Tes mœurs et tes écrits dont l'Hélicon s'honore.
Crois-tu qu'ils n'ont pas vu, sur la scène applaudis,
Gais de verve et de traits, tes charmants Étourdis;
Sous son costume grec, sage aimable, et cœur tendre,
Finement ingénu, sourire Anaximandre;
Tes bonnes gens chercher, dans leur pauvre vallon,
Brunette qu'en tes vers leur rendit Fénélon?
Ils aiment tes récits et ton charmant théâtre :
Mais si l'esprit nous plaît, le cœur, on l'idolâtre.
Oui, lorsque l'éloquence à tes chers nourrissons
Par ta voix, Andrieux, va dicter ses leçons,
Sais-tu ce qui sur-tout les instruit et les touche?
Ce ne sont pas les mots qui sortent de ta bouche,
Ni d'un parlage adroit les secrets différents,
C'est toi-même observé par leurs yeux pénétrants;
Pour ta mère, chez toi, ta pieuse tendresse;
C'est ton culte attentif, tes soins pour sa vieillesse,
Tes soins pour ta sensible et délicate sœur,
Si douce envers ses maux, et si chère à ton cœur,
Qui, sans bruit, aux vertus élevant tes deux filles,
De ces objets d'amour, trésor de deux familles,
Vient charmer tes regards, remplir tes bras, ton sein.
O fruits d'un chaste hymen, rappelé, mais en vain;
Venez souvent offrir aux yeux de votre père,
L'air, la grace, les traits, le cœur de votre mère!

Va, crois-moi; va, le ciel mit des rapports touchants
Et de longs souvenirs et des vœux attachants
Entre l'homme sensible et l'aimable jeunesse,
Qui, d'éloquence avide et sur-tout de sagesse,
S'adonne à son école et s'instruit doublement.
C'est un contrat sacré, c'est un pacte charmant,
Où, par le temps, le cœur, les soins, la vigilance,
Le bon Rollin du sang croyait voir l'alliance.
Je t'en réponds pour eux; ils t'aiment, t'aimeront,
Et leur vive candeur te le dit sur leur front.
Ils se croiront sans peine et long-temps sous ta vue;
Et si, dans un moment, quelque amorce imprévue
Tentait leur cœur surpris d'un charme insidieux,
Ils s'écrieront d'abord : « Que dirait Andrieux ? »
Que leur dis-tu sans cesse, et quelle est ta maxime?
« Ayez toujours besoin de votre propre estime.
« Mortel, respecte-toi! mortel, sois convaincu,
« Sans ce respect sacré, que tu n'as pas vécu!
« Vivras-tu, si tu perds, l'ame au vice asservie,
« Ce qui met seul du charme et du prix à la vie? »

Ainsi, lorsqu'animant une utile leçon,
Tu montes leur esprit sur le plus noble ton,
Ce vrai beau dans les arts qu'ils aiment, qu'ils admirent,

C'est encor dans les mœurs le vrai beau qu'ils res-
 pirent.
Par toi leur cœur se forme avec leur jugement :
Leur pensée apprend l'ordre et s'explique aisément ;
Leur langage, leur style, et s'arrange et s'épure.
Ton grand mot, le voici : Restez dans la nature ;
Dans ses heureux sentiers, hélas ! trop peu battus,
Toujours marchent ensemble et talents et vertus.

CÉCILE ET TÉRENCE.

A MON RESPECTABLE AMI

JEAN-FRANÇOIS DUCIS.

Aimable et bon vieillard, toi dont l'ame énergique
Ne ressent point des ans la froideur léthargique,

Dont le talent vainqueur de quatre-vingts hivers
Garde encor sa jeunesse et sa flamme en tes vers;
O des douleurs d'OEdipe éloquent interprète,
Cher Ducis, quand tu viens visiter ma retraite,
Il me semble toujours voir entrer avec toi
L'incorruptible honneur, la franchise, la foi;
Sur tes beaux cheveux blancs qu'un vert laurier cou-
 ronne,
Des talents, des vertus, le double éclat rayonne;
Je pense que le ciel daigne envoyer exprès
La sagesse vivante, et sous de nobles traits,
Pour m'en faire éprouver l'influence prospère,
Et que tu viens bénir mes enfants et leur père.

Le nom de ton ami m'est un titre d'honneur.
Juge avec quel respect, juge avec quel bonheur
J'accepte le présent que tu viens de me faire!
J'ai lu, relu vingt fois cette épître si chère.
O combien je te dois! D'un ami qui n'est plus,
De Collin, cher objet de regrets superflus,
La cendre se ranime à tes vers, à nos larmes;
Tu peins avec amour et d'un ton plein de charmes
Ses aimables travaux, ses champêtres loisirs,
Son clos, son petit bien plus grand que ses desirs,
Et le rare talent qu'il reçut en partage,

ÉPITRES.

Et sa maison des champs, paternel héritage!
Tes vers sont pour nous deux, je suis seul aujourd'hui;
Je n'ai pas le bonheur de les lire avec lui;
Sa muse dignement répondrait à la tienne;
Puis-je, hélas! te payer et sa dette et la mienne?

Essayons cependant. Mais qu'aurai-je à t'offrir?
Voyons; je veux d'un conte amuser ton loisir.
Je donne ce que j'ai. Suspendant mon étude,
Mes propres fictions peuplent ma solitude.
Je m'entoure à mon gré de héros de mon choix:
Ils viennent à mon ordre; ils sont là; je les vois.
Évoquons aujourd'hui du sein de Rome antique
Un illustre vieillard, un auteur dramatique
Dont le nom s'est sauvé du naufrage des temps.
J'ai retrouvé de lui, parmi de vieux fragments,
Un fait que je te veux raconter; et peut-être
Dans quelqu'un de ses traits vas-tu te reconnaître.

Cécile avait cent fois aux Romains enchantés
Fait applaudir ses vers au théâtre chantés;
Aux muses consacrant sa longue et noble vie
Il avait regardé les trésors sans envie;
Des honneurs et des rangs il ne fut point tenté;
Mais sage, libre, heureux, il vivait respecté.

Il vint un des premiers polir un dur langage,
Et de Rome adoucir la rudesse sauvage.
Car tu sais (au collége Horace nous l'apprit)
Que, long-temps insensible aux plaisirs de l'esprit,
Ce peuple usurpateur, altier, ami des armes,
De la victoire seule idolâtrait les charmes;
Et ce ne fut qu'au temps où son pouvoir fatal
Eut enfin renversé la cité d'Annibal,
Qu'il fit des doctes grecs la connaissance utile,
S'informa de Thespis, de Sophocle et d'Eschyle;
Un rapide succès couronna ses travaux,
Et ses maîtres chez lui trouvèrent des rivaux.

Déja ce nouveau jour qui commençait à luire
Répandait le desir et le soin de s'instruire.
Des plus nobles maisons les jeunes héritiers
Associaient l'étude à leurs travaux guerriers.
Scipion, Lélius, couple d'amis fidèles,
De valeur, de bon goût, émules et modèles,
A Thalie en secret offraient un grain d'encens;
La muse leur jeta des regards caressants;
Ces deux jeunes héros goûtaient notre Cécile,
Venaient le visiter dans son modeste asile,
Confidents de ses vers encor sur le métier,
Et sous un si grand maitre heureux d'étudier.

Il aimait à tracer de tendres caractères,
La piété des fils, les droits sacrés des pères,
A peindre le méchant de remords combattu,
A foudroyer le vice, à venger la vertu.
Quittait-il le travail; simple, naïf, aimable,
Le front toujours ouvert, l'humeur toujours affable,
Oubliant ses lauriers et sa gloire d'auteur,
Cécile était bon-homme et s'en faisait honneur.

Un jour, un inconnu pour le voir se présente,
Tout jeune, et n'ayant pas l'apparence imposante :
Ses cheveux noirs, laineux, et son teint basané,
Sous le ciel africain attestent qu'il est né;
Modestement vêtu, l'air encor plus modeste,
Une grace timide accompagne son geste;
Dans ses yeux renfoncés on voit briller l'esprit;
Sous les plis de sa toge un épais manuscrit
Le fait pour un auteur aisément reconnaître.

Vieilli dans la maison, confident de son maître,
L'affranchi de Cécile introduit l'étranger,
Qui bégaye une excuse, et craint de déranger.
D'un regard paternel Cécile l'encourage :
« Voilà comme j'étais, lui dit-il, à votre âge,

« Lorsqu'au vieux Livius [1] j'allai me présenter;
« Il me reçut fort bien, et j'aime à l'imiter.
« Que voulez-vous de moi? Quel sujet vous amène? »

A cet aimable accueil, qui le rassure à peine,
Le jeune homme répond qu'il attend en effet
Des bontés de Cécile un important bienfait.
« On touche aux jours brillants des fêtes de Cybèle ;
« Dans cette occasion, et sainte et solennelle,
« Sur un vaste théâtre aux Romains rassemblés,
« Des spectacles pompeux doivent être étalés.
« J'ose former peut-être un desir téméraire,
« Dit-il; mais si ma pièce à Rome pouvait plaire!
« Si pour mon coup d'essai j'étais assez heureux...!
« L'un des deux magistrats qui président aux jeux,
« L'édile Fulvius, accueillant ma prière,
« De la gloire consent à m'ouvrir la carrière :
« Mais d'abord, m'a-t-il dit, il faut qu'en m'éclairant
« Un suffrage fameux vous serve de garant ;

[1] *Livius Andronicus*, le plus ancien des poëtes latins connus. On rapporte ses commencements à l'an 512 de la fondation de Rome, vers la fin de la seconde guerre punique.

Livi scriptoris ab œvo.
HORAT., Ep. I, lib. 2.

« Allez lire un matin votre ouvrage à Cécile ;
« Il est maître en votre art. En disciple docile
« Je viens solliciter vos leçons, votre appui...
« — Ah! que me dites-vous? Apprenez qu'aujourd'hui
« Tout exprès je termine une pièce nouvelle ;
« On me l'a demandée ; on excitait mon zèle ;
« Nos édiles eux-même (ils l'ont donc oublié)
« A plus d'une reprise instamment m'ont prié
« D'animer leur théâtre et d'embellir leur fête.
« J'ai travaillé long-temps ; ma comédie est prête ;
« La voilà! Comment faire? Ah! vous venez trop tard.
« — Je connais mon devoir en ce fâcheux hasard :
« J'aurai du moins la joie, ajoute le jeune homme,
« De mêler mes transports aux hommages de Rome,
« D'entendre proclamer votre nom glorieux ;
« Je vous quitte. » — En parlant, des pleurs mouil-
 laient ses yeux.
« Eh quoi! de vos chagrins c'est moi qui suis la cause?
« De votre ouvrage au moins lisez-moi quelque chose.
« — Ah! vous me consolez. Pour moi c'est un succès
« Que vous daigniez prêter l'oreille à mes essais.
« — Asseyez-vous. Lisez. Un peu plus d'assurance.
« Comment vous nommez-vous? — Je m'appelle Té-
 « rence.
« — Mon cher Térence, allons; je vais vous écouter.

« Notre art est difficile; il nous faut consulter
« Sur nos productions un ami sûr, sincère ;
« Et nous serons amis, vous et moi, je l'espère. »

Le jeune auteur déroule alors son manuscrit,
Approche un humble siége, et s'y place, et rougit.
Il commence en tremblant une première scène,
Vrai chef-d'œuvre!... Il lisait cette belle Andrienne !
Cécile écoute, admire, enfin est transporté :
« O ciel! quelle élégance, et quelle pureté !
« Votre exposition est nette, naturelle ;
« C'est ainsi dans son art quand le poëte excelle,
« Que l'art même s'efface... Où donc avez-vous pris
« De ce style enchanteur l'aimable coloris? »
Plus la lecture avance, et plus le vieux poëte
Applaudit au lecteur : « Cette pièce est parfaite;
« Continuez, mon fils; j'attends le dénouement,
« Et puis je vous dirai quel est mon sentiment. »
Lorsqu'enfin il arrive à la dernière page,
« Ne pas jouer cela !... Ce serait bien dommage !
« Je veux vous y servir, dit Cécile; je dois
« Des édiles, pour vous, déterminer le choix.
« Ils m'en remercieront en voyant l'Andrienne.
« Térence, vous serez l'honneur de notre scène.
« Il vaut mieux que mes vers cette fois soient perdus,

« Et que je laisse à Rome un poëte de plus.
« Je sers l'art et moi-même en vous rendant service.
« — Eh quoi! vous me feriez un si grand sacrifice;
« Et j'obtiendrais de vous cet appui généreux?
« — Surpassez-moi, mon fils; je serai trop heureux. »
Il l'embrasse à ces mots. Cécile tint parole.

Bientôt on entendit aux murs du Capitole
Tout un peuple charmé par le jeune Africain
Lui donner le surnom du Ménandre romain.
Son vieil ami jouit de sa naissante gloire.

Que nous devons, Cécile, honorer ta mémoire!
Ah! quand le temps, jaloux de tes nombreux travaux,
Ne nous en a laissé qu'à peine des lambeaux,
Cette bonne action, digne de nos hommages,
Doit nous faire encor plus regretter tes ouvrages.

Eh bien! ce trait touchant de sublime bonté,
Je te connais, Ducis, il ne t'eût rien coûté;
Qui jamais moins que toi connut la jalousie?
Digne amant de la gloire et de la poésie,
Heureux de tes succès, mais sans t'en éblouir,
De ceux de tes rivaux tu sus encor jouir;
Tu vis avec transport naître sur notre scène

Plusieurs jeunes talents, l'amour de Melpomène ;
Tu suivis de tes vœux leur glorieux essor ;
Aussi tous, contemplant, dans leur digne Nestor,
L'accord d'un beau talent et d'un beau caractère,
T'ont nommé leur ami, leur modèle et leur père.
<div style="text-align:right">ANDRIEUX.</div>

ÉPITRE

A MON AMI RICHARD.

Ami, que de bonne heure ont vivement frappé
Et la mort si soudaine, et le temps si rapide,
 Qui, de ce monde détrompé,
Courus souvent, pensif, de Dieu seul occupé,
Le chercher au désert dont ton cœur est avide ;
Nous avons quelquefois, dans des bois ténébreux,
 Quand les vents plaintifs de l'automne

Courbent le chêne qui frissonne,
Et font voler au loin les feuilles devant eux,
Nous avons ri du monde et des biens qu'il nous donne.
 Eh! mon ami, nous disions-nous,
 Pour être sages, soyons fous.
 Que nous font et sceptre et couronne?
 Ces biens dont il est si jaloux,
 Fuyons-les, nous les aurons tous.
 Le monde est à qui l'abandonne.
Mais par ce monde, hélas, encor trop caressé,
 Je ne me suis point enfoncé
 Comme toi dans la Thébaïde.
Et s'il me faut tout dire, au lieu d'un clair ruisseau,
Trop souvent, vieux pécheur, pénitent peu rigide,
Avec quelques mondains, en parlant mal de l'eau,
J'ai bu, non sans plaisir, tout frais de mon caveau,
D'un joli vin d'Arbois, dont il n'est jamais vide.
Ce régime, Richard, n'est point du tout dévot;
 Mais il est coulant, c'est le mot.

Ah! quand la mort soudain nous rappelle au calvaire,
Qu'un ami qui craint Dieu nous devient nécessaire!
Que sa chrétienne main nous ouvre de trésors!
 On ne demande point alors
Si son front est trop grave, ou sa voix trop sévère.

Il place auprès de nous cet éloquent flambeau
Qui nous dit : Pense à toi, c'est ton heure dernière.
Il y met à genoux le zèle et la prière.
Sur mon lit de douleur se lève un jour nouveau.
Quand je sors de ce monde, il m'enfante pour l'autre,
 Et mon ami, c'est mon apôtre,
Qui m'affermit tremblant sur le bord du tombeau.
Que l'amitié chrétienne est noble, utile et sûre !
Elle nous vient du ciel, et non de la nature.
Quels qu'ils soient, dans son sein les mortels sont
 égaux.
Que s'y dispute-t-on ? Des vertus et des maux.
Mais qui diviserait des cœurs que Dieu rassemble ?
Par lui, dans lui, pour lui, l'amour les lie ensemble.
Déja hors de ce monde, au ciel ils sont admis ;
Et, n'étant point rivaux, ne sont point ennemis.
O paix inaltérable ! ardeur vive et céleste !
Par vous on sert Dieu seul ; on souffre tout le reste.
Ami, par ta retraite heureux et protégé,
Tu goûtais ses douceurs, lorsque j'ai voyagé :
Le destin s'en mêla. Jamais, par caractère,
Je n'eusse été, je crois, voyageur volontaire.
Auprès de mon foyer j'eusse aimé cent fois mieux
Vieillir humble habitant du toit de mes aïeux,
Que revenir chargé (pauvre des biens du sage)

De luxe, d'avarice, et de tout l'or du Tage.
Tout projette en ce monde, et s'agite, et pourquoi?
C'est pour ne pas savoir vivre en repos chez soi.

Mes courses cependant n'ont pas pu me distraire
De ce commode instinct qui m'a fait solitaire.
A Dresde j'ai vu l'Elbe, et l'Oder à Breslau,
A Vienne le Danube, à Prague la Moldau.
 C'est là que sur un pont antique,
Digne ouvrage des rois, monument catholique
 Par les douze apôtres paré,
Dans le jour éclatant d'un été magnifique
Vint m'offrir son front pur, d'étoiles entouré,
De la confession le martyr révéré.
Ce saint jeune et célèbre est Jean Népomucène.
Confesseur d'une belle, et chaste, et tendre reine,
Pressé, cent fois pressé par son injuste époux
De trahir ses secrets, tourment d'un cœur jaloux,
Ce roi, pour le séduire, employa les caresses,
L'attrait d'un grand pouvoir, et faveur, et promesses.
Vains efforts!—Obéis.—Non.—Je le veux.—Jamais.
Sur son ordre, à ce mot, du haut de son palais
Que baigne la Moldau de ses grottes profondes,
Déja d'affreux soldats l'ont jeté dans ses ondes.
Triomphez, triomphez, prêtre du Dieu vivant.

La Moldau vous reçoit dans son gouffre écumant,
Elle est votre tombeau ; mais une fin si belle
A mis dans votre main une palme immortelle.
On m'a montré la place où son front rayonnant
De cinq étoiles d'or se ceignit en tombant.
Aussi sur tous les ponts, dans la Bohême entière,
On salue, en passant, une image si chère,
Cet ange du silence, au fond des eaux plongé,
Du livre des sept sceaux, aux pieds de Dieu, chargé.
Le flot, sous tous les ponts, semble, exprès plus rapide,
Fêter de la Moldau le martyr intrépide.
Il n'est point de beauté, qui, d'abord, au printemps,
Du front du jeune saint, protecteur de ses champs,
Des plus brillantes fleurs n'orne encor les étoiles.
De ton secret divin épaississant les voiles,
Sainte religion, comment accomplis-tu
(Lorsque la loi, l'autel, le trône, est abattu,
Quand de mœurs sur la terre il n'est plus de vestige)
D'un silence éternel l'incroyable prodige ?
Mais sur tant d'autres lieux, sur tant d'autres états,
Où le desir de voir eût pu tourner mes pas,
Que n'ai-je au sein de Londre, en méditant sur
 l'homme,
Vu le sceptre des mers, et vu la croix dans Rome !
Mais je ne me perds pas dans des sujets si grands.

Homme et simple poëte, assis dans ces deux rangs,
Que des rois, des états les monuments m'échappent,
Ce sont les grands talents, les grands noms qui me
<div style="text-align:right">frappent.</div>
Pourquoi courir si loin voir d'illustres tombeaux,
Quand s'offrent à nos yeux tant de nobles berceaux ?
Où donc est né Pascal, La Fontaine, Molière,
Corneille, Bossuet, Montaigne, La Bruyère,
Descartes, Montesquieu ? mais il est dans nos cœurs
Des songes, des vœux sourds, des goûts toujours vain-
<div style="text-align:right">queurs,</div>
Chacun rêve à son gré; chacun, à sa manière,
Se fait une patrie, un bonheur sur la terre.

Cher canton d'Appenzel, ah! lorsqu'au doux printemps
Tout verdit sur ses monts, dans ses prés, dans ses
<div style="text-align:right">champs,</div>
Que n'ai-je vu jadis y fêter la jeunesse,
Vivant tableau d'amour, de mœurs et d'alégresse !
Avant que de mourir, que n'ai-je au moins chanté
De ce jour solennel ce qu'on m'a raconté,
Ces danses, ces pasteurs offrant aux pastourelles,
Pour dons, de simples nids, pour dons, des fleurs nou-
<div style="text-align:right">velles;</div>
Tout un monde si jeune, agneaux, amants, époux,

Leurs chants..! Comment vous peindre en vers dignes
de vous,
Ris naïfs, purs festins, innocentes images,
Que Paphos ne connut jamais sur ses rivages?
N'existeriez-vous plus, spectacles pleins d'attraits?
Ne fourniriez-vous plus de vers qu'à mes regrets?
Mes regards de vous voir étaient dignes peut-être.
Du pays des bergers deviez-vous disparaître?
Adieu, chastes tableaux, qui ne lassez jamais!
Hélas! ce fut mon sort: poëte humble et champêtre,
Né pour vivre content, forcé de ne pas l'être,
Je n'ai vu que ceux que je hais.
Quel cœur n'a pas gémi de ses peines muettes?
Moi, j'en porte aussi de secrètes
Dont je soupire, et que je tais.
Tout passe avec le temps, tout s'altère et tout change;
Vice, vertu, douleur, plaisir, tout est mélange;
C'est une coupe à boire, et Dieu nous la mêla.
Jusqu'au fond, douce, amère, il le faut, buvons-la;
Mais pour ne pas souffrir il faudrait être un ange.
Souffrons donc, Dieu le veut. Toujours il s'écoula
De son intarissable et facile clémence,
Lorsque plus forte est la souffrance,
Un baume qui la consola.
O quel tourment! Souffrons. Encor! Nous y voilà:

C'est l'instant de la récompense.
Plus d'horloge et de temps. L'éternité commence.
Nous mourions : allons vivre. Ami, la tombe est là.

~~~~~~~~~~~~~~~~~~~~~~~~~~~~~~~~~~~~

# ÉPITRE

## A NÉPOMUCÈNE LEMERCIER.

Nous l'avons dit cent fois, mon cher Népomucène,
Oui, sans doute il existe, on distingue sans peine,
Sous le nom de génie, un instinct précieux
Qui sur le grand artiste est versé par les cieux.
Cette ardente vigueur, sève active et vivante,
Bientôt l'émeut, l'étonne, et l'enflamme, et l'enchante.
Raphaël crayonnant s'écria : Des couleurs !
Et l'abeille, en naissant, se jette sur les fleurs.
Dans ce champ des beautés qui parent la nature,
De cent miels différents l'or rayonne et s'épure.
Sous des ciseaux hardis, sous de riants pinceaux,

Jupiter prend sa foudre, et Vénus sort des eaux.
Du peintre, du sculpteur, le poëte est le frère :
La nature comme eux l'aime, l'instruit à plaire;
Excepté son art seul, tout paraît le gêner.
Son talent est un charme, il s'y laisse entraîner.
Tout charme est un tyran, sitôt qu'il nous possède;
Il lui faut obéir, il faut que tout lui cède.

Mais le Parnasse ingrat à ses chers nourrissons
N'offrit pourtant jamais ni pampres ni moissons.
Jamais, dans ses flots purs, à l'œil le plus avide
N'apparut un grain d'or dans l'onde Aganippide;
Et je vois sur ses bords, dans le sacré vallon,
Mille amants implorer les faveurs d'Apollon :
Trop heureux si le ciel les eût tous faits poëtes !
Sur des gazons fleuris, sous de fraîches retraites,
Ils goûtent, sans obstacle, heureux de leurs desirs,
Une peine charmante, ou d'innocents loisirs.

Le lecteur, dans leurs vers, pour eux souvent stériles,
Rencontre un sel piquant ou des leçons utiles.
Ce rêveur immobile, assis sous des couverts,
C'est ce bon La Fontaine instruisant l'univers.
Molière met à nu Tartufe qu'on déteste,
Le traîne en plein théâtre, ou se peint dans Alceste.

Bon-homme avec humeur, l'Homère du Lutrin,
En goût, en poésie est juge souverain.
Avant lui l'art des vers naquit avec Malherbe :
L'ode acquit sur sa lyre un ton juste et superbe ;
Par lui la mort se plut à publier ses lois,
Et brava la consigne et la garde des rois.
A table avec Vénus, Chaulieu se plaît à rire ;
Des secrets du couvent Gresset va nous instruire.
Parmi les jeux, les ris, les graces, les plaisirs,
Mille auteurs, tous français, sont rivaux des zéphyrs.

Quel bonheur enivrait et Racine et Corneille,
Lorsqu'un souffle sacré divinisa leur veille !
Polyeucte ! Athalie ! ah ! leur nom glorieux
Par vous s'élève encore, en planant dans les cieux ;
Et vous, nouveaux Davids, sur vos harpes mystiques
J'entends pour l'Éternel retentir vos cantiques !

Heureux qui, sans orgueil, sur le coteau sacré,
Cultive un laurier pur, de sa muse assuré !
Il n'aura pas besoin, sachant ce qu'il doit croire,
De se tromper soi-même et de rêver sa gloire.

Mais la vieillesse arrive, et le besoin affreux
Gagne, atteint un poëte et fier et malheureux.

Son front, ceint de lauriers, sous leurs feuilles divines
N'aura que trop senti se glisser les épines.
Où la gloire brillait, le péril fut caché.
Ah! ce laurier tardif, moins cueilli qu'arraché,
Songe, charme, et tourment de notre courte vie,
Qu'au milieu des serpents nous dispute l'envie,
Après trente ans d'efforts, quand on peut l'acquérir,
Orne enfin nos tombeaux, sans jamais les rouvrir.

Auteurs, vous payez cher, ivres de sa conquête,
Ce superbe rameau qui croît pour votre tête!
Mais l'amant éperdu, mais l'amant transporté
Fut-il par un obstacle un moment arrêté?
Léandre au sein des flots s'est plongé dans l'orage,
Et rend grace à l'éclair qui le guide au rivage.
Mais le savant caché pâlit de ses efforts :
L'avare sur les mers court chercher des trésors.
Alexandre, dans l'Inde entraîné par la guerre,
Combat, sue, et s'essouffle à conquérir la terre,
Tandis qu'en paix Corneille, assis à ses foyers,
Se conquiert toute Rome, en peignant ses guerriers,
Et que, du goût français prêt à fonder l'empire,
Boileau ronfle en plein greffe; et rêve la satire.

Mais il est des mortels d'un naturel plus doux,

Sans ruse, indépendants, de leur repos jaloux,
Errant sans cesse au gré d'une planète heureuse,
Qui, dans l'accès charmant de leur muse rêveuse,
Semblent trouver leurs vers en les sentant venir,
Et n'avoir plus besoin que de s'en souvenir.
La Fontaine et Panard étaient de cette espèce :
Ils n'avaient point au monde envié sa richesse ;
Ils avaient pris de lui tout ce qu'il a de mieux,
La liberté, la paix, ces doux présents des cieux.
Panard ( je l'ai connu ) me parut un bon-homme,
Pauvre et toujours content, vivant on ne sait comme,
Vieil enfant qu'on attrape, en ayant la pudeur
Et sur son front joyeux la facile candeur.
Parlerai-je de moi? Si ma mémoire est bonne,
On m'a trompé souvent, je n'ai trompé personne ;
Et si plus d'un renard m'a jadis attaqué,
Il n'en est pas sur cent un seul qui m'ait manqué.
A ce peuple innocent il ne faut point d'affaire.
Que j'ai toujours haï la fourbe et le mystère !
Mais ta raison, ton air, tes traits, ta vérité,
Cher ami, m'ont d'abord offert la sûreté.
Nos penchants s'accordaient, nous nous savions d'a-
    vance ;
L'hymen sacré des cœurs naît de leur ressemblance.
Que dis-je? il est tout fait, et sans peine affermi.

Notre instinct mieux que nous sait juger d'un ami.
Tu vins voir quelquefois, dans le loisir du sage,
Mon petit bois, mes fleurs, l'ermite et l'ermitage;
Tu n'y trouvas point l'or, les grands, les dignités,
Mais le sommeil tranquille assis à mes côtés:
Rien n'y troubla nos goûts, notre entretien des muses;
Du terrible et des riens, comme moi, tu t'amuses.
Aux tragiques accents tu joignis les pipeaux;
Né pour peindre les cours, tu chantas les troupeaux;
Pan toujours protégea l'ami de la houlette:
Par Joséphine aussi te voilà comme Admète:
Excepté d'être roi, chez vous tout est pareil;
Douce communauté de cœurs et de sommeil!
Il est facile et pur le bonheur de famille!
Un soupir pour la mère, un souris pour la fille;
Sans un si tendre hymen, par l'amour invoqué,
En mourant, cher ami, ton bonheur m'eût manqué!
Mais on craint l'avenir sur un passé coupable.
Nos souvenirs, l'hiver, tout nous est formidable:
Une neige flétrie, et nos demi-frimas,
Dans une fange humide ont sali nos climats.
Les fleurs ne naîtront plus; et le peu qu'il en reste,
Le nord l'emportera. Chargé d'un froid funeste,
Borée accourt et souffle... Ah! si le doux zéphyr
Après un long hiver peut enfin revenir,

( Car ne nous flattons point, race trop criminelle,
Méritons-nous encor d'entendre Philomèle?)
Va dans cette vallée, asile des neuf Sœurs,
Où le calme et l'étude épanchent leurs douceurs;
Où courait Catinat pour oublier Versailles;
Où Rousseau de Paris se cachait les murailles,
N'aimant qu'à voir le vrai, les champs, et ses foyers;
Où Grétry vient dormir sous leurs communs lauriers.
Il semble avec Jean-Jacque habiter l'Ermitage,
Et battre encor des mains au Devin du village.
Oui, c'est là que Taunay, par son goût entraîné,
Peignit d'après ses mœurs ( père, époux fortuné,
Cachant, non sans éclat, sa vie heureuse et pure),
Les plus charmants tableaux qu'inspira la nature.
Riant Montmorency [1], qu'il me plut ton séjour,

---

[1] J'ai habité quelque temps ce charmant endroit avec ma première femme Élise, et mes deux filles, Aure et Henriette, encore dans l'enfance. Mon bonheur eût été d'y passer mes jours, au sein de la vie domestique, d'une belle retraite champêtre, et du plaisir de me livrer à la poésie pastorale et tragique, travail auquel je me sentais appelé par la nature. Telle était ma secrète et chère résolution : mais la faible poitrine de ma femme m'obligea de revenir bientôt à Paris, où je ne tardai pas à la perdre, en attendant que le même fléau me condamnât à survivre aussi à mes deux filles. Je

Quand mon cœur palpitait de jeunesse et d'amour !
Voilà, voilà tes bois, tes champs et tes prairies,
Les cent vergers en fleurs, ton lac, mes rêveries !

Imagination ! tyran que j'ai chanté !
Ton charme est invincible, il est illimité.
Le poëte est par-tout : amour, crime, innocence,
Il peint tout sur sa toile; il touche un orgue immense :
Cet orgue est dans son ame, et met en son pouvoir
D'innombrables claviers que lui seul fait mouvoir.
On dirait qu'il les presse; et, par sa main légère,
Qu'il règne, en l'agitant, sur la nature entière ;
Qu'il emplit, à son gré, doux, terrible et profond,
Ses cent roseaux d'argent du souffle d'Apollon.

Magicien charmant, adorable Protée,
C'est ainsi qu'il commande à notre ame enchantée,
Qu'il prédit, et qu'il tient tous les temps, tous les lieux,
Et le sceptre, et la foudre, et l'enfer, et les cieux.
Mais, s'il peut par sa verve et de vives images

---

n'oublierai jamais que, pour m'aller établir à Montmorency avec ma famille, je passai par Saint-Denis le même jour où y entrait madame Louise, pour y prendre possession de sa solitude dans le monastère des Carmelites.

M'entraîner à Tibur sous les plus frais ombrages,
Il peut aussi sur moi, perdu dans les déserts,
Verser des monts de sable agités dans les airs ;
Il peut m'ensevelir, glacé par la froidure,
Sous les frimas du nord, tombeaux de la nature ;
En chantant les combats, Mars, ses cris, sa fureur,
Il peut, troublant mon sein, y porter trop d'horreur.
Ah! si mes vers jamais t'ont rendu quelque hommage,
Muse, à qui je dois tout, n'environne mon âge
Que de doux souvenirs, que d'innocents objets!
Que je rêve Arcadie, Hémus et ses forêts,
Le chant de deux bergers, le désert qui repose,
Pour nous donner le miel la jeune abeille éclose.
Que je rêve les fleurs, et les bords fortunés
Où l'Arioste, Homère, et le Tasse, sont nés ;
Et la beauté sensible avec la grace unie:
Andromaque, Didon, Ève, Inès, Herminie.
Arrachant les forêts, tout nu, pâle et jaloux,
Quand Roland vagabond fait mugir son courroux,
Sous sa grotte, à l'écart, qu'Angélique amoureuse,
Des feux du beau Médor sort encor plus heureuse!
Sur la mousse et les fleurs du plus doux oreiller
L'amour va m'endormir... si j'allais m'éveiller?

Imagination, si féconde en prodiges!

Je ne dispute point le charme à tes prestiges.
Mais, ciel! que de périls et d'attraits sur tes pas!
Je m'y crois près d'Armide, et j'y crains ses appas.
Par quel art enchanteur, quelles douces adresses,
Tu sais chercher, surprendre, exciter nos faiblesses,
Nous en ôter la crainte, et verser dans nos cœurs
Le poison des desirs, des transports, des langueurs!
Dans tes états charmants tout brille et se colore.
Le devoir qui les fuit vers eux se tourne encore.
De tes songes long-temps on aime à se bercer.
Eh! qui de tes romans peut se débarrasser?
Qui sait si ton étrange et suspecte puissance
Ne nuit pas au bon sens, au calme, à la constance,
Que dis-je, à la vertu? ta flexibilité
Fait, sans cesse, à tous vents mouvoir ma volonté.
Dieu fit pour l'homme exprès son amour et sa crainte,
Et de ses traits en lui fit resplendir l'empreinte,
Et lui transmit d'un père et le cœur et le nom.
Il l'a, comme en un trône, assis dans sa raison :
Il y mit le droit sens, la bonté, la justice,
Le noble amour de l'ordre et la haine du vice;
Attachant aux vertus leur prix dans leurs efforts,
Le calme à l'innocence, aux forfaits les remords;
N'ayant jamais permis que l'homme, son image,
Ait pu voir de sang-froid le crime qui l'outrage.

Quand, m'offrant Cléopâtre, et de sa coupe armé,
Corneille peint sa rage, en paraît animé,
Qu'il se change en furie, en exécrable mère,
Et que, fumant encor du sang du second frère,
A l'autel de l'hymen, prêt à les couronner,
Il flatte deux amants qu'il veut empoisonner;
Quand Corneille, en un mot, si grand, si magnanime,
De lui-même eût osé commettre un si grand crime,
Eût-il pu dans ses vers nous l'offrir? Non : soudain
Sa plume accusatrice eût tombé de sa main.
Du ciel, du ciel ainsi le veut la loi suprême :
Jamais un scélérat ne se peindra lui-même.
Que l'atroce Roger [1], que ce tigre ose enfin
Démurer, s'il se peut, le cachot de la faim;
Qu'il y voie à loisir le squelette d'un père,
Mort d'horreur, immobile et glacé sur la pierre,
Mort déchirant sa chair; que sur ses ossements
Il distingue, attentif, les os de ses enfants,
De ne pas s'abhorrer il ne sera plus maitre.
Pour Ugolin, pleuré par les pères à naître,
Il ne concevra pas l'excès de sa fureur.

[1] Roger, archevêque de Pise, dont le comte Ugolin dévore le crâne dans l'Enfer du Dante : c'est le plus beau morceau de poésie qui existe dans le genre terrible.

# ÉPITRES.

De ce tombeau rouvert parcourant la terreur,
C'est le ciel qui le veut, pressé par ses murailles,
Pour venger Ugolin, il en prend les entrailles,
Va s'asseoir sur sa pierre, et là, sans mouvements,
Seul, de l'enfer du Dante épuise les tourments.

Ne nous y trompons pas; de tout temps, sur la terre,
Il existe, invisible, un tribunal sévère.
L'ame douce en ce monde en jouit doucement.
Tout coupable y subit son juste châtiment :
Tout crime a son supplice; il y tient, il y cloue,
Sous sa roche Sisyphe, Ixion sur sa roue.
Cet avare est Tantale, altéré par les flots,
Qui de dépit, de soif, sèche au milieu des eaux.
Vous qu'un grand attentat unit aux Danaïdes,
O que d'espoirs vont fuir de vos urnes perfides!
Et toi, fameux vautour, quel mortel dans son sein,
Peut-être parmi nous, t'offre un affreux festin!
Notre Tartare aussi poursuit les parricides.
J'y vois au lieu de trois courir cent Euménides,
Cent hydres s'y dresser, rouler cent Phlégétons,
Et l'enfer des vivants s'emplir sous d'autres noms.
Oui, Dieu même ici-bas lâcha son épouvante :
Il remit sa terreur entre les mains du Dante.
Jeunes amants des arts, contre l'audacieux

Révélez et la marche et le pouvoir des cieux !
Percez les murs, voyez. Quand tout meurt et tout
    change,
Sont-ils morts vos aïeux, Raphaël, Michel-Ange,
Le Dante, Pergolèze, avec tous leurs lauriers?
Les trônes, l'airain s'use, et leurs noms sont entiers.
Savez-vous d'où leur vient cette gloire infinie?
La vertu fut chez eux la source du génie :
Leur génie habitait dans le fond de leur cœur,
Et leurs conceptions y puisaient leur vigueur.
C'est là que mûrissaient leurs beautés éternelles;
De là que s'élançaient leurs audaces nouvelles.
Méditez-les, séchez, consumez-vous d'ardeur :
Mais n'écoutez pas trop, frappés de sa splendeur,
L'imagination, si prompte à vous séduire.
Retenez vos pinceaux, vos doigts brûlant d'écrire.
Le plan d'abord, le plan ! l'inflexible unité !
Que tout y soit d'accord, tout y soit arrêté.
Ouvrez-vous dans les airs des routes inconnues ;
Mais qu'un but, un frein sûr vous règle dans les nues.
Que votre enchanteresse, avec tous ses attraits,
Pare alors la raison sans la guider jamais.
Craignez donc en l'aimant cette belle ennemie.

Cependant des vertus c'est quelquefois l'amie ;

Mais, hélas! trop souvent elle entraîne aux excès
Un naturel terrible et voisin des forfaits.
Vous, qui tout près du crime en sentez les alarmes;
Venez de la vertu contempler tous les charmes,
Tomber à ses genoux, de ses rayons percés!
Trop heureux les mortels sur sa trace empressés!
Préservez-moi, grands dieux, ou qu'à l'instant j'expire,
D'un cœur où le remords s'enfonce et le déchire!
Fonde plutôt sur moi tout ce globe abattu,
Que d'avoir un instant à pleurer la vertu!

O céleste vertu! tout méchants que nous sommes,
Tu conserves encor quelques droits sur les hommes.
Sans excès merveilleuse, admirable sans bruit,
Tu défends qui t'opprime, et cherches qui te fuit.

C'est ainsi que Socrate éclata dans Athène,
Donnant un grand spectacle à la nature humaine.
O Muses! chastes sœurs! sur un luth adouci,
Chantez, chantez Socrate! il fut poëte aussi.
Ce grand homme enchaîné, que son calme enveloppe,
Mit en vers le génie et les fables d'Ésope;
Sous ses attraits sacrés il offrit la raison;
Adorateur de l'ordre, il enseigna Platon;
Montra ce qu'on savait, nous apprit à l'apprendre,

A ne jamais monter, à ne jamais descendre,
A respecter notre âme, à maîtriser nos sens,
A bien voir la beauté, la hauteur du bon sens.
Pour être sage, heureux, sans que tel on nous nomme,
Il cria son secret : c'était d'être honnête homme,
Patient, ami sûr, vrai, juste, officieux,
Toujours restant au poste où nous ont mis les dieux.
Ses juges vont aux voix : il leur dit sans colère,
« Dois-je vivre ou mourir ? Voyez, c'est votre affaire.
« Moi, j'obéis aux lois. » Puis, calme, en sûreté,
Il boit et leur ciguë et l'immortalité.

# ÉPITRE

## A M. ODOGHARTY DE LA TOUR.

Fin d'avril 1811.

De La Tour, il est vrai, ma muse appesantie
D'un été sans soleil s'est long-temps ressentie.

Son automne sans fruits n'eut pas de ces beaux jours,
Du peintre et du poëte ordinaires amours.
L'hiver maussade et dur, triste, et souillant la terre,
Même avec des frimas n'eut point de caractère ;
Mais le printemps s'avance, et, réchauffant mon cœur,
De la nature encor m'annonce la vigueur.
Sous d'antiques forêts mon ame rajeunie
Voit apparaître au loin Corneille et son génie.
Mon luth se tairait-il, lorsque dans ses déserts
Du rossignol craintif j'entends les premiers airs ?
Maintenant qu'il revient, je serais sans excuses.
Ses chants et ses amours ont réveillé les Muses.
Déja Mai renaissant nous promet ses couleurs,
Mon petit bois sa feuille, et mon jardin ses fleurs.
A ses concerts, ami, le printemps nous invite.
Viens, ta cellule est prête et veut voir son ermite.
L'*alleluya* joyeux fait entendre son chant.
Sous son laurier pascal le jambon nous attend :
Sur mon ongle, en riant, la goutte que je pose
Dans son tremblant rubis m'offre un jus qui l'arrose.

O mon cher de La Tour ! sitôt que tu parais,
Ton seul aspect m'apporte et le charme et la paix.
La paix ! ah ! par l'erreur, les livres, les systèmes,
N'allons pas, mon ami, la troubler dans nous-mêmes.

La paix! ah! sur la terre est-il un plus grand bien?
Avec elle tout plait, sans elle tout n'est rien.
Devant sa table assis, vois-tu ce philosophe?
Son horloge a sonné, bientôt le jour s'approche.
Dans son sommeil souvent je crois qu'il fut troublé.
Oui, la main sur son front, il me semble accablé.
Il sourit, il s'attriste, il s'affermit, il doute.
Qu'a-t-il? il s'interroge; il va parler: j'écoute.
« Quoi! sans cesse, dit-il, inquiet, tourmenté,
« Je cours donc, sans l'atteindre, après la vérité!
« Je donne à l'ombre un corps, un visage au mensonge.
« Tout ne sera, ne fut, n'est-il donc qu'un vain songe?
« Que croire? où se fixer?—Va, crois ton cœur, entends
« Ces petits d'hirondelle, affamés et criants,
« Tout nus, sans plume encore, instruits par la nature,
« Au père universel demander la pâture. »

Enfin, tout ce qui vit parmi les animaux,
Qui marche, rampe, vole, ou nage au sein des eaux,
Obéit sans murmure à des lois éternelles.
Dans ce vaste univers il n'est point de rebelles.
Seul, voudrais-tu donc l'être? Eh! dis-moi, le peux-tu?
Tu crois à l'innocence, à l'ordre, à la vertu:
Plus sage et plus heureux, crois encore au mystère
D'un Dieu qui par bonté vint éclairer la terre.

# ÉPITRES.

Il parla. Qu'a-t-il dit? Nous pouvons en juger.
Mais l'abyme est auprès. Comment l'interroger ?
Le prodige est par-tout. Conçois-tu les merveilles
Qu'enferment ces palais bâtis par tes abeilles;
Comment de tes brebis croissent les nourrissons,
Verdissent tes vergers, jaunissent tes moissons;
D'où te vient cette pluie et douce et printanière;
Quel miracle a de fleurs émaillé ton parterre?
Crois ces roses, ces lis, qui germent sous tes yeux,
Et ce doigt immortel qui fait tourner les cieux.

Mais enfin ce bonheur où nous tendons sans cesse,
De qui l'attendrons-nous? Du ciel, de sa sagesse.
Dans ses desirs sans borne, en ses projets sensés,
La passion veut tout, et la nature assez.
Que nous dit la raison ? Abstiens-toi, doute, arrête.
Mais nous chantons le port, et cherchons la tempête.
L'homme hors de lui-même est sans cesse emporté.
Il croit, sans les excès, n'avoir point existé.
Au triste sort d'Adam depuis qu'Ève enchaînée
Vers la pomme fatale, hélas! fut entraînée;
Depuis que, séduisant un trop facile époux,
( Pouvoir qui doit encor long-temps régner sur nous!)
Dans son esprit charmé, crédule, elle eut fait naître
De ce fruit enchanteur l'espoir de tout connaître;

Sur la foi du serpent, ce couple ambitieux
Rêva que tout-à-coup ils deviendraient des dieux.
L'orgueil, Adam, l'orgueil fit ton désastre extrême.
Il est semblable à nous, dit l'Éternel lui-même.
Par la crainte à sa honte un voile fut prêté ;
Et pourtant de son ame il vit la nudité.
Dans la nature alors tout perdit l'équilibre.
Ainsi, né tempérant, roi de lui-même, et libre,
L'homme, en proie aux excès, n'a plus de vrais plaisirs.
La fougue et le caprice irritent ses desirs.
L'attrait des passions, l'orgueil et sa démence
L'enflent du faux besoin d'une vaste existence,
Qui lui creuse un abyme, et va l'ensevelir
Dans les langueurs d'un vide impossible à remplir.

Ces mêmes passions, abattez leur barrière,
D'horreur et de débris s'en-vont couvrir la terre.
Ainsi, les fils d'Éole, en son antre enfermés,
Rugissent de fureur de s'y voir comprimés.
Veiller, régner sur soi, fuir ou vaincre le vice,
Voilà de la vertu le plus noble exercice.
Le devoir pèse, il coûte. Oui, mais est-il rempli,
L'air devient plus léger, le ciel s'est embelli.
Le jour de l'Éternel devant moi semble éclore,
Jour qui n'a jamais vu de couchant, ni d'aurore.

Ce front pur, virginal, m'enivre de pudeur,
Et ce beau lis naissant m'imprime la candeur.
Avec notre ame en paix notre œil aussi s'épure.
Tout, quand nous nous plaisons, nous plaît dans la nature.
Que dis-je? des beaux-arts les sublimes beautés
Descendent plus avant dans les cœurs enchantés.
Pergolèze, ah! dis-moi par quels célestes charmes
Ton chant gémit, décroît, s'éteint, meurt dans mes larmes.
Raphaël, ah! j'entends, à l'aspect des bourreaux,
Les mères dans Rama crier sous tes pinceaux.
Satan combat, rugit; l'enfer s'arme, il s'embrase;
L'archange prend sa lance, il le touche et l'écrase.
Cécile, ah! par ta lyre et ta bouche et tes yeux
J'aspire et ton extase et les concerts des cieux.
Paul instruit, Platon doute, et Socrate est en peine.
Le vrai Dieu n'est donc plus inconnu dans Athène!
Quel art, hors de sa chair, de son humanité
A fait jaillir le Verbe? Oui, sa divinité
Devant les trois témoins qu'accable sa lumière,
Libre, au haut du Thabor, resplendit tout entière.
Michel-Ange, ô comment sur ce temple éternel
Où saint Pierre a sa tombe, et la croix son autel,
De ton doigt jusqu'aux cieux, avec tant de puissance,

As-tu, comme en jouant, lancé ce dôme immense?
Génie, oui, la hauteur de ta conception
Nous fait frissonner d'aise et d'admiration;
Nous plaît par la peur même en des sujets terribles.
Mais nous aimons sur-tout à nous trouver sensibles.
Quand dans leurs longs replis deux énormes serpents
Tiennent enveloppés un père et ses enfants;
Quand le plus jeune lutte et presque se dégage;
Quand le plus fort expire, étouffé par leur rage;
Quand le malheureux père enfin, mourant trois fois,
De ces serpents gonflés qu'il presse entre ses doigts
Vainement de son sein écarte la furie;
Ma douleur a son charme, et ma pitié s'écrie.
Je ne vois plus alors dans tout ce bloc souffrant
Ni le marbre animé, ni le marbre expirant,
Je vois Laocoon, calme en ses sacrifices,
Homme, pontife et père, au milieu des supplices.

Non, non, l'affreux pervers, l'ingrat fait à mentir,
S'il voit tant de beautés, ne peut pas les sentir.
Eh! comment du génie atteindrait-il la flamme,
Quand la vertu l'accuse et n'est plus dans son ame?
O vertu! c'est par toi que, purs et consolés,
Nos jours de quelque joie en tout temps sont filés.
Le ciel qui par bonté t'attache à notre suite

Assiste à nos efforts, les sert, les facilite.
Oui, l'honnête homme pauvre a trouvé le bonheur;
Il vit de son travail, il y met son honneur;
A lui-même il s'est dit, fidèle à sa promesse,
Gagnons ce qu'il nous faut, sans chercher la richesse.
Il l'a dit dans son cœur; et Dieu secrètement
Sur cet autel du pauvre a reçu son serment.
Et moi, j'ai fait aussi mon vœu (doux vœu que j'aime!)
C'est de vivre par moi, moi seul, toujours le même.
Est-il sort plus heureux? Tu sais, cher de La Tour,
Si Plutus m'a jamais aperçu dans sa cour;
A bien compter de l'or si ma main fut habile.
Une bourse en tout temps me fut presque inutile.
Ma mère avec plaisir a ri plus d'une fois,
Me voyant me reprendre et compter par mes doigts.
« Eh bien! mon pauvre enfant, as-tu trouvé ta somme?
« Il le faut avouer, Dieu te fit un bon homme. »
Je crois qu'elle eut raison, je n'en suis pas fâché.
O ma mère! ô trésor de mes bras arraché!
Chauve, au pied de ces bois, je vois d'ici ta tombe.
Je t'y suivrai bientôt. Ah! quand la feuille tombe,
C'est là que je m'en vais errer seul dans les bois.
J'y crois te voir encor, j'entends encor ta voix
Qui me disait : « Mon fils, tu ne mourras pas riche;
« Cent francs sont moins pour toi qu'un heureux hé-
    « mistiche.

« Mais va, console-toi : quand l'honneur n'est plus rien,
« Qui n'a pas fait de mal a presque fait du bien. »
Et voilà le seul bien qu'en effet j'ai pu faire.
C'est peu... Non, c'est beaucoup. Quelle est la grande
    affaire?
C'est d'empêcher le mal. Oui, ma mère eut raison.
C'est un crime d'agir quand on sert un fripon.
D'où vient que la vertu court, s'épuise et s'expose?
C'est pour guérir les maux dont le vice est la cause.
O vertu! si le mal vient jamais à cesser,
Tu n'auras plus enfin tant de baume à verser.
Mais à son zèle, ami, donnons peu de matière :
Ne l'employons pas trop. Sans doute ( et je l'espère )
L'humanité toujours aura des partisans;
Mais sans art, sans grands mots, pour être bienfaisants,
Écoutons simplement la pitié, la droiture.
Faut-il tant d'appareil quand on suit la nature?
Oui, l'art dans le bien même et fatigue et déplaît.
Quand on est vraiment bon, c'est bonnement qu'on
    l'est.

Mais les cœurs les plus doux ont pourtant leur colère,
Puis-je voir sans crier, aux mœurs faisant la guerre,
Sur nos tables, par-tout, un luxe furieux,
En affligeant notre ame, épouvanter nos yeux;

Ses banquets insulter nos repas de familles;
La fatigue des bals assassiner nos filles;
Le vice, en sa fleur même, acheter la pudeur;
L'hypocrite effronté nous parler de candeur;
Dans l'ombre, en s'irritant, se dérouler l'envie;
Se pavaner un fat en étalant sa vie;
Des hommes, l'un cruel, l'autre lâche, abattu,
Ne sachant plus enfin ce que c'est que vertu?
J'aime mieux avec elle errer seul, sans reproches,
Parmi des sangliers, des genêts et des roches,
Que voir capituler l'honneur mal affermi.
L'honnête homme en un mot ne l'est pas à demi.
Tout esprit noble et droit, qui veut sa propre estime,
S'il aime la vertu, n'est point l'outil du crime.
Quel pacte officieux rend donc la probité
Si commode et si douce envers l'iniquité;
Fait sitôt et si bien s'accorder deux contraires,
L'un près de l'autre, à table, asseoir deux adversaires;
Joint au plomb le plus vil l'or le plus épuré?
Tant pis pour qui croirait ce discours trop outré.
Qui parle ainsi du cœur, sans que rien l'enveloppe,
N'est qu'un homme d'honneur, et n'est point misanthrope.
Ma lyre, au premier jour, ami cher, vertueux,
Trompera sans pitié mes doigts présomptueux.

Voici bientôt pour nous (le temps nous dit notre âge)
La dernière couchée et la fin du voyage.
Mais de quoi rougirait notre front étonné?
Avons-nous loin de nous fait fuir l'infortuné,
Se voiler la pudeur, s'affliger la justice,
Laissé dans nos discours se glisser l'artifice?
Le secret délicat qu'il nous fallut cacher,
A-t-on pu le surprendre, a-t-on pu l'arracher?
Que tel ami troublé du succès d'un ouvrage
Ait eu peine à remettre, à calmer son visage,
Ne l'avons-nous pas plaint, en voyant sous nos yeux
Grimacer, malgré lui, son visage envieux?
Jamais le sot orgueil troubla-t-il notre vie?
Si parfois la fortune, en sa bizarre envie,
Voulut entrer chez nous, en nous disant : « Ouvrez;
« Quels sont parmi mes biens ceux que vous desirez?
« Je les tiens dans ma main, ma main vous les apporte : »
Nous avons répondu : « Vous vous trompez de porte,
« Déesse, nous dormions: Cherchez un peu plus loin. »
Heureux, cent fois heureux, qui n'en a pas besoin,
Qui se dit tous les jours, avec une ame pure:
Il faut beaucoup au luxe, et peu pour la nature!

## ÉPITRE A M. SOLDINI.

Ami, par un saint oncle avec soin élevé,
Des plus pures vertus dès l'enfance abreuvé,
Qui, sans trop rappeler le rang et la naissance
De tes aïeux jadis estimés dans Florence,
Toujours loin de l'excès, même en ta piété,
Des mœurs, des mœurs sur-tout gardas la dignité,
Tu cherchas, Soldini, ton bonheur sur la terre
Dans les noms si touchants et d'époux et de père.
Mais bientôt, resté seul à la fleur de tes ans,
Tu perdis, comme moi, ta femme et tes enfants.
Sur leur cercueil assis, des plus affreux orages
Nous avons vu de loin s'assembler les nuages.
La tempête éclata, l'univers fut surpris ;
L'univers dans l'instant fut couvert de débris ;
Jusqu'où n'ont pas monté l'erreur et la licence !
Trône, autel, tout trembla dans ce désordre immense.

Mais Dieu nous recueillit dans un asile heureux,
Où sa grace et sa paix nous ont unis tous deux.
Le désert nous cacha. C'est là que, solitaires,
De celui qui peut tout adorant les mystères,
Nous avons dit souvent: Quand tout est agité,
Heureux sur tant de flots qui dans l'arche est resté !
Tendre amitié chrétienne, ô quelle est ta puissance!
Tu consoles nos maux, soutiens notre espérance :
Doucement vers le ciel tu mènes deux amis,
L'un par l'autre éclairés, l'un par l'autre affermis.
Soldini, tu le sais, oui, telle fut la nôtre,
Qu'aucun d'eux n'eut jamais rien de caché pour l'autre.
Mes écrits, mes secrets te furent découverts;
Tu lisais dans mon ame, et tu lisais mes vers.

Le Parnasse aux vertus quelquefois fut utile.
Sur l'excès, sur ce monstre en mille autres fertile,
Je voulais de mon vers décharger la fureur.
Ce monstre, ainsi qu'à moi, te fit toujours horreur.
Ah! si mon vers pouvait se changer en massue
Pour écraser cette hydre à mes pieds abattue!
Sois ma muse, ô colère, offre moi ses fléaux,
Et d'indignation viens armer mes pinceaux !
Faut-il quand vers les fleurs un doux penchant m'attire

Que ce penchant sur moi prenne enfin trop d'empire ;
Que le maudit excès, irritant mon desir,
Change en triste manie un innocent plaisir !
C'est du sort d'un œillet, d'un lis, et d'un narcisse,
Que dépend désormais ma joie ou mon supplice.
Et de tant de héros, guerrier ou souverain,
Dont l'art nous a transmis les portraits sur l'airain,
Qui de rouille couverts viennent m'offrir encore
Ou Titus qui me charme, ou Néron que j'abhorre ;
M'en manque-t-il un seul, me voilà malheureux.
Sous un ciel embrasé, dans son berceau pompeux,
Sortant du sein des mers ai-je vu l'œil du monde
Couvrir de mille fleurs l'univers qu'il féconde,
Rougir de ses rayons l'olympe au loin doré,
Me voilà furieux, souffrant, désespéré,
Si par un autre excès, prenant soudain ma course
Vers l'effroyable nord, vers les antres de l'ourse,
Je n'ai vu mille hivers l'un sur l'autre entassés,
Des glaçons jusqu'au ciel en montagne exhaussés,
Et là transi d'horreur, et mourant de froidure,
Sur son lit ténébreux expirer la nature.
Ainsi de mille excès s'éveille en moi l'essaim ;
C'est un guêpier fougueux qui s'irrite en mon sein.
J'invoque ma raison, mais en vain je résiste ;
Me voilà voyageur, antiquaire, fleuriste ;

Et que serait-ce donc, si par de doux progrès
Les passions, ouvrant l'entrée à leurs accès,
Je devenais injuste, ambitieux, avare,
Envieux, imposteur, voluptueux, barbare?

Chacun se tient chez soi : dans son creux le hibou,
L'aigle sur son rocher, la fourmi dans son trou :
L'ordre est dans l'univers, rien ne le contrarie;
Zéphyr suit le ruisseau, le ruisseau la prairie.
Cet ordre si puissant ne peut-il rien sur nous?
Mais, dis-moi, cœur injuste, esprit bas et jaloux,
As-tu vu par envie un coursier qui se cache,
Si quelqu'autre coursier porte un plus beau panache?
Et toi, vil orgueilleux, tu rampes sans pudeur
Pour fouler tes égaux de ta fausse grandeur.
En nous-mêmes, tout bas, nous nous disons sans cesse,
Combien as-tu d'argent, de crédit, de noblesse?
C'est toujours, loin de nous par un vice entraînés,
D'un défaut de raison que nos malheurs sont nés.
O qu'un hymen heureux, un travail nécessaire
Eût à ces faux besoins fait une utile guerre!
L'un ou l'autre eût éteint ces desirs monstrueux,
Qui ne naissent jamais sous un toit vertueux :
C'est sur eux seuls que l'ordre a bâti l'édifice
D'un bonheur simple et vrai, tourment secret du vice.

La honte lui convient, l'ennui, l'air abattu :
On trouve, en l'essayant, du goût pour la vertu.
Voyez-vous ce mortel obéissant et libre,
Qui dans tout ce qu'il fait garde un juste équilibre;
Qui met tout à sa place, et, grand par sa raison,
Honore le nom d'homme et mérite ce nom?
Sent-il l'excès, il tremble. Il goûte avec mesure
Tous les biens que le ciel a mis dans la nature.
Mais il sait boire aussi dans la coupe des pleurs;
Il porte avec respect sa joie ou ses douleurs.
Il va, le terme arrive, et c'est là qu'il espère
L'immense et long bonheur qui n'est point sur la terre.

Mais dans des prés fleuris, sous le ciel le plus clair,
Avec un réseau d'or soudain jeté dans l'air,
Vois-tu la jeune Églé qu'entourent ses égales,
Ses sœurs pour la beauté, mais non pas ses rivales,
Courant de l'un à l'autre, admirant leurs couleurs,
Suivre ces papillons, ces voltigeantes fleurs?
Vois-tu ses bras, son port, sa grace enchanteresse?
Vois-tu ces étourdis légers d'aise et d'ivresse,
Tous amants de la rose, et rivaux du zéphyr,
Dans ce piége flottant se prendre avec plaisir?
Oui, mais je les ai vus, sous des pointes cruelles,
Églé, mourir long-temps en agitant leurs ailes.

Sur ce chapeau galant, qui l'eût dit, entre nous,
Que vous les perceriez, avec un air si doux?
Vos massacres du jour qui font soupirer Flore,
Demain à vous toucher auront moins droit encore;
Votre cœur, par degrés, aura su s'affermir,
Et pour d'autres trépas aura moins à gémir.
— Bon! ne voilà-t-il pas les plus énormes crimes?
Nous faudra-t-il long-temps pleurer sur ces victimes?
Mais raisonnons un peu. Pourquoi tant s'enflammer?
Est-ce contre des riens qu'il faut se gendarmer?
— Des riens! des riens, lecteur! Et moi je vous rappelle
Le jeune enfant d'Athène et le nid d'hirondelle;
L'aréopage eut droit de punir cet enfant :
L'humanité se perd, la cruauté s'apprend.
Votre Églé me déplaît; votre Églé se prépare,
Par degrés, sans le croire, à devenir barbare.
Quelque chose qu'on fasse, il faut le répéter,
Aisément vers l'excès on se laisse emporter.
Telle insensiblement une vis tortueuse
Se glisse au sein d'un chêne, active et ténébreuse,
Y descend, y pénètre, et ce serpent caché,
L'embrassant d'un long pli, n'en peut être arraché.
L'excès trompe souvent sous un masque paisible.
Ainsi sur des cieux purs un point presqu'invisible
Nous cache la tempête, il luit : j'entends soudain

Les pâles matelots crier : Voilà le grain !
Et de ce grain déja s'est échappé la foudre,
Et la grêle et l'éclair, et les mâts mis en poudre,
Et les mers dans la rage, et les pics embrasés,
Versant un jour affreux sur des vaisseaux brisés.
L'excès couve en silence : oui, mais vient-il d'éclore,
C'est le serpent qui siffle, ou le feu qui dévore.
Dans ce seul mot *excès* tout mal est réuni :
C'est l'excès aux enfers que le Dante a puni.
L'excès dans tous les temps fit un tigre de l'homme :
A trois tyrans ligués il abandonna Rome ;
Il acheta le lâche, il arma le pervers,
De crimes, de terreurs, inonda l'univers ;
Par lui dans Rome en sang trois fureurs unanimes,
Pour s'obliger, à table, échangeaient leurs victimes ;
Le masque et le poignard faisaient par-tout frémir ;
La rage, en égorgeant, savait encor gémir.
Près de ce temple antique où la jeune vestale,
Cachant sous un lin pur sa beauté virginale,
Nourrit du feu sacré l'éclat mystérieux,
Je vois de marbre et d'or un palais spacieux ;
C'est là que Messaline, aux halles dévouée,
Ayant gagné sa nuit dans sa loge louée,
Rentre et rapporte au jour, de sa lubrique ardeur,
Dans le lit des Césars, la fatigue et l'odeur.

Je vois, parmi les ris, des cruautés profondes;
L'heureux Sylla du Tibre ensanglanter les ondes;
Cent beautés de Néron disputer les desirs,
Troie encore une fois brûler pour ses plaisirs;
Un peuple adorateur d'un vil amphithéâtre,
De sang, de nudités, d'esclavage idolâtre.
Tibère, dans Caprée, y couve, ardent tison,
Des obscènes fureurs, des voluptés sans nom,
Y traîne, monstre usé, vaincu de lassitude,
L'ennui de ses Romains et de leur servitude.

Ai-je assez peint d'horreurs? Excès, funeste excès!
Aurais-tu jusqu'au ciel fait monter nos forfaits?
Aurais-tu de tout mal dépassé la mesure,
Et sur ses gonds brisés abattu la nature?
Tu détruis, changes tout, dans ton délire affreux.
Oui, tu rendrais Titus féroce et malheureux :
Les larmes de ce globe, hélas! sont ton ouvrage.

O que j'aime un mortel et tempérant et sage,
Qui dans sa propre estime a su se maintenir,
Qui fait tout pour l'avoir et rien pour l'obtenir;
Qui, par ambition, de la langue commune,
Exprès pour s'enrichir, raya le mot *fortune;*
Sur le temps, sur le sort a d'abord mis la main,

Heureux dès aujourd'hui, sans attendre à demain;
S'échappe entre l'espoir et la crainte et l'envie,
Et rit de la tempête en côtoyant la vie!

Est-ce un si grand malheur, si, léger papillon,
Il n'a pas fait crier : Charmant! dans un salon?

Mais voit-il le printemps enchanter nos bocages,
De nids et de concerts animer leurs feuillages;
Voit-il verdir nos prés, nos pommiers blancs de fleurs,
Nos épis se gonfler, nos ceps se fondre en pleurs;
Sent-il par-tout la sève en doux torrents versée,
Poëte, il met en vers son ame et sa pensée.
O d'aise et d'abandon moments délicieux !
Le voilà dans les champs, sur les eaux, près des cieux;
Il monte et descend l'air, s'y balance avec grace :
Il prend son La Fontaine, il rouvre son Horace :
Horace, humble, élevé, charmant, relu toujours;
Ce sage en négligé, qui chanta les amours,
Le vin, les fleurs, la table, et dans un doux sourire,
Eut toujours pour la mort une corde à sa lyre.
« A peu de frais, dit-il, amis, vivons contents;
« Il faut si peu pour l'homme, et pour si peu de temps.
« Regardez ce cyprès; pourquoi sur le rivage
« Tant de vivres, d'apprêts, pour deux jours de voyage?».

Mais le plus violent, le premier de nos vœux,
Ce n'est pas le bonheur, c'est de paraître heureux :
La sotte vanité, voilà notre misère.
Nous voulons tous briller dans notre fourmilière.
D'astres environné l'astre éclatant du jour
Se montre dans sa gloire, au milieu de sa cour;
Il se lève, il se couche, à sa marche fidèle,
Et tout a resplendi de sa pompe immortelle;
Et l'homme, un ver rampant, malheureux et pervers,
Pour suite et pour témoins voudrait mille univers.

Libre et loin du tumulte, ah! que mon sage ermite
Est heureux des fripons et des sots qu'il évite!
Si couru des mortels, le bonheur précieux,
Il l'a mis dans son cœur, et non pas dans leurs yeux;
Il est homme; il les plaint, les juge, et les soulage;
C'est pour eux qu'il s'est joint au curé du village.
Le froid, le collecteur viendra sans effrayer.
Le fisc est satisfait, plus de dette à payer.
D'abord le besoin fuit, l'aisance vient ensuite :
A faire encor du bien le bien qu'on fait excite :
La honte, il la devine; un soupir, il l'entend :
Quel bien immense il fait avec si peu d'argent!

Vous, opulents blasés, que tourmente un cœur vide,

C'est pour vous qu'à grands frais la vie est insipide.
Qui sait? Quelque bonne œuvre (on pourrait l'essayer)
Réussirait peut-être à vous désennuyer.
On soupire en bâillant, les vapeurs ont des larmes;
Mais pour votre langueur le bien même est sans charmes.
L'adresse, en vous flattant, vous endort sur des fleurs;
Pour lui, s'il est loué, ce n'est que par des pleurs.
Par-tout il voit briller la santé, l'espérance :
Là, le vin du vieillard; là, du lait pour l'enfance.
« Va, dit-il, va, Fortune, habiter les palais;
« Moi j'aime à me cacher sous la chaumière en paix. »
Aussi la charité, sans bruit, mais à mesure,
De ses bienfaits, comptant le paye avec usure :
Aussi viens-tu, Sommeil, aux heures du repos,
Mollement sur ses yeux balancer tes pavots.
Rien n'a blessé son cœur, rien n'a troublé sa tête :
Il voit finir le jour, mais comme un jour de fête;
Et des bontés d'un Dieu de tout temps convaincu
Ne rentre dans son sein qu'après avoir vécu.

# ÉPITRE A FLORIAN.

Florian, ombre aimable et chère,
A qui, maîtresse en l'art de plaire,
Ta muse apprit tous les secrets,
Tous les tons d'une verve aisée :
Ami, sous tes ombrages frais,
Dans le sein de la douce paix,
Au milieu de ton Élysée,
Entends mes vers et mes regrets.
Avec toi, quand la sourde Parque
Dans leur fleur trancha tes beaux ans,
Que de graces et de talents
Caron emporta dans sa barque !
Tant de vers heureux et bien faits,
Tant de jours t'attendaient encore ;
Sans compter les charmants projets
Qu'avec ivresse, à peu de frais,

# ÉPITRES.

Nos deux cœurs avaient fait éclore !
D'Abufar, en couchant chez toi,
J'avais la tente, à Sceaux-du-Maine :
Je t'eusse, ami, logé chez moi
Dans la chambre de La Fontaine.
Tous les ans, ô touchant plaisir !
En cour plénière, assez bruyante,
Autour d'une table vivante,
Aux champs, dans les mois du zéphyr,
Parmi les ris et les bergères,
Le front libre, au doux choc des verres,
Nous devions fêter, à loisir,
Tous en chœur, à voix éclatante,
Quand l'herbe rit, quand l'oiseau chante,
Quand la nature est en desir,
Moi, mon Guillaume Shakespir,
Et toi, ton cher Michel Cervante.
Nous aurions de lauriers, de fleurs,
Paré leur poétique tête ;
Bons vers, bons mots, et vous, bons cœurs
( J'y comprends aussi les auteurs ),
Vous auriez été de la fête.
Le ciel n'écouta pas nos vœux ;
Mais Pluton, dans des bois heureux,
T'aura mis au bosquet des roses,

Avec ton maître Fénélon,
L'Ovide des métamorphoses,
Et l'ombre auguste de Platon,
Et Cervante avec qui tu causes,
Avec Tibulle, Anacréon,
Sapho fuyant encor Phaon,
Gentil Bernard ou l'Art de plaire,
Gresset et ton oncle Voltaire.
Ah ! voyant Thomas, dis-lui bien,
( Il te croira ) que jamais rien
Ne l'ôtera de ma mémoire,
Jusqu'à l'heure où le vieux nocher,
Pour vous voir, pour nous rapprocher,
M'aura fait passer l'onde noire.
Dis-lui ( mais tout bas pour ma gloire )
Dis-lui que j'ai beau m'efforcer,
Chez moi de l'amoureux empire,
D'un bel œil, ou d'un doux sourire,
L'attrait ne saurait s'effacer,
Quoi que la raison puisse dire.
Près de moi, de la jeune Elphire
Que la robe vienne à passer,
Son frou-frou fait encor glisser
Quelques tendres sons sur ma lyre
Qu'un rien charme, un rien peut blesser.

Mais nos vignes en alégresse
Vont faire, par leur jus charmant,
De nos coteaux incessamment
Couler du lait pour la vieillesse.
Dis-lui que bientôt, fraîchement,
( En route que Dieu l'accompagne!)
Je vais dans mon joli caveau
Mettre en place un petit quarteau,
Non de Marly, mais de Champagne,
D'un muscat, d'un Arbois coulant,
D'un Roussillon encor brûlant,
Et d'un vieux nectar excellent
Qu'a mûri le soleil d'Espagne.
Dis qu'à les fêter diligents,
Nous les boirons aux bonnes gens,
A Galatée, à Marc-Aurèle,
Aux tendres mères, aux enfants,
Aux vieillards, à l'amour fidèle,
Sur-tout à l'amitié si belle,
Le plus doux de nos sentiments;
A ces toasts sacrés et charmants
Nous chanterons tous son antienne.

Thomas et toi que je relis,
Vous consolez souvent ma peine;

Les lieux où seul je me promène
Sont par vous souvent embellis.
Florian, ta Flore est la mienne,
Ma muse, enfant comme la tienne,
Court vers les roses, vers les lis.
Cependant d'une horreur soudaine
Parfois je tremble et je pâlis;
Je me souviens de Melpomène,
J'erre encor criant sur la scène.
Mais, ô mes bons, mes chers amis,
De ce trouble bientôt remis,
Je retombe dans mon enfance,
D'un rien, d'un papillon épris,
Papillon moi-même, et surpris
Dans ce doux transport d'innocence,
Semblable à ces charmants esprits,
Follets, actifs et favoris,
Qui soignent les jardins chéris
De leur belle et jeune maîtresse,
Je vais, viens, me repose, agis,
L'œil sur le clos, sur le logis,
Heureux, léger, jouant sans cesse.
Volage abeille du Permesse,
D'air et de fleurs je me nourris;
J'échappe à ma tragique ivresse,

Et vas retrouver la sagesse
Dans votre ame et dans vos écrits.

## ÉPITRE A RICHARD,

PENDANT MA CONVALESCENCE.

Richard, il faut que l'on se quitte :
C'est la loi du sort, tout finit.
Mon horizon se rembrunit,
Et mon déclin se précipite.
La tombe attend mon dernier pas.
J'entendrai bientôt, mais sans plainte,
Le mobile airain qui nous tinte
La crise et l'instant du trépas.
Cette fièvre où je fus en butte,
A coups de belier, sourdement,
Sapa dans l'ombre un bâtiment

Aujourd'hui penché vers sa chute.
Je crus, dans ses sombres vapeurs,
Voir au sein d'un abyme immense,
Roulant nos maux et nos erreurs,
Trois torrents se perdre en silence.
Le passé, temps chargé d'ennui,
A peine né, s'y précipite;
Le présent en presse la fuite;
L'avenir se jette sur lui.
Dans quelle morne rêverie,
Dans quelle sombre illusion,
Ma vague imagination
Entraîna mon ame flétrie!
Sous combien d'aspects odieux,
Mille effrayantes impostures,
Mille étranges caricatures
Se croisaient sans cesse à mes yeux!
Ami, sage amant du silence,
Nos cœurs dès long-temps n'en font qu'un
Et nous avons mis en commun
Les trésors de notre indigence.
Te rappelles-tu ce bon temps,
Lorsqu'à pied, sans suite, et contents,
Nous allions dîner tous les ans
Sur un monastère en ruines,

Sur de vieux débris dispersés,
Où Port-Royal, cent ans passés,
Pleurait encor sous les épines
Ses murs détruits et renversés,
Aujourd'hui sous des terres nues,
Où quelques moissons inconnues,
A l'œil du passant éclipsés.

Là nous devions, en vrais ermites,
Manger bientôt avec grand'faim
D'un oiseau gourmand, très peu fin,
Que l'on doit pourtant aux Jésuites.
D'avance nous le dévorions :
Tous deux en paix nous cheminions,
Quand vers nous s'avance une troupe
Habillée en or, et portant
Des rois le costume éclatant
Sur leur cou, leur gueule, et leur croupe.
En avant marchait un bâton
Qui portait cette inscription,
En lettres larges, magnifiques :
LE THÉÂTRE DES CHIENS TRAGIQUES.
Leur maître me voit. « Quoi ! c'est vous !
« Vous, monsieur Ducis ! Qu'il m'est doux,
« En plein air, dans ce lieu sauvage,

« De vous rendre un public hommage !
« Avec ces messieurs nous allons
« Dans un château des environs,
« Représenter Iphigénie.
« Notre princesse est fort jolie :
« Voulez-vous bien, je vous en prie,
« En voir la répétition ?
« La route est le lieu de la scène.
« Allons, messieurs de Melpomène,
« Il faut ici vous signaler. »
Je vois déja se rassembler,
Avec leur figure joyeuse,
Leurs chansons, leurs reins excellents,
Leurs longs fouets, leurs grands chapeaux blancs,
Tous les muletiers de Chevreuse.
J'aperçois d'autres spectateurs,
Les très respectables pasteurs
Et de Chevreuse et de Dampierre.
Leur front pur n'est point trop sévère.
Ils assistaient innocemment
A la tragédie en plein vent,
Même avec un peu de poussière.
Mais sur ses pattes se dressant,
O qu'Achille est beau sous son casque !
Et sous sa coiffe ou bien son masque,

# ÉPITRES.

Qu'Iphigénie a l'air charmant!
Agamemnon, fier, imposant,
D'Achille n'est pas trop content.
Entre eux survient une bourrasque.
Mais quel rapide mouvement
Tout-à-coup entraîne l'orchestre!
La basse ronfle en gémissant,
Le cri du fifre est plus perçant,
Le haut-bois est plus déchirant;
Qu'entends-je? ô ciel! c'est Clytemnestre,
L'œil en feu, l'œil étincelant,
Bravant les Grecs, bravant Ulysse:
« Père barbare, oui, c'est mon sang!
« Va, tu n'es qu'orgueil, injustice.
« Viens donc m'arracher mon enfant,
« Le fruit, ce cher fruit de mon flanc! »
Et cette mère en ce moment,
Sur ses quatre pattes tombant,
Se soulage en levant la cuisse.

Nos Duménils et nos Lekains,
Dans les jours de notre jeunesse,
Sur notre scène enchanteresse
Prédominaient en souverains:
Nous respirions et leur ivresse,

Et leur fureur, et leur tendresse,
Criant bravo, battant des mains.
Richard, un amour idolâtre
T'entraîne encor vers le théâtre;
Guêtré, le bâton à la main,
De nos acteurs de grand chemin,
En tremblant je te vois trop proche;
Et réservé pour notre faim
Ce dindon piqué d'un lard fin
S'échappe, hélas! de ta sacoche.
Rien donc, rien n'a pu l'empêcher.
Quelle est, Richard, notre infortune!
Déja, pour se l'entr'arracher,
Toutes les gueules n'en font qu'une:
C'est une curée, un débat;
On s'acharne, on mord, on se bat;
C'est et Clytemnestre, et sa fille,
De Pélops l'antique famille,
Ulysse, Achille, Agamemnon;
C'est de dents la discorde armée;
C'est la Grèce entière affamée
Qui se jette sur Ilion :
Et tout ce que fit dans sa haine,
Sur Troie, et l'Aulide, et Mycène,
On le fait sur notre dindon.

Mais sur la troupe combattante,
Et déchirée et déchirante,
Un fouet claque et s'élève en l'air.
C'est le sceptre de Jupiter :
Toute gueule alors lâche prise,
Et la Grèce est calme et soumise.
Mais Achille menace encor :
Il frémit dans son harnois d'or.
De s'ajuster chacun s'occupe :
La princesse a repris sa jupe.
« Eh bien ! me dit le directeur,
« Êtes-vous content ? — A merveille !
« La pièce est ma foi sans pareille. »
— Oh ! pour votre OEdipe, j'aurai,
Avec sa barbe vénérable,
Un barbet, Nestor admirable,
Qu'à plaisir je costumerai.
Oui, parbleu ! je le trouverai ;
Mais pour veiller sur sa personne,
Je lui ménage une Antigone
Qui la patte lui donnera.
Leur seul aspect attendrira,
Sur la route on se rangera.
Puis, voyant la fille, on criera :
Regardez, messieurs, la voilà !

Quel spectacle pour la morale!
C'est la piété filiale.
Tout Paris en raffolera.

Mais ce dindon, je me reproche
Qu'il soit mangé, j'en suis confus.
— Que voulez-vous? n'en parlons plus.
— C'est qu'il faut, exact là-dessus,
Bien coudre et fermer sa sacoche.
Ces messieurs n'en ont laissé rien :
Ils font grand cas de la volaille ;
Et vous avez vu la bataille.
Tous les grands talents mangent bien.
— Mais dans vous que j'aime et j'admire
Ce zèle ardent que vous inspire
Racine et cet art enchanteur
D'un poëte et d'un grand acteur!
Mal advienne à qui veut vous nuire!
Gloire soit à vos écriteaux!
Prospérez dans tous les châteaux.
Qu'à la ville et qu'à la campagne
Melpomène vous accompagne!
— Au revoir, mon tragique auteur.
— Au revoir, mon cher directeur.
Et vous, divine Iphigénie,

Et vous, Achille, Agamemnon,
Soutenez bien votre grand nom.
Portez par-tout la tragédie,
Aux champs, à la cour applaudie :
Qu'en route il vous tombe un dindon.
Adieu, charmante Iphigénie !
Adieu, superbe Agamemnon !
Et l'écho cent fois nous répond,
De loin dans un désert profond,
Adieu, charmante Iphigénie !
Adieu, superbe Agamemnon,
Memnon, memnon, memnon, memnon !

Mais le vallon se décolore ;
Et les ombres de tous côtés,
De ses sommets infréquentés,
Tombant, croissant, croissant encore,
Nous disent : Il est temps, partez.
Nous voilà regagnant le gîte :
Nous parlons peu, nous marchons vite.
Les bois, les champs sont attristés ;
Nous sentons l'air froid de l'automne.
La feuille autour de nous frissonne :
L'appétit sur-tout nous talonne.
Le jour s'éteint, le bruit se perd ;

# ÉPITRES.

Tout est sourd, lugubre et désert,
Tout est mort, et l'Angélus sonne.
Le cœur à ce son plus joyeux,
La nuit déja couvrant les cieux,
A travers les bois, les broussailles,
Pays assez peuplé de loups,
Nous courons plus vite à Versailles
Pour souper et dormir chez nous.
Toi, Richard, mon ami, mon frère,
Déja je te vois embrassant
Tes cousines, trio charmant;
Et puis, secouant ta poussière,
Ta bonne tante qui t'attend.
Et moi, de voler chez ma mère,
Le sein de plaisir palpitant,
Avec quelque peur cependant.
« Ah! mon fils, la nuit est bien noire;
« Il est tard : n'as-tu pas dû croire
« Que je pourrais m'inquiéter?
« — Pardon. Mais pour nous arrêter,
« Il nous est survenu l'histoire
« Qu'en soupant je vais vous conter.
« — Une histoire! — Oui, de tragédie.
« Sur la route avec des curés,
« Et des mulets très bien ferrés,

« Je sors de voir Iphigénie.
« — Quel conte! es-tu fou? — Mon Dieu, non.
« Je quitte Ulysse, Agamemnon.
« Ces messieurs aiment la volaille,
« Ont grand appétit, mangent bien.
« Si vous aviez vu la bataille!
« — Pour le coup, je n'y comprends rien.
« Ce n'est qu'une courte démence.
« Ton cerveau, j'en ai l'espérance,
« Ne sera pas toujours timbré.
« Mais enfin, te voilà rentré :
« As-tu faim ? — Grand'faim. — Allons vite.
« Fanchon, ta carpe est-elle frite?
« Sers à mon fils ton bon civet. »
Près de moi ma mère se met,
Auprès d'elle est sa favorite
Qui l'aime et jamais ne la quitte,
Rosette enfin. Fanchon nous sert.
Les yeux sont gais, le feu pétille;
Le civet vient, le bon vin brille.
Puis, voilà le joli dessert,
Le raisin, le rocfort, la poire,
Noyau, fleur d'orange, et l'histoire.
Ma mère écoute, et mon caquet
Fait les délices du banquet.

Les chiens tragiques la font rire;
Et tout bas je l'entendais dire:
« Ah! Rosette, avec sa terreur,
« Et quelquefois même l'horreur
« De sa noire et tragique muse,
« Par sa franche et vive douceur,
« Par le rire et l'esprit du cœur,
« Que mon fils m'étonne ou m'amuse!
« Tu le sais; c'est mon pauvre enfant,
« Qui tant m'aime et que j'aime tant. »

Mais l'horloge au lit nous appelle.
Sur sa dame, en garde fidèle,
Rosette aura soin de veiller.
Las et content, près d'une mère
Vertueuse, aimable et si chère,
Ah! quel bonheur de sommeiller!
Pendant la commune prière,
Les fleurs qui versent le repos,
Sur mes yeux nageants, demi-clos,
Retenaient déja ma paupière.
Cependant Morphée en chemin,
Sur sa route, avait de sa main
Touché le lit sourd, pacifique,
Où ma mère à son aise, à fond,

Comme après l'exorde, au sermon,
Goûtait un sommeil angélique.
Mais j'entends le ciel en courroux;
L'air s'émeut, l'orage s'apprête.
La foudre s'approche de nous.
Brillez, éclairs! vents, battez-vous!
Tombez, torrents! mugis, tempête!
Moi, je sens pleuvoir sur ma tête
L'esprit des pavots les plus doux.

## ÉPITRE A GÉRARD.

Août 1805.

Héritier du Corrége, heureux dépositaire
 De sa grace et de son pinceau,
 Sur qui Vénus dans ton berceau
 Souffla trois fois le don de plaire;
Comblé de ses faveurs, devais-tu donc, un jour,
Quand son fils lui préfère une amante mortelle,
 En nous montrant Psyché si belle,

Du crime d'être ingrat justifier l'Amour ?
Assise auprès du dieu qui l'admire et l'adore,
Muette, elle s'étonne, et se cherche, et s'ignore.
O ciel ! que de candeur, de grace, de beauté,
Dans les contours si purs, dans la timidité
De ce vivant albâtre, où l'Amour doit éclore !
Psyché, que de ce dieu la bouche qui t'implore
Puisse, en pressant ton sein, doucement l'animer !
Ne soupçonnes-tu pas l'heureux besoin d'aimer ?
Pourquoi priver ton cœur d'une flamme si pure ?
  Les lois qu'il donne à la nature,
  C'est toi qui va les lui donner.
Pour le fils de Vénus il n'est point de cruelles :
  Mais, Psyché, ne crains point ses ailes ;
  Ta pudeur vient de l'enchaîner.
Oui : c'est cet Amour pur, innocent et timide,
  Ennemi de tout art perfide,
Que ton pinceau, Gérard, m'offre avec la beauté,
  Avec sa chaste nudité.
Ah ! qu'est-il devenu ? malheureux que nous sommes !
Les immortels l'ont fait pour le bonheur des hommes :
Ingrats ! jusqu'à l'amour, nous avons tout gâté.
Ton pinceau me le dit : Heureux qui, dès l'enfance,
N'a jamais séparé l'amour de l'innocence ;
Qui, tendre et recueilli, le porte dans son cœur,

Sans rien perdre de sa langueur,
Rien de ses longs desirs, rien de sa douce flamme;
 Qui le couve au fond de son ame
 Comme un avare son trésor!
Ton pinceau me le dit: Aux vains attraits de l'or,
Et du luxe et du monde, à tout autre avantage,
Renoncez sans regret, ô vous qu'amour engage;
 Taisez vos nuits, chantez vos jours;
Ne faites rien qu'aimer; amants, aimez toujours,
 Pour aimer encor davantage.

Mais quel effroi succède à mes heureux transports!
L'astre du jour s'abaisse, il meurt, la nuit s'avance,
Sur des champs attristés s'étend un crêpe immense,
Sur des étangs profonds règne un affreux silence.
Malheur à qui dans l'ombre approchera les bords
De ces dormantes eaux de l'empire des morts!
Où va donc ce vieillard, à l'air noble et sévère,
 Pauvre, aveugle, errant sur la terre?
Dans le fond de son cœur profondément blessé,
Courageux et souffrant, il porte, comme un père,
Des replis d'un serpent un jeune homme enlacé,
Mourant sur son épaule, et sur son cou pressé,
Palpitant sous les coups de sa dent meurtrière.
Hélas! c'était son guide. Où pourra-t-il couvrir

De pleurs et d'un peu de poussière
Ce tendre ami de sa misère,
Qui mendiait, pieds nus, du pain pour le nourrir;
Qui sur son sein vient de mourir,
Et devait fermer sa paupière?
Que son front est auguste! il me paraît sacré.
Oui : ce front dans les camps fut jadis honoré.
Les lauriers sont absents, la gloire y siége encore.
Qui peut-il être? je l'ignore.
L'olympe s'est ouvert. Son nom descend des cieux,
En traits de flamme écrit. J'y vois, j'y vois les dieux,
En conseil assemblés, contempler Bélisaire.
La nuit recouvre au loin l'horizon solitaire,
Vieillard, attends encore; un jour plus radieux
Te paiera la douce lumière
Qu'au gré des tyrans de la terre
Un fer rouge et barbare éteignit dans tes yeux.
Les immortels, crois-moi, défendront ta mémoire.
De son burin religieux,
De son flambeau terrible ils ont armé l'histoire.
L'envie accusatrice en vain t'a combattu.
Ils t'ont donné plus que la gloire:
Dans les champs de l'honneur tu leur dois la victoire;
Dans les champs du malheur tu leur dois la vertu.

O Gérard, c'est ainsi que ton pinceau sublime
La venge avec éclat des triomphes du crime !
Tel est des grands tableaux le magique pouvoir.
Ils savent effrayer, plaire, instruire, émouvoir.
Là, sous l'œil éperdu de l'Envie expirante,
Le Temps, prenant son vol, au sein des airs présente,
Belle de sa victoire et de sa liberté,
Au ciel, qui la reprend, l'auguste Vérité.

En un cercle dansant, à ce cercle asservie,
Là, s'offre, en quatre états, l'histoire de la vie.
L'industrieux Travail, par le besoin pressé,
Est sobre, patient, actif, intéressé,
Se lève avant le jour, gourmande la paresse,
Ménage, entasse, acquiert, et produit la Richesse :
La Richesse orgueilleuse, ardente en ses desirs,
Prétend au superflu, cherche et veut des plaisirs,
S'empresse de briller, déja presque insolente,
Et rit, en s'oubliant, au Luxe qu'elle enfante :
Le Luxe corrupteur, de mollesse abattu,
Court d'excès en excès, foule aux pieds la vertu,
Irrite de ses sens la fougueuse impuissance,
Et par l'or qu'il prodigue amène l'Indigence :
L'Indigence honteuse erre et fuit en tous lieux,
Mange son pain dans l'ombre, et se dérobe aux yeux,

Rapproche ses lambeaux où l'orgueil vit encore,
Et tend sa main tremblante au Travail qu'elle implore.
Le Travail secourable aime encore à l'aider,
A la fille du Luxe il aime à succéder.
Dans un cercle éternel ainsi le temps ramène
Le prix, le châtiment, le plaisir, et la peine.
Poussin, voilà comment ton pinceau nous instruit !
Observateur profond, tu cultivais sans bruit
Le charme et la vertu de ta palette austère,
Qui révélait par-tout ton noble caractère.
Simple et content de peu, mais riche en liberté,
Ton crayon solitaire, aux grands objets porté,
De Dieu dans la nature étudiant l'ouvrage,
Dans l'homme avec respect dessinait son image.
Que j'aime à voir sur-tout ces augustes déserts !
Sur ces débris du temps que la mousse a couverts
Est assis un vieillard, l'amour de sa famille;
Il brave en paix le sort, appuyé sur sa fille.
Sa fille dans sa main tient la main d'un époux,
Et lui montre son fils qui rit sur ses genoux.
Ce fils, gage naissant de leur chaste tendresse,
Déja promet de loin son bras à leur vieillesse.
Je sens tous mes esprits soudain se recueillir,
D'un long enchantement mon ame se remplir.
Ami, voilà les droits et l'impression sûre

De tout sujet tiré du sein de la nature.
J'ai d'avance à ton choix reconnu ton pinceau.
Mes goûts et ma mémoire, errant sur ce tableau,
M'environnent déja d'images fortunées.
Oui, mon cœur s'en souvient, dans mes jeunes années,
J'errais seul et pensif sur ces sommets neigeux;
Témoins des simples mœurs du Germain courageux,
Où, dans les mouvements de sa chaîne infinie,
Serpente dans les airs la forêt d'Hercynie:
Là, d'un peuple pasteur coulent les jours heureux.
On n'y dispute rien; tout est commun entre eux.
Le ciel voit leurs travaux d'un regard de tendresse;
En doux torrents de lait s'épanche leur richesse.
Là, sous de longs abris, par l'hiver assiégés,
Habitent leurs troupeaux, sur deux lignes rangés.
La mère y file auprès de sa fille qui chante
Et ramène avec grace une aiguille innocente.
L'homme y lègue en mourant sa riche pauvreté
A son fils qui la lègue à sa postérité.
Ils n'ont jamais connu la gloire, ni l'envie;
Sans l'attendre sans cesse, ils ont goûté la vie.
Des saints devoirs du culte une cloche avertit.
La prière du soir en écho retentit.
Mais quel est cet enclos qu'un jeune enfant me nomme?
C'est le jardin des morts, dernier abri de l'homme.

Là, soupire à genoux la pieuse douleur.
Chaque tombe a sa croix, chaque croix a sa fleur.
Ce rustique Nestor, que sa force accompagne,
Descend-il quelquefois du haut de sa montagne;
La plaine le révère, et retrouve en ses yeux
La dignité de l'homme, et le calme des cieux.

Ami, c'est ce tableau qui rend à ma vieillesse
Ce doux temple des mœurs, qui frappa ma jeunesse;
Cet âge d'or si pur, et frais sous tes pinceaux
Comme un lis répété par le cristal des eaux.
Tu me rends ces pasteurs, tous, sous leur toit cham-
   pêtre,
Vertueux et contents, sans y songer peut-être.
Le mal, connu par-tout, là n'est point soupçonné.
O que je porte envie au mortel fortuné,
Qui, craignant le tumulte et dédaignant la terre,
Et l'audace et la ruse à son cœur étrangère,
Vit, transfuge innocent, chez ces pasteurs heureux!
A leur table frugale il s'assied avec eux,
Pose un large sapin sur leurs foyers antiques,
N'entend plus les longs cris des discordes publiques;
Il n'échangerait pas son gîte et ses pipeaux
Contre l'or des lambris, un sceptre, ou des faisceaux.
Il voit, rival de l'aigle, au-dessus des nuages,

L'olympe sur sa tête, à ses pieds les orages;
Et libre, s'élançant vers la Divinité,
Dans son sein éternel saisit la vérité.

C'est là, Gérard, c'est là que ton pinceau s'allume;
Que, plein du feu sacré dont l'ardeur te consume,
Tu trouvas ce vieillard et ses époux charmés,
Cet enfant qui sourit sur des genoux aimés;
Ces deux temps de la vie excitant leurs tendresses,
Ces époux, à-la-fois, l'appui des deux faiblesses,
Ces soins dont une mère entoure nos berceaux,
Ces soins dont une fille entoure nos tombeaux,
De nos plus chers plaisirs source abondante et pure,
Cercle heureux de bienfaits que décrit la nature,
Où toujours mille espoirs, que nous devons bénir,
Consolent le présent, et peuplent l'avenir.
De devoir et d'amour, ah! ce retour fidèle,
D'une immense union cette chaine éternelle,
Ces doux trésors du cœur, qui craignent d'en sortir,
C'est toi, Gérard, c'est toi qui me les fais sentir.

Heureux cent fois l'artiste, épris de la nature,
Qui la voit, comme toi, belle, sensible et pure!
Il en fait, par son art, peintre chéri des cieux;
Et le charme de l'ame, et le plaisir des yeux.

Ami, qui mieux que toi, dans de frais paysages,
Nous rendrait du Poussin les éloquents ombrages,
Ces sites enchanteurs que le jour va quitter,
Que le jour va revoir, où l'on voudrait rester ;
Ces déserts qui, peuplés d'un ou deux personnages,
Font penser les amants, et soupirer les sages ?
Tu dois aimer les bois, les prés et les ruisseaux ;
Moi, j'aime aussi les fleurs, et la paix des hameaux.
Où sont ces beaux tilleuls, si chers à ma jeunesse,
Où j'ai gravé, tremblant, le nom de ma maîtresse ?
Voilà l'ombre du saule, où, loin d'elle exilé,
Pour Thérèse cent fois ma musette a parlé.
J'étais né pour les champs. Oui, mon cœur le répète :
*On aurait dit Ducis, comme on dit Timarette.*
J'aurais béni mon sort dans un emploi si doux.
Pourquoi faut-il que, né pour d'aussi simples goûts,
Avec tant d'intérêt j'accompagne le Dante
Sur ces étangs glacés, séjour de l'épouvante,
Où d'affreux criminels, en d'énormes douleurs,
Donnent, baissant leur tête, une pente à leurs pleurs ?
Mais c'est trop voir de pleurs cette rive fumante,
Où la nature est morte, et la douleur vivante.
Où suis-je ? Quels concerts ! Ossian, je te vois !
Chantre des temps passés, j'ai reconnu ta voix.
    Qu'elle est forte et mélodieuse !

Jamais ta harpe harmonieuse
Avec tant de transports n'a frémi sous tes doigts.
Entends-je le dernier de tes hymnes célèbres?
  En chantant tu baisses les yeux
  Qu'ont couverts des voiles funèbres.
Chargé d'ans et d'exploits, de vertus, de ténèbres,
  Tu n'en es que plus près des dieux.
  Dépassant cette tour antique,
  L'astre timide de la nuit
  De son rayon mélancolique
Argente les longs flots de ta barbe qui fuit
  Sur ton sein large et poétique.
A tes pieds, un torrent, qui serpente avec bruit,
Tombe, écume, et s'échappe au moment qu'il me luit.

Mais Fingal voit du temps rouler le fleuve immense;
Il y voit le passé, le présent, l'avenir,
Et, sa main sur son front, par un long souvenir,
Il le descend, remonte, et médite en silence.
Le ciel de ses penchants a fait sa récompense.
Il rêve encor l'amour, la gloire et les combats.
Autour de sa compagne il a passé son bras,
  Qui n'a pas pu quitter sa lance.
Dans la plus douce extase, Oscar et Malvina,
  Que le tendre hymen enchaîna,

L'un sur l'autre appuyés, respirent sans alarmes
Ce sentiment si cher qui les rend heureux ;
    Sur les vents sans cesse avec eux,
    Ils en emporteront les charmes ;
    Ils en retiennent quelques larmes ;
Et leur dogue, à leurs pieds, les garde encor tous deux.
Mais pourquoi dans les airs ces beautés ravissantes
Ont-elles suspendu leurs corbeilles brillantes?
    C'est pour toi, vieillard généreux.
      Tandis que tu m'enchantes,
      Mille palmes riantes,
      Mille fleurs odorantes,
      Pleuvent sur tes cheveux.
Triomphe, il en est temps. Oui, ta couronne est prête;
L'étoile des héros va briller sur ta tête.
Tu chantas la vertu, la valeur et l'amour.
Monte aux cieux, et des cieux jusqu'à l'astre du jour,
    Fils de Fingal, vole à ton tour
A travers les climats de ce vaste séjour.
Couché sur les zéphyrs, penché sur la tempête,
Hôte léger des vents, habite désormais
Ces airs d'ombres peuplés, ces mobiles palais.
Ta harpe y gémira sous tes doigts fantastiques.
Astre pâle et chéri des cœurs mélancoliques,
L'amant croira t'entendre à l'heure du berger,

Cette heure de desir, d'attente et de danger.
Avec la voix du nord grondant sous nos feuillages,
Sous des rocs caverneux, taillés dans les nuages,
Tu pourras l'accorder. Guerrier, si tu le veux,
Combats contre l'éclair, sous la grêle et les feux ;
Saisis, éteins la foudre au milieu des orages.

Ossian, non, jamais les ans ne flétriront
Tous ces lauriers du nord entassés sur ton front ;
Le nord a dans ton sein concentré le génie,
 La vigueur sombre et l'harmonie,
Les élans imprévus de la sublimité,
 Et sur-tout la mélancolie,
Long tourment, mais si cher, si plein de volupté ;
Duvet où l'on s'enfonce, on s'endort enchanté ;
Incurable bonheur d'une ame recueillie,
 Dans ce qu'elle aime ensevelie,
Qui vit, s'enivre et meurt d'un miel qu'elle a goûté.

Grace au charmant Virgile, à notre immense Homère,
Nous parcourons, vivants, leurs champs Élysiens :
Mais quoi ! l'Écosse aussi n'a-t-elle pas les siens,
Ses bardes, ses guerriers, ses chasseurs, sa bruyère,
Ses époux fortunés, avec leurs doux liens,
Flottant sur des coteaux d'argent et de lumière,

Ses lances de vapeur, ses chars aériens?

Là, tous deux nous verrons, quand il faudra s'y rendre,
Cette Calédonie où Fingal a vécu,
Ce peuple que jamais les Romains n'ont vaincu,
Ces combattants si fiers, ces belles au cœur tendre...
De ce climat de fer nous verrons l'âpreté,
Ces sommets du Cromla dont les sapins frémissent,
Parmi ces rocs épars où les torrents rugissent,
Les toits de la pudeur, de l'hospitalité ;
  Des vieillards le respect antique,
Les berceaux endormis par un chant romantique,
Le culte des tombeaux ; les fêtes de Selma ;
Et nos Ajax du nord, dans leur pompe rustique,
Environner encor cette harpe magique,
  Dont Ossian les enflamma.
  Oui, Gérard, pour ta bienvenue,
Trennmor, Fingal, Oscar, vers toi s'avanceront ;
  Leurs femmes t'environneront,
  Tous leurs bardes te chanteront ;
L'Antigone du nord, dans sa joie ingénue,
La tendre Malvina, s'inclinant sur la nue,
En laissera tomber des lauriers sur ton front.
  Et moi, seul avec ma musette,
Sous mon nuage, auprès de Thérèse muette,

Enfin devenu Timarette,
Ne laissant que de loin entrevoir à demi
Et mes traits septuagénaires,
Et mes moutons imaginaires,
Je dirai, vieux pasteur de la foule ennemi :
« Ce Gérard qu'ont chéri tant de beautés nouvelles,
« Et qu'il rendit encor plus belles,
« Il fut mon peintre et mon ami. »

## ÉPITRE A CAMPENON.

Toi qui chantas les fleurs et leur flamme secrète,
Homme des champs, cœur tendre, esprit juste, et poëte,
Chez moi par Andrieux hôte aimable amené ;
Ami, nouveau trésor qu'un ami m'a donné,
Dans ce mois des moissons où, marquant ma naissance,
Son vingt-deuxième jour, sur ma tête, en silence,
Si ce jour m'est donné, des doigts glacés du temps
Fera tomber le poids de mes quatre-vingts ans ;

De moi, cher Campenon, accepte cette épitre.

Poëtes tous les deux ( c'est notre plus beau titre ),
Cherchons contre le nord, quand le vent soufflera,
Par son double manteau quel mont nous défendra ;
Par où les doux zéphyrs sur leurs ailes vermeilles
Nous rendront au printemps nos vers et nos abeilles ;
Comment dans nos jardins l'hymen, ce fils des cieux,
Ouvre à l'amant des fleurs un lit mystérieux ;
Comment un souffle errant sur tant de jeunes tiges
Sait dans leur sein fécond opérer ses prodiges.

Mais où suis-je ? à Gessen tes vers m'ont transporté.
Je suis devenu père, et mon fils m'a quitté.
J'ai fait partir exprès un serviteur fidèle
Qui se cache et le suit. J'attends tout de son zèle.
De quoi va-t-il m'instruire ? Ah ! si l'ingrat m'a fui,
Ma tendresse le cherche et veille encor sur lui.
Je suis toujours son père. En ruineuses fêtes,
En plaisirs scandaleux, en vénales conquêtes,
Peut-être que déja son or s'est épuisé ;
De besoins, de douleurs, de sa honte écrasé,
S'il s'était repenti ? Si Dieu, dans sa clémence,
Eût daigné mettre un terme à sa courte démence ?
Par un ange à Tobie un fils fut ramené :

# ÉPITRES.

Si ce même ange... Hélas! quel est l'infortuné
Que j'aperçois de loin, triste, errant, solitaire?
Sa figure est souffrante et n'est point étrangère.
Il n'ose s'approcher des tentes d'Ismaël.
Avançons. Dieu! c'est lui, c'est lui! c'est Azaël!
Mon fils, viens dans mes bras! va, j'ai plaint ta misère;
Va, tout est pardonné; te voilà chez ton père.
Que je t'embrasse encor!

                Sur un plus grand tableau,
Quel front noble et touchant jette un éclat nouveau?
Tu sais du Tasse, hélas! les malheurs et la gloire.
S'il était mort du moins sur son char de victoire!
Il est cher aux amants, il est cher aux guerriers;
Toujours avec le myrte il mêla les lauriers.
Entends-tu ses soupirs? entends-tu sa trompette?
Il chanta le héros : toi, chante le poëte;
Offre-nous ses malheurs, marche avec son appui,
Et renais dans tes vers, immortel comme lui.

Mais sur qui la nature, ô trop sensible Tasse!
Versa-t-elle en naissant plus d'esprit et de grace?
Qui connut mieux que toi le charme et la beauté?
Tu cherchas le bonheur, tu l'as souvent chanté :
L'as-tu trouvé jamais? C'est en vain qu'on l'appelle;

Il fuyait devant toi, ce fantôme infidèle.
Sur ton front noble et pâle et tes traits effacés,
Tu portais de l'amour tous les chagrins tracés.
Tu semblais sur ton cœur, soumis et sans murmure,
En y portant la main, indiquer sa blessure.
Hélas! l'amour pour toi fut un fatal poison,
Et par une autre Armide il troubla ta raison.

O combien cette ardeur, de tant d'attraits remplie,
L'accabla des tourments de la mélancolie!
Campenon, sur ta lyre, en disant ses malheurs,
Oui, souvent de tes yeux tomberont quelques pleurs.

Mais d'un triomphe heureux la marche qu'on publie
D'un spectacle nouveau va charmer l'Italie.
Le Tasse, sur son char, va donc, il en est temps,
Écraser, sans les voir, ses ennemis rampants.
Mais non... Barbare Envie, à force de lui nuire,
Toi qui brisas son cœur, jouis, le Tasse expire.
Tu ne le suivras point son triomphe odieux,
Et déjà son aspect n'afflige plus tes yeux.
C'est demain qu'à son char s'ouvrait le Capitole :
Char, triomphe, laurier, aujourd'hui tout s'envole.
Ce fut donc là ton sort, ô Tasse infortuné!
Mais va, pour le malheur tout grand poëte est né.
La gloire offre à sa bouche un miel qu'elle empoisonne;

Et c'est sur son tombeau que la mort le couronne.
On y vient apporter des regrets superflus :
Et la palme est à lui, quand il n'existe plus.

Bientôt l'envie espère ( ami, c'est là ma crainte)
Porter à ton repos quelque cruelle atteinte.
Les persécutions sont l'impôt qu'en tout temps
Ce monstre adroit et bas fait payer aux talents.
La gloire est son fléau; sa terreur, le génie;
Il le flatte, il le mord; il le sent; il le nie;
L'aperçoit-il? Il fuit, sans que nous le voyions,
Et, s'il reste, il s'aveugle, et meurt de ses rayons.

Mais ton cœur noble et doux, mais ta bonté, peut-être,
L'apaiseront du moins, si pourtant il peut l'être.
A qui donc as-tu nui? Le ciel t'a fait, je croi,
A peu près, Campenon, intrigant comme moi,
Comme Droz, Andrieux. Toujours calme et sincère,
Va, jouis de ta muse, et suis ton caractère.
Tu vas louer Delille : ah! sans être flatteur,
Son éloge aisément coulera de ton cœur.
Vous aurez su chanter, avec des mœurs pareilles,
L'amour et l'amitié, les fleurs et les abeilles.
Tu feras comme lui : si la dent des pervers
Attaqua quelquefois et sa vie et ses vers,

Sans se plaindre, il chargea, craignant de les confondre
Et sa vie et ses vers du soin de leur répondre.

Aussi, dans son cercueil en l'y voyant porter,
Tout un peuple, à grands flots, se plut à l'escorter.
Il se mit du convoi : juste et dernier hommage
Qu'il rendit au poëte, à l'honnête homme, au sage,
Au mortel né sans fiel, à la raison soumis,
Qui traita doucement jusqu'à ses ennemis!

Non, ton corps, ô Delille, au pied du sanctuaire,
Ne fut point amené par un char funéraire.
Tes disciples eux seuls, sous un soleil ardent,
Chargés de ton cercueil, haletant, s'entr'aidant,
Gravissant la montagne, au temple [1] le portèrent.
Le char suivait leurs pas, qui souvent s'arrêtèrent.
Rien d'un si cher fardeau ne put les détacher.
Qui ne le portait pas s'empressa d'y toucher.
Quels regrets le Parnasse en ce jour fit paraître!
Les poëtes, en deuil, accompagnant leur maître,
Par leur marche, en silence, exprimaient leurs douleurs,
Et le drap qu'ils tenaient fut mouillé de leurs pleurs.

[1] A l'église de Saint-Étienne-du-Mont, au haut de la montagne Sainte-Geneviève.

Des talents et des mœurs telle est la récompense.

Qu'elle t'arrive tard, ami, dont la prudence,
Le courage, le goût, m'épargna, grace aux cieux,
De mille obscurs détails l'ennui laborieux ;
Enfin, me procura le bruit, fâcheux peut-être,
De trois tomes entiers qui vont bientôt paraître!

Jadis, cher Campenon, mes forces s'éprouvaient
Sur des sujets hardis, et que seules pouvaient
Porter de Shakespir les tragiques épaules.
Né pour l'humble ruisseau, je reviens à mes saules,
A leur feuillage doux, tendre, pâle, amoureux.
Jeune, ils ont fait ma joie, et je mourrai près d'eux.
A tes goûts, comme moi, tu resteras fidèle.
Mon astre, ami du tien, vers les champs nous appelle;
Vers les champs, mon ami, tu reviendras toujours.
Va, chante aussi le saule [1], il est cher aux amours.
L'agneau paît volontiers sous son ombre légère;
Et puis, qui voit l'agneau voit bientôt la bergère.
Quel charme, quand de loin je la voyais venir!
O garde-moi, ma muse, un si doux souvenir !

[1] Voyez la réponse de M. Campenon, à la suite de cette Épître.

Que dis-je, ami? du Tasse, ah! trace-nous l'histoire;
Attache à ce grand nom ton bonheur et ta gloire.
Mais à peindre son cœur songe à bien t'appliquer;
Quel talent! et quel sort! comment les expliquer?
Sous tes pinceaux touchants je crois le voir d'avance
Traînant dans son pays la hideuse indigence;
Déja par sa pâleur habitant des tombeaux,
Et, comme d'un linceul, couvert de ses lambeaux.
Du rire et du dédain suivi sur son passage,
Il ne changeait de lieu que pour changer d'outrage.
Vous faut-il des douleurs, ô poëtes fameux!
Et que pour nos plaisirs vous soyez malheureux?
Notre ame est-elle un sol que les ennuis fécondent?
Ah! le bonheur s'enfuit où les lauriers abondent.
Que de pleurs, de regrets, de dégoûts, de revers,
Croissent par-tout semés sur ce triste univers!
Mais parmi tant de maux, tout prêts à nous surprendre,
Ami, c'est la pitié qu'il faut toujours entendre.
La pitié! la pitié! don cher, don précieux,
Qui convient tant à l'homme, et qui nous vient des
    cieux.
La raison, à pas lents, marche et cherche à s'instruire:
La pitié dit un mot, je pleure et je soupire.

Je plains même un méchant, dans sa propre maison,

Réduit à redouter le fer et le poison.
Rien ne peut arracher la peur de ses entrailles,
Il craint d'être, en rêvant, trahi par ses murailles.
Il n'ose plus dormir. Ah! dans de noirs accès,
Si son bras se ranime à de nouveaux forfaits,
Sans qu'un taureau s'embrase et que l'airain mugisse,
Pour le punir, grand Dieu, du plus affreux supplice,
De l'horreur de se voir qu'il frémisse abattu!
Qu'il vive! et, pour enfer, montrez-lui la vertu.

Avouons, mon ami, qu'ayant deux jours à vivre,
A de cruels moments notre destin nous livre.
Le ciel a mis pourtant du fruit dans nos travaux,
De l'espoir dans la crainte, et des biens dans nos maux.
L'honnête homme sur-tout doit craindre plus d'un piége.
O comme il doit prier que le ciel le protége!
Béni soit l'astre heureux qui si souvent m'a lui,
Cet astre ami du faible, et qui veille sur lui!
Sur un terrain suspect lorsqu'en paix je sommeille
Si le serpent s'approche, un lézard me réveille.
Arion qu'à la mer je viens de voir jeter,
Un dauphin sur son dos est fier de le porter.
Cet antre me fait peur, m'inspire la tristesse;
De noirs sapins dans l'air il porte la vieillesse;

Ses flancs sont hérissés, d'affreux rochers couverts ;
Oui, mais il me défend du vaste assaut des mers.
J'y trouve un abri sûr, des bancs de roches vives,
Des nymphes, un jour tendre, et des eaux fugitives,
Et quelques lits de mousse et des réduits charmants,
Palais du doux repos, sourds au long cri des vents.

Il faut enfin, il faut qu'en égayant ma muse,
Avec toi, Campenon, un instant je m'amuse.
Ami, tu m'as cru pauvre : eh bien ! détrompe-toi.
Chacun cherche à me plaire, à s'attacher à moi.
L'un veut que de ses soins mon potager s'honore,
Ou s'installer sous moi le sacristain de Flore ;
L'autre écrire mes vers sortant de mon cerveau ;
L'autre garder mon bois, mes nids et mon caveau ;
Et tu sais, mon ami, tu sais bien sur la terre
Si jamais j'eus bosquet, potager ni parterre.
Né sans ambition, avec peu de desirs,
Mon luth fit mon destin, mon emploi, mes plaisirs.
Il ne me donna pas un clos, des métairies,
Mais le sommeil, la paix, les riantes féeries,
Cet art charmant des vers par la grace enfantés,
Biens-fonds de La Fontaine, et qu'il a tant chantés.
Heureux au jour le jour, rêvant, me laissant faire,
De moi pourtant toujours je fus propriétaire.

O pauvreté tranquille! ô véritable bien!
Heureux, cent fois heureux le mortel qui n'est rien,
Qui, dans son cœur en paix, seul trésor à défendre,
Sans craindre et desirer, commander ni dépendre,
Toujours libre et soumis, dans un juste milieu,
Abandonne et ce monde et l'avenir à Dieu!

Pourquoi l'homme veut-il, gonflant son existence,
Exhausser jusqu'au ciel sa superbe indigence?
Son néant sort par-tout. Pauvres mortels!... hélas!
Ils se parent souvent d'un bonheur qu'ils n'ont pas.
Mais Dieu de son bonheur, leur commun héritage,
Entre tous ses enfants fait un égal partage.
Tout est sous son empire et juste et paternel.
Ainsi, dans le désert, les enfants d'Israël,
Sans qu'elle s'altérât (la Bible nous l'atteste),
Ne pouvaient conserver de la manne céleste
Que la part qui devait suffire à leurs besoins.
Sans que l'un en eût plus, sans que l'autre en eût moins,
Tous en avaient assez; et, sans soins, sans murmure,
Chacun dînait sa faim, content de sa mesure.

C'est ainsi, Campenon, qu'on vit à ton foyer.
L'ame est sur tous les fronts et vient s'y déployer.
Ce neveu, c'est ton fils; cette nièce, ta fille.

Toujours l'homme des champs fut père de famille.
C'est au bon Andrieux, ami, que je te doi ;
En nous liant ensemble, il a tout fait pour moi.
C'est par lui, par tes soins que mon feu se ranime,
Et que Forsell me grave, et que Didot m'imprime.
Didot, tu le connais ; c'est notre ami commun.
Mais je frémis. On sonne. Encore un importun !
— Permettez-vous, monsieur, que l'on vous parle af-
    faire ?
— A moi ! je n'en ai pas. Chez mon brave libraire
Tout va bien. — Cependant pour vous, quoique
    étranger,
Je vous conseillerais... — Faut-il me déranger ?
— Vraiment oui. — J'ai la goutte; et puis... je lis Horace.
Laissez - moi. — Trouvez bon que quelqu'un vous
    remplace.
— N'ai-je pas Campenon, cet ami précieux ?
C'est un autre moi-même, et je vois par ses yeux.
Il fera mieux que moi tout ce qu'il faudra faire.
Parlez-lui. — Cependant un auteur d'ordinaire...
— Je pars pour la campagne. — En reviendrez-vous ?
    — Non ;
Mais voici mon adresse : à Ducis-Campenon.

## RÉPONSE

### DE M. CAMPENON.

Va, chante aussi le saule, etc.

M. Campenon obéit à ce conseil, et peu de temps après, le 20 août 1813, jour où M. Ducis avait atteint ses quatre-vingts ans, il lui adressa les vers suivants :

#### AU SAULE DE DUCIS.

Arbre chéri des flots et du temps respecté,
Dont, au moindre zéphyr, le feuillage agité
D'un vert si doux, si tendre, à mes yeux se nuance,
    Pour le Sophocle de la France
Soit bénie à jamais la main qui t'a planté !
Crois-moi, laisse le pampre inspirer la folie ;
Laisse au laurier la gloire, et le deuil au cyprès ;
    Plus heureux, ton ombrage frais
    Appelle la mélancolie ;
    L'amour souvent t'a visité,

Et l'orgueil t'est permis quand Ducis t'a chanté.

L'un vers l'autre en effet même instinct vous attire :
Il aime, ainsi que toi, le murmure des eaux,
L'émail fleuri des prés, le doux chant des oiseaux ;
Son front se rajeunit au retour du Zéphyre ;
Mais il craint les autans, et quand, tout courroucé,
Borée autour de lui fait mugir la tempête,
Par ton exemple instruit, il baisse aussi la tête,
Prompt à la relever quand l'orage est passé.
Que d'utiles leçons tu peux fournir au sage !
Si le reptile impur attaque ton feuillage,
Tu sais te revêtir de feuillages nouveaux,
Et, sans apercevoir l'insecte qui t'outrage,
D'une sève plus fraîche inonder tes rameaux ;
Tel Ducis, quand Zoïle en sa lâche impudence
Des beautés d'Othello démentait l'évidence,
Calme, et de l'Arabie empruntant les couleurs,
Méditait d'Abufar les tragiques douleurs.

Oui, des mêmes penchants l'influence secrète
Semble associer l'arbre aux travaux du poëte ;
Et quand sous tes abris par sa gloire habités
    Ce fier soutien de Melpomène
    Ennoblissait pour notre scène

De Shakspir mieux senti les sauvages beautés,
On eût dit qu'aux accents de son ame troublée
Tu courbais, de terreur, ta tête échevelée.
    Mais lorsqu'à ses doux jeux rendu,
Du tragique trépied tout-à-coup descendu,
      D'une muse moins solennelle
      Il suivait l'inspiration,
Et laissait échapper de sa lyre immortelle
Les vers dont aujourd'hui s'enorgueillit mon nom;
Fidèle à ce rapport qui tous les deux vous guide,
On te voyait, sans doute, avec un soin touchant,
Pour quelque faible arbuste à tes pieds s'attachant
De ton ombrage épais faire une heureuse égide.

Saule aimé de Ducis, ah! puisses-tu long-temps
De tes pâles rameaux couvrir ses cheveux blancs!
Puisse, dans vingt printemps, notre amitié discrète
Fêter ensemble encore et l'arbre et le poëte;
     Retrouver près de sa Baucis
Cet autre Philémon sous ton feuillage assis,
Sans regret du passé, sans soin qui l'inquiète,
De cœurs dignes du sien fier de s'environner,
Ne possédant que peu, mais assez pour donner;
Et que, jusqu'à ce jour, sa vieillesse nous voie
Heureux de son bonheur, et joyeux de sa joie!

# RÉPONSE
# DE M. DUCIS,

A UNE ÉPÎTRE EN VERS

## DE M. DE BOUFFLERS.

---

Avant de lire les vers de M. Ducis [1], M. CAMPENON a dit :

MESSIEURS,

L'Académie française avait lieu d'espérer que M. Ducis lirait dans cette même séance les vers que vous allez entendre.

Le public eût sans doute reconnu avec quelque

[1] Ces vers de M. Ducis ont été lus à la séance publique de l'Institut, du 24 avril 1816.

joie, dans nos rangs, cet illustre vieillard, dont les accents tragiques ont tant de fois excité sur la scène des impressions si terribles et si douces, et dont le caractère se montra si remarquable par la fidélité de ses attachements, et la persévérance de ses aversions.

La maladie la plus rapide dans ses progrès vient de l'enlever aux muses françaises dont il fut un des plus nobles interprètes, à l'amitié qui sent profondément ce qu'elle perd, à l'Académie qui s'était flattée qu'il occuperait quelque temps encore dans son sein une place qu'elle eût voulu ne jamais voir vacante.

L'impression que j'éprouve, au moment de lire ces vers tracés par une main respectable et chère, sera sans doute partagée de tous ceux qui vont les entendre. Eh! qui pourrait se défendre du sentiment le plus douloureux, en songeant que le poëte éloquent qui les écrivit, et l'ingénieux académicien qui les inspira, sont tous deux disparus du milieu de nous, dans un espace de temps si court; que naguères encore l'un et l'autre donnaient entre eux l'exemple de ces douces relations où l'amitié s'embellit du commerce des muses; que tous deux enfin, par leur esprit, leur talent si divers, auraient

pu, aujourd'hui même, contribuer si noblement à l'éclat de cette solennité?

Une autre voix s'élèvera bientôt dans cette enceinte pour vous entretenir de tout ce qui fonde les droits de M. Ducis à une réputation durable : en développant les beautés mâles et touchantes de ses écrits, qu'elle vous dise aussi, cette voix, tout ce que la passion des lettres avait entretenu de sentiments généreux et désintéressés dans cette ame d'une trempe si ferme; tout ce que la religion y laissa de tolérance; tout ce que le malheur y trouva de force, et la pauvreté de résignation; tout ce que les bienfaits du roi sont venus y porter enfin d'espérance et de consolation.

L'hommage que M. Ducis recevra de la bouche de son successeur, M. de Boufflers ne l'a point encore obtenu, et ce retard, sans être un sujet de reproche pour personne, devient un motif de regret pour l'Académie. Elle a donc cherché à se dédommager elle-même, en consacrant sa première séance à la lecture d'une épître en vers, adressée par M. Ducis à M. de Boufflers, il y a quinze mois au plus. Dans ce morceau de peu d'étendue, l'auteur d'*OEdipe chez Admète* semble s'être plu à louer en M. de Boufflers les dons brillants d'un esprit aimable et cultivé, et

les qualités plus solides d'un caractère digne de regrets.

Que l'ombre de M. de Boufflers recueille au moins en ce jour le tribut d'éloges qui ne lui est plus décerné, hélas ! que par une autre ombre !

Voici les vers de M. Ducis :

Boufflers, en l'admirant, j'ai lu la noble épitre
Où ta tendre amitié m'accorde un si haut titre.
La grace, la raison, l'esprit, le sentiment,
Y coulent, en beaux vers, dans un accord charmant.
Au sympathique attrait quand le cœur s'abandonne,
Il prend sans trop compter ce que le cœur lui donne;
Mais quand l'envie en deuil, qui craint tant d'ap-
   plaudir,
Voit si bien nos défauts, et sait les agrandir,
Souffrons que simple et bonne, en se trompant sincère,
S'il est du bien dans nous, l'amitié l'exagère.

Prodigue de bons mots, ton esprit enjoué
Sur les roses du Pinde en naissant s'est joué.
Un sylphe, de ton front caressé par ses ailes,
Fit jaillir la saillie en vives étincelles.
Apollon m'a conté qu'Amour et les neuf Sœurs

T'éveillaient par leurs chants, t'endormaient sur les
 fleurs;
Tu fus, dès ton berceau, l'objet de leur tendresse;
Et leurs folâtres jeux t'environnaient sans cesse.

Mais bientôt à leur cour par Hamilton conduit,
De sa main dans leur temple en secret introduit,
Ton talent y puisa dans les sources antiques;
Tu manias la lyre et les pipeaux rustiques,
Et joignis l'agréable et l'utile en tes vers,
Des vergers des neuf Sœurs fruits heureux et divers.
Aussi, quand le printemps, ranimant nos bocages,
De nids et de concerts a peuplé leurs feuillages;
Quand ton œil, s'égarant sur la campagne en fleurs,
Voit l'épi se gonfler, la vigne fondre en pleurs;
A ta maison des champs tu cours marquer ta place.
Là, tu prends ton Ovide, ou relis ton Horace;
( Horace, humble, élevé, charmant, fêté toujours;
Ce sage en négligé, qui chanta les amours,
Le vin, les fleurs, la table; et, sans perdre un sourire,
Eut toujours pour la mort une corde à sa lyre.
« A peu de frais, dit-il, amis, vivons contents.
« Il faut si peu pour l'homme, et pour si peu de temps!
« Regardez ce cyprès: pourquoi, sur le rivage,
« Tant de vivres, d'apprêts, pour deux jours de
 « voyage? »

Mais le plus violent, le premier de nos vœux,
Ce n'est pas le bonheur, c'est de paraître heureux.
La sotte vanité, voilà notre misère.
Nous voulons tous briller dans notre fourmilière.) [1]
Toi, ce bien des mortels, ce bonheur précieux,
Tu l'as mis dans ton cœur, et non pas dans leurs yeux.

Quant à nos vers, laissons le temps sur le Parnasse
Leur marquer, comme à tout, leur véritable place.
Ce vieillard juge à froid de ce que nous valons.
Il met dans son creuset nos fastueux galons ;
En sépare l'or pur ; le faux, il le rejette.
Il compte, pèse, écrit, paye à chacun sa dette ;
A Pradon, peu de chose ; à Racine, beaucoup ;
Des monts d'or à Molière ; aux Cotins, rien du tout :
Mais il faut de sa part que chacun se contente.

Heureux de sa raison qui suit toujours la pente ;
Qui, sans chercher au loin un bonheur hasardé,
S'est avec son destin sans peine accommodé ;
Craignant, desirant peu, modeste, sans système,
Sachant trouver tout fait son bonheur en soi-même,

---

[1] Ces douze vers se trouvent déja dans l'Épitre à M. Soldini, page 279.

Ami des champs, de l'ordre, et de la simple foi!
Qui connaît l'homme à fond aime à rester chez soi.
Qu'à son gré la fortune ou le cherche, ou l'évite,
Ce qu'il veut, c'est la paix, le sommeil dans son gîte,
C'est qu'il n'ait point la ruse à craindre à tout moment,
Ni du mensonge en face à subir le tourment.
Par-tout, sur le bonheur, hélas! que d'imposture!
Faut-il, pour être heureux, se mettre à la torture?
O qu'il est d'ennuyés, d'ennuyeux innocents!
Et sous un front serein que de cœurs gémissants!
Ce qui nous suit par-tout, c'est notre caractère.
Tel ne vit qu'isolé, qui se croit solitaire.

Aux champs j'ai desiré, Boufflers, te voir chez toi.
Soldini, mon voisin, sur la route avec moi
( Chacun de nous n'ayant que l'autre pour escorte ),
M'offre un bras, m'accompagne, et me quitte à la porte.
Il remontait tout seul le val de Feuillancour;
Mais tu cours après lui; tous deux en ton séjour
Nous rentrons; nous trouvons les trésors de Pomone.
Bacchus d'un jus nouveau voyait fumer sa tonne.
Ta compagne était là, rangeant ses fruits, ses fleurs.
La santé la parait des plus vives couleurs.
A grands traits sur ton front brillait la paix écrite;
Voilà, dis-je, à ce signe, un véritable ermite!

Il rêve ou fait des vers, content, près de son feu.
Le conjugal amour ici n'est point un jeu.
Les livres n'y sont pas une vaine parure.
Ici d'aise et de luxe abonde la nature.
Mais la table a paru : notre appétit joyeux
Y savoure des mets, un vin délicieux ;
Le dessert nous enchante ; et Soldini dévore
Un muscat parfumé dont il me parle encore.

Viennent les mots heureux, les entretiens charmants,
Où les heures pour nous se changeaient en moments ;
Les récits du passé ; ces faits que la mémoire
Conserve en son dépôt pour les rendre à l'histoire ;
Ces coups brusques du sort, ces traits frappants des
    cours,
Dont la noble fermière animait ses discours.

Mais déja sur l'airain le Temps frappe six heures.
Nous allons donc quitter ces heureuses demeures,
Cher Soldini, partons. « Non, non ; vous resterez.
« Votre feu luit déja, vos lits sont préparés ;
« Écoutez : d'un vent sourd tout le vallon résonne. »
Nous gagnons notre couche à ce bruit monotone.
Les pavots sont doublés. D'un bon sommeil muni,
Nous voyant le matin : « O mon cher Soldini,

« Lui dis-je, mon conseil, mon camarade ermite,
« Prions qu'ici de Dieu la paix toujours habite! »

Nous déjeûnons bientôt, charmés avec raison
D'un lait crêmeux et chaud, fourni par la maison.
Après avoir gémi du départ qui s'approche,
Des fruits de l'espalier senti gonfler ma poche,
Remercié sur-tout nos hôtes généreux,
Jeté l'œil sur le temps, pélerins vigoureux,
Nous quittons à regret la retraite d'un sage,
Né Boufflers, mais bon-homme, autrefois plus volage,
Brillant, prêt au plaisir, riche en vrais impromptu,
Raillant sans amertume, et jamais la vertu,
De nos légèretés hypocrite adorable ;
Aujourd'hui vif encor, facile à vivre, aimable,
Ami sûr, philosophe, et poëte, et fermier,
Mari tendre et fidèle, et Boufflers tout entier.

# ÉPITRE

A

JEAN FRANÇOIS DUCIS,

DE L'ACADÉMIE FRANÇAISE,

Par GEORGE DUCIS, son neveu.

Feu M. Ducis, mon oncle, avait vu périr tous ses enfants à la fleur de leur âge. Veuf pour la seconde fois à quatre-vingt-un ans passés, il prévint l'isolement domestique dans lequel il allait se trouver en me fixant près de lui avec mes enfants, qui parurent charmer ses vieux jours. Il nous croyait nécessaires à son bonheur; c'était lui qui faisait le nôtre. Il avait agréé que je lui adressasse une épître. Je la composais lorsque la mort le surprit. Je n'ai pu résister au desir de l'achever, et, quel que soit le jugement que l'on en porte, je trouverai mon excuse dans le sentiment qui l'a dictée.

M. Ducis fut inhumé à Versailles, cimetière Saint-Louis, le plus près possible de sa mère, ainsi qu'il l'avait recommandé par son testament.

## ÉPITRE A J. F. DUCIS.

Noble vieillard, ô toi qui de mon père
Fus l'ami sûr aussi-bien que le frère,
    Toi que j'ai vu s'associer,
Le jour de son trépas, à ma douleur extrême,
Et dans qui je retrouve, au défaut de lui-même,
Quelques-uns de ses traits, et son cœur tout entier;
  Puissé-je, au sein de tes dieux domestiques,
    Où, ta bonté mettant tout en commun,
      Nos deux ménages n'en font qu'un,
Te voir, le front paré de lauriers poétiques,
Chargé de cent hivers, jusqu'à ton dernier jour,
Sous tes doigts en cadence animer tour-à-tour
Ta lyre harmonieuse et tes pipeaux rustiques!
    Puissé-je, au déclin de tes ans,
    Voir mes deux filles et leur mère.

Rendant, comme au poëte, hommage aux cheveux
                                  blancs,
Jusqu'à l'extrémité de ta longue carrière,
Te prêter tour-à-tour un appui salutaire,
Et jeter quelques fleurs sous tes pas chancelants!
Mais que peut contre toi le temps au vol rapide?
Si ton corps a fléchi sous le poids des hivers,
      Ton ame, où tout l'homme réside,
      Plane au-dessus d'un tel revers :
   L'ame! c'est là qu'est le foyer des vers;
   Cratère ardent du volcan poétique
      D'où grondait la foudre tragique,
Quand ta muse, au milieu des berceaux et des fleurs,
Du géant d'Albion évoquant le génie,
S'élançait, à l'accent de Melpomène en pleurs,
Des rives du Permesse au sommet d'Aonie.
    C'est là, c'est dans ton ame encor
Qu'aujourd'hui, tour-à-tour riant, mélancolique,
      Fermente un vers pur et magique;
   Vif et léger, facile en son essor,
     Un vers à la raison fidèle,
     Que l'esprit dont il étincelle
     Jette gaiment comme une fleur;
    Mais qui, moins périssable qu'elle,
    A de la rose la fraîcheur

Et le destin de l'immortelle.

Ah! si tes chants heureux, toujours pleins de chaleur,
De l'âge qui t'atteint échappent à l'outrage,
C'est que le cœur n'eut jamais d'âge,
Et que tout beau vers part du cœur.

Mais l'hiver sombre a fui. Déja dans nos bocages
Un vent plus doux succède aux autans furieux,
Et ton luth, préludant à des accords joyeux,
Naguère encor monté sur le ton des orages,
Demain sous un ciel sans nuages,
Redira des bergers les travaux et les jeux.

Descends de la voûte azurée,
Doux printemps, fraîcheur éthérée;
Descends, et ranime à-la-fois,
Sous ta bienfaisante rosée,
Les prés, les vallons et les bois.
Vois déja marcher en silence,
Vers toi doucement attiré,
Ce vieillard auguste et sacré
Qui, par une heureuse alliance
Des divins bienfaits d'Apollon,
Est tour-à-tour l'Anacréon

Et le Sophocle de la France.
Ah! puisqu'épris de ta beauté,
Printemps, il a cent fois chanté,
D'une voix poétique et pure,
Les fleurs et les zéphyrs, les bois et les ruisseaux,
Le peuplier cher aux tombeaux,
Le saule et sa pâle verdure;
Doux printemps, fais que la nature,
Souriant en ce jour à son poëte heureux,
Des beautés qu'il chanta s'embellisse à ses yeux!
Naissez sous ses pas, fleurs nouvelles,
De vos parfums chargez les cieux;
Sur sa tête, zéphyrs joyeux,
Agitez mollement vos ailes;
Bois enchanteurs, à votre tour,
Contre les traits brûlants du jour
Protégez-le de votre ombrage;
Humbles ruisseaux, sur son passage
Coulez plus limpides, plus doux;
Dans les cieux, peupliers sévères,
Agitez vos cimes altières,
Et vous, saules, inclinez-vous.

C'est ainsi que, rempli d'une tendre alégresse,
Voyant à tes longs jours sourire le destin,

# ÉPITRES.

Je célébrais, Ducis, ton illustre vieillesse,
  Lorsque, frappé d'un mal soudain,
Tu tombes dans mes bras; et je chantais encore,
Que déja vers le ciel ton ame s'évapore.

Grand Dieu! qui le donnas en exemple aux mortels,
Qui le vis tant de fois aux pieds de tes autels
Incliner un front pur, où fut toujours empreinte
L'humble soumission à ta volonté sainte;
  Toi qui te plus à mettre en lui
De toutes les vertus un si rare assemblage;
  Grand Dieu! de ton plus digne ouvrage
   Pourquoi nous priver aujourd'hui?
Je te rends grace au moins, dans mon malheur ex-
         trême,
De la seule faveur qui pouvait l'adoucir:
  Tu m'as permis de recueillir,
  Témoin de son heure suprême,
Sa dernière pensée et son dernier soupir.

C'est ici qu'il repose. Approche-toi, mon frère;
Notre perte est pareille; unissons nos douleurs.
A tous deux il voulut nous tenir lieu de père,
Tous deux nous lui devons un long tribut de pleurs;
Acquittons en commun la dette de nos cœurs;

C'est ici qu'il repose à côté de sa mère.
Vous aussi, mes enfants, approchez; et ces fleurs,
Ces fleurs dont sous ses pas vous espériez naguère,
L'aidant de ses vieux jours à porter le fardeau,
Semer long-temps encor la fin de sa carrière,
    Déposez-les sur son tombeau.

FIN DU TOME QUATRIÈME.

# TABLE

### DES PIÈCES CONTENUES

DANS LE TOME QUATRIÈME.

---

OEdipe a Colone, tragédie. Page 1
Épîtres. 81
Épître dédicatoire à madame veuve de La-
   grange. 83
Avertissement sur l'épître à l'Amitié, au sujet
   de la mort de Thomas. 91
Épitaphe de M. Thomas. 103
Épître à l'Amitié. 105
Épître contre le célibat. 119
Épître à Vien. 132
Épître à Madame ****. 143
Épître à ma mère sur sa convalescence. 149
Épître à Legouvé. 154
Épître à ma femme. 163
Épître à ma sœur. 167

| | |
|---|---|
| Épître à Bitaubé. | 173 |
| Épître à M. Odogharty de La Tour. | 183 |
| Notice sur la vie de M. le curé de Rocquencourt, près de Versailles. | 197 |
| Épître à M. le curé de Rocquencourt. | 209 |
| Épître à mon ami Andrieux. | 222 |
| Cécile et Térence, à mon respectable ami J.-F. Ducis, par Andrieux. | 230 |
| Épître à mon ami Richard. | 239 |
| Épître à Népomucène Lemercier. | 246 |
| Épître à M. Odogharty de La Tour. | 260 |
| Épître à M. Soldini. | 271 |
| Épître à Florian. | 282 |
| Épître à Richard, pendant ma convalescence. | 287 |
| Épître à Gérard. | 299 |
| Épître à Campenon. | 313 |
| Réponse de M. Campenon. | 325 |
| Épître à J. F. Ducis, par G. Ducis, son neveu. | 337 |

FIN DE LA TABLE.

www.ingramcontent.com/pod-product-compliance
Lightning Source LLC
Chambersburg PA
CBHW071617220526
45469CB00002B/378